Damien Hirst

내가 만난
데미언 허스트

초판 인쇄일　2024년　8월　12일
초판 발행일　2024년　9월　2일

지은이　김성희
발행인　이상만
발행처　마로니에북스
등록　2003년 4월 14일 제 2003−71호
주소　(03086) 서울특별시 종로구 동숭길113
대표　02−741−9191
편집부　02−744−9191
팩스　02−3673−0260
홈페이지　www.maroniebooks.com

ISBN 978−89−6053−660−9

Damien Hirst

내가 만난 데미언 허스트

현대미술계 악동과의 대면 인터뷰

김성희 지음

마로니에북스

프롤로그

『내가 만난 데미언 허스트』는 지금의 시각에서 본 작가 데미언 허스트의 길과 작품 주제를 토대로 삶의 여정을 정리, 서술한 책이다. 삶의 변곡점을 중심으로 작가의 일대기를 다루었기에 보는 사람에 따라 거친 글이라 생각되는 점도 있을 듯하다. 하지만 남다른 성장기와 주요한 사건으로 경험한 예술적 체험이 작품 세계에 미친 영향 등에 초점을 맞추어 예술가 데미언 허스트를 소개하려고 노력했다. 이와 함께 마지막 4장에는 그와 직접 만나 인터뷰한 내용을 담았다.

이 작업은 내가 오랫동안 기획해온 것이나, 막상 완성되자 부족한 부분들이 군데군데 눈에 띄어 못내 아쉽다. 어느 평전과 마찬가지로 이 책을 집필하게 된 동기 역시 데미언 허스트의 작업을 보면서 그가 어떤 사람인지 호기심을 품은 것에서 출발했다. 단순한 궁금증으로 시작된 일이 세계적인 명성을 얻고 있는 작가의 삶을 정리하는 실수를 저지르는 데까지 이어지고 말았다. 부족함을 메우기 위해 영국을 수차례 방문했고 작가를 만나 그의 작업 환경을 이해하려고 애썼으나 부족함은 여전히 내 몫으로 남는다.

그래서 나는 이 글을 통해 작가 데미언 허스트가 독자들에게 보다 친숙하게 느껴질 수 있도록 기회를 제공하는 정도에서 만족하고자 한다. 작가나 학생, 그리고 미술을 사랑하는 이들의 관심을 조금이라도 높이는 데 일조했으면 하는 바람이다. 그런 기대와 마음으로 이 책을 썼다. 데미언 허스트가 운영하는 사이언스 측에서 내용 오류가 없는지 여러 차례 확인해준 것에 안도와 감사를 표하고 싶다. 읽을수록 부족함이 많은 글에 많은 조언과 충언을 기대한다. 데미언과의 인터뷰에 도움을 준 박유진 큐레이터와 늘 힘이 되어준 남편 한재수 박사, 아들 한상혁에게 깊은 고마움을 전한다.

Contents

01

시작

소년 데미언

　1965년 6월 7일, 데미언 허스트가 출생한 당시는 밥 딜런(Bob Dylan)의 노래 〈블로잉 인 더 윈드(Blowin' in the Wind)〉, 〈더 타임스 데이 아 어 체인징(The Times They Are a-Changin')〉 그리고 〈라이크 어 롤링 스톤(Like a Rolling Stone)〉이 세상을 휩쓸고 지나갈 무렵이었다. 그가 태어난 곳은 영국 런던에서 자동차로 약 2시간 정도 서쪽으로 떨어져 있는 항구도시 브리스틀로, 런던 다음가는 해상 무역 중심도시였다. 한때는 스페인, 포르투갈, 아일랜드 등 인근 국가를 포함하여 이탈리아와 아프리카 노예 무역이 이루어지기도 했다. 하지만 산업혁명 이후 주변의 맨체스터나 리버풀 같은 신흥 산업도시들이 성장하게 되고 옛날의 활기는 사라지고 말았다.

　이곳에서 데미언은 자신의 아버지가 누구인지 모른 채 성장했다. 그런데 흥미롭게도 이곳 브리스틀은 수많은 사람들이 기억하는 특출한 두 작가를 배출했다. 하나는 데미언이고 또 한 사람은 세계적인 거리 예술가로 인정받는 영화감독 겸 그래피티 아티스트 뱅크시(Banksy)[1]이다. '얼굴 없는 작가'인 뱅크시는 1974년생으로 1980년대부터 낙서를 하기 시작했다. 거리에 그래피티 작업을 하게 된 것은 10대 무렵이다. 이때부터 브리스틀은 그의 낙서 덕분에 예술의 도시로 조금씩 알려지기 시작했다. 하지만 데미언은 스스로 '예술의 테러리스트'라고 칭하며 대중 앞에 좀처럼 얼굴을 드러내지 않는 작가 뱅크시와는 다른 별개의 작가로 삶을 살아갔다.

　사실 실질적으로 데미언이 성장한 지역은 브리스틀이 아닌 리즈였다. 브리스틀에서 북쪽으로 약 4시간 거리에 있는 곳으로 요크셔 지방의 최대 도시이며, 동서 잉글랜드 지역을 잇는 교통의 요지이자 모직물 공업과 상거래

의 거점이다. 중세 교회와 성당뿐 아니라 미술관과 박물관이 즐비한 중부 잉글랜드의 문화 중심지이기도 하다.

이곳에서 그는 가톨릭 신자였던 어머니와 외할머니 손에서 자랐다. 아일랜드 출신인 어머니는 그가 3살이 되기 전 자동차 판매원이던 의붓 아버지와 결혼했고 약 12년 후 이혼했다. 홀로서기를 해야 했던 어머니는 시민을 상대로 상담을 하는 '시티즌스 어드바이스(Citizens Advice)'라는 일종의 자선단체에서 일을 했다. 그러다가 생계를 위해 꽃집도 운영했다. 이러한 환경적 맥락에서 데미언은 홀로 종교를 중심으로 어린 시절을 보내게 된다.

후일 그는 고독하고 어려웠던 자신의 소년 시절에 대하여 "삶에서 중요한 것들이 모두 엉망이었어요. 이혼하게 된 어머니는 마음의 안정을 위해 성당을 필요로 했습니다. … 당시 나는 신이 필요한 어머니에게 신이 있어주지 못한다면 그건 이치에 맞지 않다고 생각했어요. 아주 어릴 때는 신을 있는 그대로 믿었지만 난 점점 성경의 이야기와 그림 속에 등장하는 피(blood)에 더욱 흥미를 느꼈습니다"라고 회고했다.[2]

리즈에 살면서 성당에서 많은 시간을 보낸 덕분에 데미언은 성당에 그려진 성화와 성경적 이미지를 지닌 도상에 친숙해졌다.[3] 때로는 그것에 깊은 감명을 받기까지 했는데 당시 느낌을 다음과 같이 표현했다.

"나는 7살 때부터 항상 죽음에 대해 생각했습니다. 그때 죽음이 피할 수 없는 현실임을 처음 알게 됐죠. 당시의 그 충격을 결코 잊을 수 없었어요. … 그 이후로 자주 그 생각에 빠져들곤 했습니다. 그럴 때마다 죽음은 뭔가 다르다

는 생각이 밀려오곤 했고요. 죽음을 경험한다는 것은 불가능하기 때문에 그 자체로 유일합니다. 그래서 나는 어떤 면에서는 죽음이 삶을 아름답게 한다고 생각했던 것 같아요."4

어린 시절 기억이 훗날 데미언의 작업에 지속적이고 반복적으로 나타난다. 죽음에 대한 생각은 그만큼 그에게 큰 영향을 준 주제가 되었다.5

아마도 이런 체험들은 그가 작가가 된 직접적인 동기라기보다는 정서적인 배경으로 해석하는 것이 더 타당할 듯하다. 그 무렵 그의 어머니는 여전히 가족을 먹여 살리는 일을 책임지기에 여념이 없었다. 그런 가운데 어머니는 늘 바쁜 일상에도 데미언에게 종이를 주며 그림을 그리게 했고, 무언가를 그릴 때마다 용기를 북돋아주었다. 덕분에 데미언은 많은 시간 그림을 그리며 지낼 수 있었다. 공부에는 별 관심이 없던 데미언은 앨러튼 그레인지 스쿨(Allerton Grange School)에 다녔다. yBa(young British artist: 젊은 영국 예술가 그룹) 출신 작가 마커스 하비(Marcus Harvey)도 그의 2년 선배로 이 학교 출신이다.

이것이 데미언의 청소년 시절 한 단면이다. 이런 시기를 보낸 만큼 어머니와 외할머니에게 깊은 애정이 있다. 특히 수많은 인터뷰 내용에 어머니, 외할머니와의 추억이 등장하는 것만 보아도 이들의 사랑이 그의 인생에 얼마나 큰 영향을 미쳤는지를 알 수 있다.

〈죄인(Sinner)〉, 1988년, 유리, 직면 파티클보드, 라민, 플라스틱, 알루미늄, 해부 모형, 메스, 의약품 꾸러미, 약장, 137.2×101.6×22.9cm

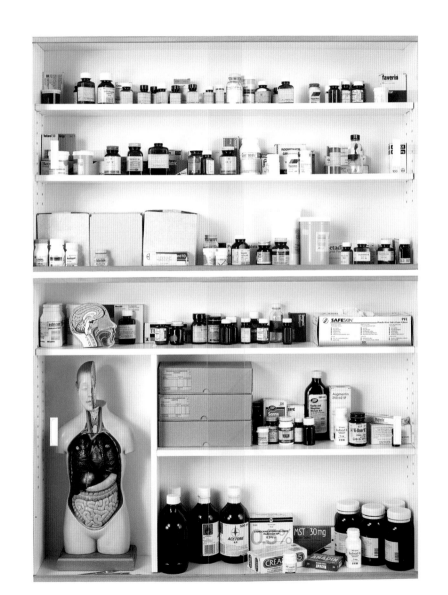

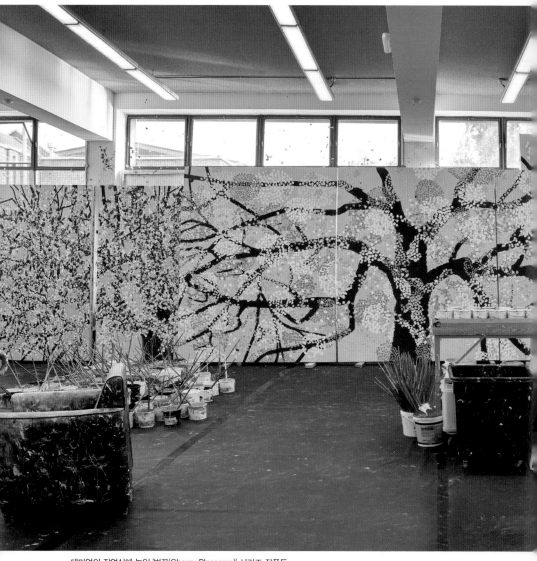

데미언의 작업실에 놓인 '벚꽃(Cherry Blossoms)' 시리즈 작품들

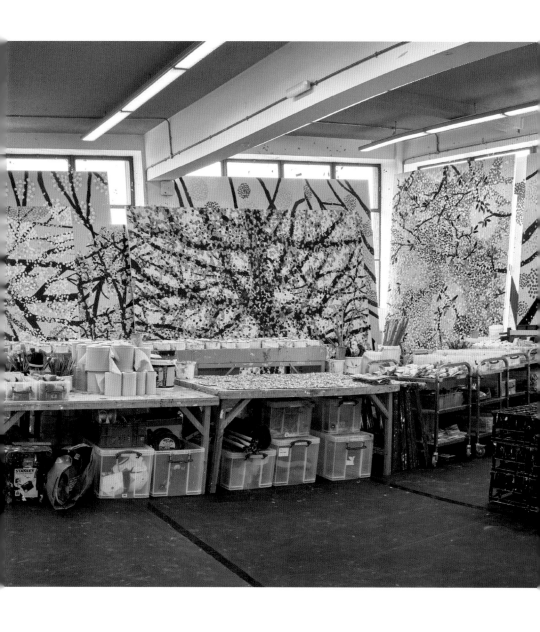

그래서일까? 데미언은 첫 작품, '약장(Medicine Cabinets)' 시리즈의 〈죄인 (Sinner)〉(1988)을 외할머니가 쓰던 약장을 대상으로 했다. 그리고 2007년 런던 화이트 큐브 갤러리에서 열린 개인전 《믿음 너머에(Beyond Belief)》의 주 작품이 자 다이아몬드 해골로 화제가 된 〈신의 사랑을 위하여(For the Love of God)〉(2007, 88쪽 참조)에는 특별한 에피소드가 담겼다. 당시 데미언은 개인전을 준비하는 바쁜 와중에도 짬을 내어 어머니에게 새로운 작품에 대해 이야기했다. 이때 그가 백금 해골에 수천 개의 다이아몬드를 세공해 새로운 작품을 만들었다 고 설명하자, 어머니는 탄식을 내뱉었다. "오, 주님의 사랑을 위해(For the Love of God)." 무심코 들은 이 말이 귀에 맴돌았고 허스트는 다음 개인전의 상징적 인 작품에 〈신의 사랑을 위하여〉라는 제목을 붙이게 된다.

이 같은 사실들로 미루어 보면 데미언의 유년 시절, 어머니의 한마디 한마 디가 예술가로서의 감수성에 깊은 영향을 주었다고도 볼 수 있다. 그는 가난 했지만 어머니, 외할머니의 사랑을 받고 자란 행운아였다.

이렇게 성장한 데미언은 자신의 작품 소재로 자주 등장한 벚꽃을 대형 그 림으로 직접 그려 2020년 완성했다. 주변 사람들이 왜 벚꽃을 선택했는지 이 유를 묻자 어머니가 가장 좋아하는 꽃이기 때문이라고 했다. 또한 어머니의 사랑이 자신과 자신의 세 아들을 향한 애정이 되어 가족을 지키는 가장 큰 버팀목으로 자리했다고 말한 바 있다. 가족에 대한 사랑이 이제는 예술가의 혼을 이루는 바탕이 되어 미래로 향하고 있다는 생각이 든다.

창고 전시 《프리즈》

데미언 허스트를 본격적인 미술의 세계로 이끈 학창 시절은 어땠을까?

그는 리즈 예술 대학의 제이콥 크레이머 스쿨 오브 아트(Jacob Kramer School of Art)에 입학해 1983에서 1984년까지 수학했다. 그리고 디플로마 과정을 마치고 21살이 되던 1984년 골드스미스 대학에 진학했다. 런던에 자리한 연구 중심 공립대학으로 예술, 디자인, 인문학, 사회과학 분야에 정통하고 특히 순수 예술 교육으로 유명한 학교다. 이곳 졸업생이자 세계적인 명성을 얻은 인물로는 예술가 마크 월링거(Mark Wallinger), 음악가 제임스 블레이크(James Blake)와 데이먼 알반(Damon Albarn)이 있다. 그리고 이들을 지도한 교수진 중에는 yBa를 이끈 마이클 크레이그-마틴(Michael Craig-Martin)과 닉 드 빌(Nick de Ville)이 있다.

이런 배경을 지닌 예술의 명문 골드스미스 대학에서 그는 존 톰슨(John Thompson) 교수의 지도 아래 미술 공부를 했다. 하지만 데미언은 자신의 지도교수보다 마이클 크레이그-마틴, 리처드 웬트워스(Richard Wentworth) 등의 가르침을 받으며 미술 공부를 했다. 특히 크레이그-마틴의 작품 〈떡갈나무(An Oak Tree)〉(1973)로부터 깊은 감명을 받았다고 했다.[6] 칼 플랙먼(Carl Plackman) 역시 데미언에게 큰 영향을 주었는데, 비판적이고 분석적인 사고 이외에도 '작품에 대해 열린 마음을 가질 것'과 '예술적 사고로 사물을 어떻게 보는지'를 가르쳐주었다. 그 결과, 데미언은 재료와 오브제 각 요소가 지닌 의미와 특성을 나름대로 수용하고 표현하는 방법을 서서히 깨닫기 시작했다. 이후 그는 그런 시도를 치열하게 전개해나갔다.

동료들과 함께 영국 미술계에 데뷔한 전시회에서도 마찬가지였다. 1988년 그가 대학교 2학년 때의 일이다. 전시는 8월 첫 주에 시작해 9월 세 번째 주

까지 열렸다. 당시 그는 런던 항만 구역의 창고에서 이름 없는 동료 학생들의 전시를 기획했다. 《프리즈(Freeze)》(1988)라는 전시였다.[7] 이 조촐한 전시는 미술학도 데미언이 세계를 사로잡은 영국 작가가 되는 계기가 되었다. 동시에 젊은 영국 예술가 그룹 'yBa'를 탄생시켰으며, 무명의 젊은 예술학도를 기획자로 만들어냈다. 이 전시가 열린 곳은 런던 남동쪽의 서리 부두(Surrey Docks)에 있는 런던 항만 관리 공단의 창고였다. 당시 전시 후원자는 런던 도클랜드 부동산 개발회사로 국제 무역에 관련된 창고와 저장 시설을 관리하는 업체였다.

이 전시는 갤러리에서 작가들에게 제공하는 초대전이나 기획전 같은 것이 아니라 단지 작가 지망생인 꿈 많고 가난한 학생들이 주체가 되어 연 전시였다. 그래서 이들은 비용 절약을 위해 장소 섭외부터 작가 선정, 작품 기획, 광고 홍보에 이르기까지 스스로 해결해야 했다. 그런 탓에 작가를 꿈꾸던 데미언은 자의 반, 타의 반으로 창고를 빌려서 전시 기획까지 했다. 말하자면 큐레이팅하는 작가로 전시에 참여하게 된 것이다. 이는 데미언의 발상이기도 했지만 당시 영국의 정치, 경제적 환경 때문이었다고 볼 수 있다.

1970년대에 접어들자 영국은 IMF 구제금융을 받을 정도로 최악의 경제 상황을 맞게 되었다. 그런 가운데 1979년 총선에서 마거릿 대처(Margaret Thatcher)가 수상이 되면서 경제를 부흥시키려는 강력한 긴축정책의 일환으로 복지 예산을 대폭 삭감했다. 문화예술계도 대처 수상의 정책으로 큰 타격을 받고 말았다. 그러자 예술가들은 '스스로 해결하기(DIY, Do-It-Yourself)' 방식을 택해야만 생존할 수 있다는 생각을 하게 되었다. 더구나 공공기관에 지원되는 예술기금 삭감으로 미술관 운영마저 어려워지자 미술 시장 전반에 어두운 그

림자가 비치기 시작했다. 이른바 대처리즘의 후폭풍이 예술계에도 밀려왔다. 이렇게 정부 긴축재정이 현실화되자 사회 저항적인 성격의 작품들이 서서히 나타나기 시작했다. 바로 이런 시대 상황에서 태어난 것이 yBa 작가들이다.

이런 시대적 상황 속에서 데미언은 동기생들과 졸업생 16인을 모아 전시를 기획하게 되었다. 물론 그가 이렇게까지 하게 된 데에는 대처 시대의 영국이라는 시대적 배경도 있었지만 교육의 영향도 적지 않았다. 그가 다닌 골드스미스 대학은 줄기차게 학생들에게 "진정한 예술가가 되려면 학교에 머물러 있지 말고 전시 오프닝에 가서 예술의 진목면을 마주해야 한다"고 가르쳤기 때문이다.

골드스미스 대학의 분위기 탓인지 일찍부터 앤서니 도페이 갤러리(Anthony d'Offay Gallery)에서 파트타임으로 일하던 동기이자 《프리즈》 전시 출품자인 앵거스 페어허스트(Angus Fairhurst)의 소개로 데미언은 조명 설치와 작품 포장, 벽 도색하는 아르바이트를 했다. 당시 앤서니 도페이 갤러리는 런던 최고의 국제적인 갤러리 중 하나였다. '미술관급 갤러리'라는 세평을 받는 이곳은 재스퍼 존스(Jasper Johns), 엘스워스 켈리(Ellsworth Kelly), 안젤름 키퍼(Anselm Kiefer), 요셉 보이스(Joseph Beuys), 게르하르트 리히터(Gerhard Richter) 등 세계적인 현대미술 작가들의 전시로 화제를 모았다. 또한 블루칩 작가 50여 명과 전속으로 관계를 맺으며 든든한 후견인 역할을 하는 동시에, 화상으로도 성공했다. 게다가 2001년 말, 앤서니 도페이는 은퇴와 동시에 갤러리 문을 닫은 후 요셉 보이스, 길버트 앤 조지(Gilbert & George), 제프 쿤스(Jeff Koons), 데미언 허스트 등을 포함해 약 2,000억 정도의 소장품들을 테이트 모던 미술관에 기증하여 아티스

《프리즈(Freeze)》전(왼쪽부터 이안 다벤포트(Ian Davenport), 데미언 허스트, 안젤라 블록(Angela Bulloch),
피오나 래(Fiona Rae), 스티븐 박(Stephen Park), 아냐 갈라치오(Anya Gallaccio), 사라 루카스(Sarah Lucas),
게리 흄(Gary Hume)), 1988년 8월

트 룸(Artist Room)을 만들었다. 또한 이것을 테이트 모던 미술관과 스코틀랜드 국립미술관에 공동 관리하도록 해 미술계에 큰 화제를 모았다.

화가를 꿈꾸던 데미언은 앤서니 도페이 갤러리에서 일하게 되면서 갤러리의 운영 방식과 주요 방문자들을 눈여겨보기 시작했다. 아마 여러 방면에 감각이 뛰어난 그는 이때 현대미술 시장의 구조를 엿볼 기회를 가졌을지도 모른다. 이곳에서 예술 작품을 평가하는 사람들, 즉 비평가, 큐레이터, 저널리스트, 미술관 관장, 미술 시장을 움직이는 큰손인 컬렉터의 역할과 중요성을 간파했을 것이다. 결국 이런 안목이 《프리즈》 전시를 꾸리고 조직적으로 준비하는 데 밑거름이 되었을 것임은 불 보듯 뻔하다.

전시 기획에서 제일 중요한 부분은 작가 선택이다. 그는 골드스미스 대학을 다닌 덕분에 인맥이 풍부했다. 같이 활동했던 선후배들을 익히 알았으므로 좋은 작품을 쉽게 찾아낼 수 있었을 것이다. 게다가 전시 장소도 일반 갤러리가 아닌 폐쇄된 창고라는 전에 없던 공간을 선택하면서 새로운 개념의 전시 공간으로 꾸밀 줄 아는 눈도 필요해졌다. 그것을 바탕으로 데미언은 전시 운영과 조직 및 기획을 용의주도하게 실천하는 능력을 발휘했다.

그는 특이하게도 미술 시장의 구조에 대한 본능적인 감각을 가졌다. 그래서 그는 창고 전시에 작업의 내용을 판단하는 비평가와 기획자 그룹, 컬렉터, 유통을 맡은 갤러리스트 등 미술계 주요 전문가들을 초대하는 데 주력했다.

심지어 데미언과 그의 동료들은 미술 관계자들의 관심을 유도하기 위해 전시 초대장과 카탈로그를 프로페셔널하게 제작하기까지 했다. 이런 고객 서비스는 당시 스승인, 영국 작가이자 테이트 모던 미술관 이사를 지낸 마이클

크레이그-마틴 교수의 도움이 크게 작용했다. 이와 같이 피나는 노력으로 세계적인 광고회사 대표 찰스 사치(Charles Saatchi)[8]와 테이트 브리튼 미술관의 니콜라스 세로타(Nicholas Serota)[9], 로열 아카데미의 노먼 로젠탈(Norman Rosenthal)[10] 등이 전시에 참석하게 되었다. 당시 《프리즈》 전시를 위해 데미언이 덜컹거리는 낡은 차를 운전해서 로젠탈 관장을 직접 모셔왔다는 일화는 전시에 대한 집념을 그대로 보여주는 대목이다.

무명의 작가 지망생들의 전시는 이렇게 시작되었다. 보잘것 없는 첫발이었지만 그들의 외침, 바로 반사회적이고 도전적인 주제와 소재 그리고 그들만의 다양한 표현 방식과 매체의 등장, 이러한 과감한 시도로 전시는 당연히 사회적 주목을 끌기 시작했다. 이 전시에 대해 그의 스승 마이클 크레이그-마틴은 "잘 계산된, 영악스럽게 조직된 전시, 실제적으로는 젊은이들의 무모한 허세, 순수, 성공적 타이밍, 행운, 이런 것으로 범벅된 전시를 관객들이 좋은 작업들이라고 생각한다는 사실 자체가 나를 즐겁게 한다"라고 평했다.[11]

《프리즈》 작가 그룹들의 급진적인 사고와 개념, 조직적인 분석과 실행, 용솟음치는 젊은 에너지의 조합 등이 영국적인 상황의 시대적 요구와 아주 절묘하게 맞아떨어졌다. 그들은 자신의 시도가 세계 미술사의 한 획을 긋기에 충분함을 보여주었다. 《프리즈》의 내용과 홍보 마케팅 수준은 전문적인 기획전시 못지않았다. 결과적으로 그들 가운데 많은 작가들이 상업 갤러리를 통해 미술 시장에 진출하게 됐다. 《프리즈》는 비록 허름한 창고에서 시작했으나 이후 《센세이션(Sensation)》 전시로 이어졌고, yBa라는 칭호를 얻으면서 영국을 넘어 세계 현대미술의 중심을 향하는 첫걸음이 되었다.

02

그의 길

큐레이터 데미언 허스트

작가는 무엇으로 자신의 삶을 규정지을까? 집념과 의지일까 아니면 운명일까?

대부분의 작가의 삶은 작품에서 시작해서 작품으로 끝난다. 하지만 데미언의 삶의 궤적을 살펴보면 이 문제에 복합적인 양상으로 반응했음을 알 수 있다. 데미언의 작품 세계에 대한 글을 정리하면서 작가란 '자신의 시대가 봉착한 문제에 대한 도전과 응전의 결과로 탄생하게 되는 존재'가 아닐까 하는 생각을 하게 된다.

공교롭게도 데미언은 《프리즈》전에서 작업 외적인 문제에 봉착했다. 대학 시절 전시를 기획하게 되면서 큐레이팅과 작품 작업을 동시에 진행해야 했던 것이다. 이는 그만이 가진 '조합하는 특별한 능력'이기도 했지만 1990년대 영국 미술계의 작가들이 처한 시대적 상황을 통해 발휘된 능력이기도 했다.

아이러니하게도 그의 초기 예술가적 정체성은 큐레토리얼(curatorial)과의 종합으로 출발했다. 앞서 살펴봤듯이 당시 영국은 경제적 침체기였으므로 예술가들에 대한 정부 지원이 끊겼고 작가들은 자신의 생활을 위해 여러 가지 직업을 가져야만 했다. 이런 환경에서 기존 작가들은 생존을 위해 큐레이터를 겸해야 하는 경우도 많았다. 미술계에 '아티스트-큐레이터'라는 신조어가 생길 정도였다. 그런 상황에서 데미언과 친구들은 전시 공간 확보가 어렵자 폐쇄된 창고와 공장에 관심을 갖게 되었다. 그들은 이곳을 자신들의 작업을 펼칠 수 있는 공간으로 개조하기 시작했다. 창고가 처음부터 작품 전시 공간으로 썩 내키는 곳은 아니었다. 그러나 천장고가 높고 폭이 넓은 이곳을 전시의 대안적 공간으로 삼기로 하고 장소성을 전시에 맞도록 바꾸기 시작했다.

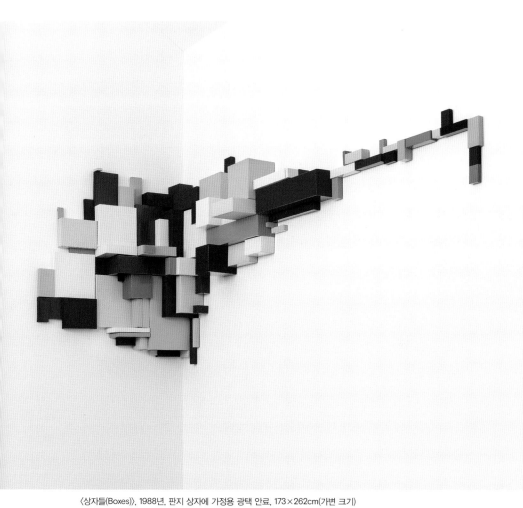

〈상자들(Boxes)〉, 1988년, 판지 상자에 가정용 광택 안료, 173×262cm(가변 크기)

참여 작가들은 주로 대학 동창, 대학 스승의 제자들, 학내 서클 친구, 선후배 등으로 구성되었다. 이 때문에 전시 기획이나 진행, 홍보에 이르는 과정은 끈끈한 인간적 유대로 이어졌다. 그래서 데미언과 친구들은 대단한 규모는 아니었으나 결집력을 바탕으로 《프리즈》를 열게 되었다.

후일 그는 《프리즈》 전시 큐레이팅에 대해 이렇게 밝힌 바 있다.

"난 이미 예술 작업을 조직적으로, 요소와 단계별로 작업할 수 있다는 것을 알고 있었어요. 《프리즈》에서 '작가'도 이미 그 자체로 조직화된 요소나 마찬가지라는 것을 알았기 때문에 그들을 내 나름의 생각대로 정돈하고 배열했습니다."[12]

데미언은 이때 이미 자신이 선택한 작가들의 예술 세계로 새로운 또 다른 작품 세계를 드러낼 수 있음을 알고 있었다. 그는 이 경험으로 작가 선택이 중요한 요소임을 확인하게 된 듯하다.

《프리즈》의 성공으로 데미언은 25세가 되던 1990년 《모던 메디신(Modern Medicine)》[13]과 《갬블러(Gambler)》[14]와 같은 표제로 창고 전시를 지속적으로 큐레이팅하게 되었다. 《모던 메디신》은 데미언과 빌리 셸먼(Billee Sellman), 칼 프리드먼(Carl Freedman)이 기획했고 8인의 학생들과 졸업생들이 참여했다. 이 전시에 데미언은 앵거스 페어허스트와 협업하여 〈김미 레드(Gimme Red)〉(1990)를 출품했다.[15]

《모던 메디신》 전시가 성공리에 끝나자 빌리 셸먼, 칼 프리드먼은 자신들

〈로우(Row)〉, 1988년, 벽에 가정용 광택 안료, 211.5×331.5cm

이 기획한 공장 창고에서의 두 번째 전시《갬블러》를 진행했다. 이 전시에서 데미언은 그의 대표작 〈천 년(A Thousand Years)〉(1990, 38쪽 참조)을 선보였다.

데미언은 〈천 년〉이란 작품의 뒤를 이은 〈백 년(A Hundred Years)〉(1990) 제작에 들어갔다. 이 무렵 '약장' 시리즈인 〈헤클러(Heckler)〉(1990)와 〈코쉬(Cosh)〉(1990)가 제작되었고 그는 이것을《갬블러》에 출품했다.[16]

그런데 전혀 기대하지 못한 놀라운 일이 발생했다. 컬렉터 찰스 사치가 당시 그의 아내 도리스(Doris Saatchi)와 함께 〈천 년〉(38쪽 참조)을 보고 바로 그 자리에서 구입을 결정한 것이다. 이렇게 데미언은 자신의 미래를 바꿀 대단한 컬렉터와의 관계를 맺는 첫 순간을 맞이하게 된다. 여기서 큰 힘이 되어준 사람이 바로 제이 조플링(Jay Jopling)[17]이다. 딜러로 일하던 조플링은 기획자이자 작가로 활동을 시작한 데미언과 만나게 됐고[18] 후일 둘은 호흡을 맞추어 큰 전시들을 도모했다. 이후 그는 런던 최고의 세계적인 갤러리 '화이트 큐브'를 오픈하여 yBa 출신 작가들과 같이 일했다.

데미언은 그 여세를 몰아 바로 이듬해인 1991년 그레이엄 딕슨(Graham-Dixon)과 함께 서펜타인 갤러리에서 《브로큰 잉글리시(Broken English)》 전시[19]에 포함할 작품을 선별했다. 이는 영국 미술계의 재능 있는 젊은 세대 작가의 작품을 시장에 내놓고 구매할 의향이 있는 딜러나 컬렉터들을 작가들과 만나게 하는 독특한 기획전이었다. 이 가운데는 영국 미술계의 선배 작가들보다 작품 수준이 10여 년 정도 앞서간다고 할 만한 작품들도 더러 있었다.[20]

이를 기점으로 데미언은 1994년 서펜타인 갤러리에서《어떤 사람은 미쳐갔고, 어떤 사람은 도망갔다(Some Went Mad, Some Ran Away)》전시[21]를 본격적으로

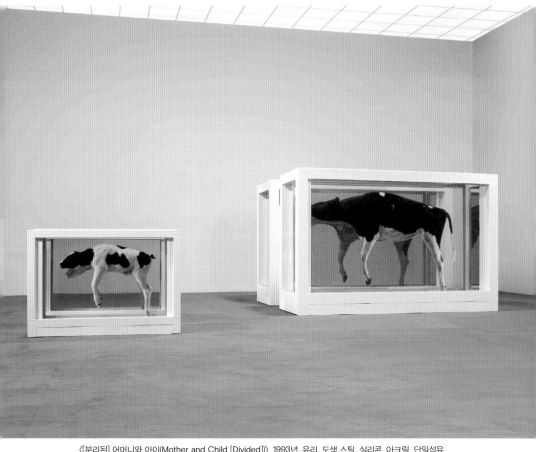

〈[분리된] 어머니와 아이(Mother and Child [Divided])〉, 1993년, 유리, 도색 스틸, 실리콘, 아크릴, 단일섬유,
스테인리스 스틸, 소, 송아지, 포름알데히드 용액,
소(각각): 207×322×109cm, 송아지(각각): 115×167×60.5cm

큐레이팅하게 되고, 이 전시는 미국과 독일의 순회 전시로 이어진다.

이 전시 제목은 데미언이 참여 작가 앵거스가 1989년에 쓴 에세이에서 인용한 것이다. "신체적 죽음에 어떤 사람은 화를 내고 어떤 사람은 도망가고 대다수는 신의를 바친다"라는 글귀였다.

당시 이 전시에 참여한 작가 안드레아 슐리커(Andrea Schlieker)는 "출품된 모든 작업은 도발적이고 호기심을 자극하며 불안을 조성한다. 이 전시는 삶에 대한 세상의 경험이란 서로 다른 목소리의 레벨을 통해 명확히 읽혀지는 주요 관심거리를 표현하려는 욕구에 관한 것이다"라고 밝혔다.[22]

이후 데미언은 제이 조플링과 본격적으로 손을 잡고 1992년에 개인전을 시작하면서 오랫동안 화이트 큐브 갤러리의 전속 작가로 활동하게 되었다. 이듬해 1993년 그는 베니스 비엔날레 총감독이었던 헤럴드 제만(Harald Szeemann)이 전 세계의 떠오르는 젊은 작가를 초대한 《아페르토(Aperto)》 전시에 영국 대표 작가로 참여하게 된다. 데미언은 이 전시에 〈[분리된] 어머니와 아이(Mother and Child[Divided])〉(1993)를 출품했다.

그리고 2년 후 1995년 터너상의 큐레토리얼 부문에서 《어떤 사람은 미쳐갔고, 어떤 사람은 도망갔다》 전시의 성과로 수상하게 된다.[23] 이 상을 받음으로써 드디어 '큐레이터로서의 작가, 작가로서의 큐레이터' 능력을 인정받게 되었다. 동시에 드디어 영국의 대표적인 화가 프랜시스 베이컨(Francis Bacon)

〈[분리된] 어머니와 아이〉 부분

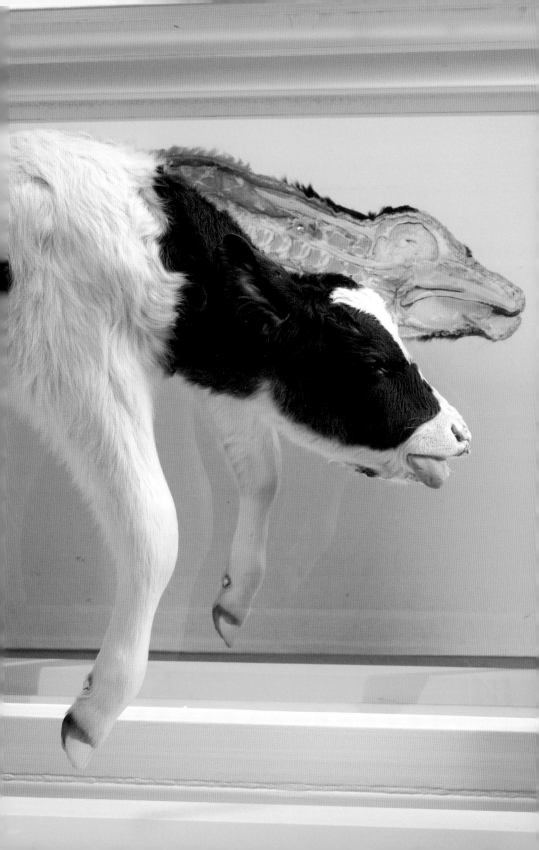

과 루시안 프로이트(Lucian Freud), 데이비드 호크니(David Hockney)의 뒤를 잇는 국제적인 작가의 반열에 오르게 된다.

물론 데미언은 《프리즈》, 《모던 메디신》, 《갬블러》 등 전시를 통해 이미 20대 중반을 대표하는 작가로서, 전시 기획자로서 영국에서 명성을 얻기 시작했다. 이런 그에게 기자들이 '작업과 큐레이팅 중에 하나만을 고른다면 어떤 것을 택하겠는가?' 하는 질문을 던지자 그는 어색한지 명확한 답을 회피했다. 그 이유에 대하여 데미언은 둘 모두 좋아하고, 특히 큐레이팅은 콜라주처럼 느껴지기 때문에 작업과 큐레이팅은 별 차이가 없다고 설명했다.

데미언의 말처럼 감각 속에 숨겨진 그의 큐레이팅 열정은 개인전에서 자주 표현되곤 했다. 특히 2007년 《믿음 너머에》라는 주제로 화이트 큐브 갤러리에서 열린 개인전은 작품 선정, 설치, 전시 제목과 내용 결정에서부터 도록 디자인, 홍보까지 모든 기획을 그가 도맡았다. 그중에는 〈신의 사랑을 위하여〉라는 다이아몬드 해골 작품이 있었다(88쪽 참조). 전시장을 따로 분리해 빛을 완전히 차단한 검은 방을 만들고 중앙의 조각대 위에 다이아몬드가 가득 박힌 조그만 해골과 그것을 찬란하게 비출 조명 몇 개만 간단히 설치했다.

전시장 앞에는 검은색 정장을 입은 거구의 보디가드 2-3명을 세워두고 관객은 10명 단위로 들여보냈다. 마치 통제된 장소, 접근성이 제한된 성스러운 곳으로 예배를 보러 들어가는 것과 같은 숙연함을 느끼도록 분위기를 연출했다. 이렇게 개인전에서 기획부터 시작하여 전 과정의 연출을 시도한 데미언은 자신의 말대로 '작업과 전시 기획은 별 차이가 없음'을 검증하듯이, 지금까지도 동일한 에너지와 창의적 퍼포먼스로 자기 전시를 스스럼 없이 보

여주고 있다.

큐레이터로 활동하는 작가가 전시 기획에 관심을 쏟는다는 것은 다른 예술가들의 작업을 통해 일시적으로 역할을 전환한다는 사실을 의미한다. 또 작가로서 큐레이터는 전시 기획 과정에서 자신의 아이디어에 따라 '작업 간의 중재자'로서의 경험을 하게 된다. 데미언과 같이 창작 과정에 관여하는 작가로서 큐레이터는 공간, 사물 및 전시회 자체를 매체로 사용하여 자신의 아이디어와 관심사를 시각과 예술적 실천 의지에 맞춰 큐레이팅하게 된다. 이 때 데미언은 마치 작업의 일환으로 전시를 관객에게 보여주는 전 과정에 관여하는 것에 대한 희열을 놓지 못하는 듯하다.

yBa와 《센세이션》 전시

태어난 것은 반드시 이름을 갖기 마련이다.

데미언과 그의 동료들은 새로운 전시를 만들기 시작하면서 기존 미술계와는 확연히 다른 이 그룹을 구별할 필요성을 절감했다. 그러다 급기야 yBa라는 명칭을 세상에 선보이게 되었다. 하지만 정작 이름이 입소문을 타고 날개를 단 시기는 《프리즈》 창고 전시 후인 1992년, 사치 갤러리에서 열린 《젊은 영국 예술가들 1 (young British artists 1)》 전시24에서였다. 이 전시를 기점으로 사람들은 데미언과 영국의 젊은 작가들을 'yBa'라고 부르기 시작했다.

그들이 세상 사람들 입에 오르내리게 된 이유는 물론 작품성이 남달랐기 때문이다. 하지만 세계적인 컬렉터였던 찰스 사치의 명성과 사치 갤러리25라는 장소성이 한몫한 것도 사실이다. 게다가 사치가 지금까지 해온 미국이나 독일 현대미술 작가 중심의 전시와 개념을 달리하여, 영국의 젊은 신진 작가들의 작품에 초점을 두고 대규모 전시를 했기 때문에 그 영향은 더 클 수밖에 없었다. 더욱이 평론가들까지 이 전시를 '컬렉터 사치에 의해 정의된 새로운 미술 사조'라고 떠들어댔으니 소문이 나는 것은 당연했다.

그렇다면 대체 사치란 영국 미술계에서 어떤 인물이기에 이렇듯 대단한 광풍의 중심에 서게 되었을까? 원래 사치는 유명한 미술품 컬렉터였다. 특히 미술 시장의 큰손 가운데에서도 '작품을 보는 안목이 대단하고 재력도 갖춘 세계적인 컬렉터'로 평가받고 있었다. 그는 1943년 이라크계 유대인 출신으로 유대인 박해를 피해 런던으로 이주한 가정에서 자랐다. 벤톤 앤드 보울스(Benton & Bowles)에서 카피라이터로 일하다가 미술감독인 로스 크레이머(Ross Cramer)와 손을 잡고 콜레트 디킨슨 퍼스(Collett Dickenson Pearce)와 존 콜린스 앤

드 파트너스(John Collins & Partners)에서 함께 일한 바 있다. 그 후 1967년 크리에이티브 컨설팅 회사 '크레이머 사치(Cramer Saatchi)'를 개업했고, 1970년 그의 동생 모리스 사치와 함께 광고회사 '사치 앤드 사치(Saachi & Saachi)'를 설립했다. 1970년대 상업주의의 호황기였던 영국에서 신선한 예술 감각으로 성공한 사치는 인수합병을 통해 광고계에서 크게 성공했다.

하지만 사치가 가장 큰 영향력을 발휘한 영역은 예술 분야였다. 1969년 미국 미니멀리스트이자 개념미술의 선구자인 솔 르윗(Sol LeWitte)의 첫 번째 작품을 구입하며 미술에 관심을 보였던 찰스 사치는 광고회사가 자리를 잡고 성장 궤도에 오른 1985년에 사치 갤러리를 만든다.[26] 이후 사치 갤러리는 영국의 대표적인 현대 아트센터로서의 중심 역할을 하게 되는데, 지금도 연간 150만 명의 관람객이 방문한다. 사치는 갤러리 개관 이후 주로 미국 현대미술 중 개념미술과 팝아트 작가들의 전시를 열었다. 도널드 저드(Donald Judd), 브라이스 마든(Brice Marden), 사이 톰블리(Cy Twombly), 앤디 워홀(Andy Warhol) 등의 전시였다.[27] 이런 미국의 개념미술과 팝아트를 보여주는 일련의 전시들은 나중에 yBa 그룹 등을 포함해 영국의 많은 젊은 예술가들에게 영향을 끼쳤다.

《프리즈》를 관람했던 찰스 사치는 당시 데미언의 작품을 보기 위해 《갬블러》전에 찾아왔다. 프리드먼의 표현을 빌리면, 그는 썩어가는 소의 머리를 먹고 있는 구더기와 파리를 둘러싼 큰 유리 진열장(Vitrine)으로 구성된 데미언의 '동물' 설치미술 작품 〈천 년〉 앞에서 입을 벌리고 놀란 채 서 있었다. 그는 후일 인터뷰에서 다음과 같이 말했다.[28]

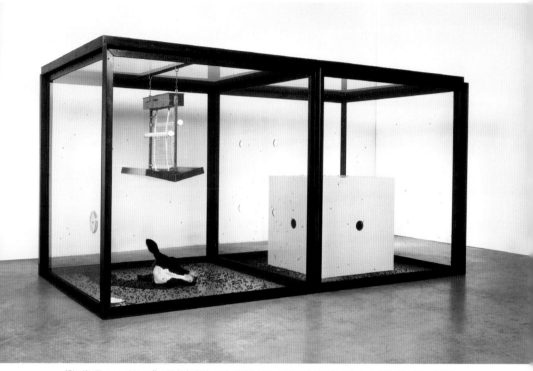

〈천 년(A Thousand Years)〉, 1990년, 유리, 스틸, 실리콘 고무, 도색 중질 섬유판, 살충기, 소 머리, 피, 파리, 구더기, 금속 접시, 탈지면, 설탕, 물, 유리 진열장, 207.5×400×215cm

"내가 그곳에 들어가지 않았음에도 불구하고 죽은 소의 머리에서 나는 매우 역겨운 냄새를 맡는 것 같았습니다. 그리고 내 자신이 파리가 윙윙거리며 날아다니는 유리관 속에 있는 듯했죠. 나는 지금까지 그와 같은 작품을 본 적이 없었어요. 작가란 항상 새롭고 흥미로운 것을 생산하며 규칙을 깹니다. 작가는 예술처럼 보이지 않는 예술을 만들죠. 누구도 소 머리와 파리로, 포름알데히드 탱크 속의 양으로, 또는 얼굴에 페니스가 붙어 있고 새로운 나이키 신발을 신고 있는 일련의 소녀들로 작품을 만들 수 있다고 예상하기는 힘듭니다. 아무나 이것이 예술이 가야 할 방향이고 위대한 예술이 될 거라고 예견할 수 있는 건 아니에요."[29]

이런 사치가 어느 날 갑자기 yBa 작가들의 작품을 대규모로 사들일 거라는 입소문이 돌자 경제난으로 조용하던 영국 미술계가 갑자기 떠들썩해졌다. 그러다 "이미 그가 이들의 작품을 소장했다"는 말이 나오자 yBa라는 말이 대중의 입에 오르게 되었다. 데미언의 존재는 런던을 넘어 세계적인 주목을 받기 시작했다.

데미언은 늘 새로운 구상을 머릿속에 가득 담고 다니는 싱크탱크 같은 존재이다. 그의 야심찬 기획은 조플링의 운영과 더불어 현실화된다. 〈살아 있는 사람의 마음속에 있는 죽음의 물리적 불가능성(The Physical Impossibility of Death in the Mind of Someone Living)〉(1991)[30]의 아이디어를 들고 찰스 사치를 찾아가 만남을 갖고 5만 파운드(약 1억 원)의 제작비를 후원받는 데 성공한 것이다.

데미언 외에도 사치가 사들인 영국 젊은 작가들의 작품으로 1997년에 열

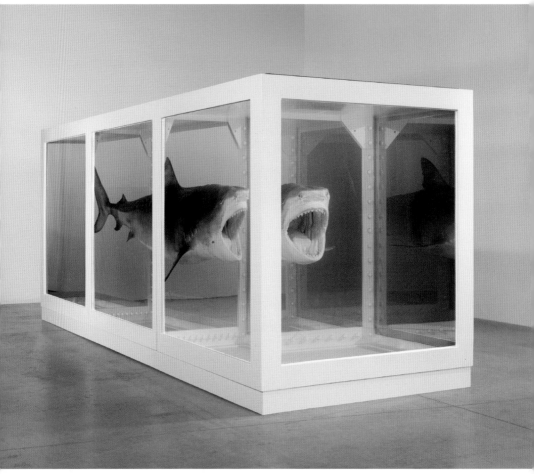

⟨살아 있는 사람의 마음속에 있는 죽음의 물리적 불가능성(The Physical Impossibility of Death in the Mind of Someone Living)⟩, 1991년, 유리, 도색 스틸, 실리콘, 단일섬유, 상어, 포름알데히드 용액, 217×542×180cm

린 전시가 바로 《센세이션》이다.[31] 이 전시는 데미언이 서른을 넘기고 참여한 전시 중 하나이지만, 사치가 본 그들의 전시와 또 다른 면모를 지니고 있었다. 《센세이션》이 영국의 제일 보수적인 미술기관인 로열 아카데미(Royal Academy of Art)에서 열렸다는 사실에 영국 사람들은 놀랐다. 지금까지 유명한 기성세대 작가 전시만 고집해왔으므로 로열 아카데미 전시위원들의 반발 또한 만만치 않았다. 마침내 그들 가운데 4인은 끝내 이 전시를 제지하다가 사임하기에 이르렀다.

그럼에도 불구하고 이 전시가 가능했던 것은 당시 로열 아카데미 관장이던 노먼 로젠탈이 전시의 공동 기획자로서 확신을 가지고 사치의 소장품이었던 yBa 작가군의 작업을 과감히 밀어붙였기 때문이었다. 로젠탈은 이들 작가들의 작업이 영국의 동시대성과 차별화된 감성을 보여주고 있다는 점을 강조하면서 전시의 당위성을 주장했다. 하지만 매스미디어와 상품 자체를 소재로 작업에 과감히 끌어들인 상업적 감성, 그리고 성, 폭력, 마약 등의 주제를 거침없이 내뱉는 선정성으로 엄청난 반대에 봉착했다.

예를 들면 마커스 하비는 1960년대 영국 어린이 연쇄 살인범인 미라 힌들리(Myra Hindley)의 얼굴 사진 위에 어린이들의 손자국으로 형상화한 초상화를 출품했다. 이 작업 때문에 전시 내내 로열 아카데미 앞에는 시민들의 시위가 끊이질 않았다.

그런데 《센세이션》의 미국 미술관 순회전에서도 마찬가지 현상이 발생했다. 코끼리 분뇨 첨가물로 동정녀 마리아를 그린 크리스 오필리(Chris Ofili)의 작품이 전시되자 가톨릭 신자들이 신성모독이라며 심한 거부반응을 드러낸

것이다. 그 결과 그해 미술관 기금이 삭감되고 말 그대로《센세이션》은 끊임없는 논쟁의 중심에 섰다.

역설적으로 이러한 사회적 반응들이 yBa 작가들에 대한 관심을 증폭시키기 시작했다. 더구나 미디어의 집중적인 보도가 이루어지면서 작품이 대중에게 널리 소개되는 효과를 가져왔다. 이들의 작업이 이 시대가 당면한 사회적 분노, 공포, 두려움을 나름의 감각적인 방식으로 표현해내자 관객들은 민감한 반응을 드러냈고 논쟁에 휩싸이게 되면서 주목을 받았다.[32]

데미언은《센세이션》에 상어를 소재로 다룬 그의 대표작 〈살아 있는 사람의 마음속에 있는 죽음의 물리적 불가능성〉과 사치가《갬블러》전시에서 구입한 〈천 년〉을 비롯해 〈이해를 위해 한 방향으로 헤엄치는 고립된 존재들(Isolated Elements Swimming in the Same Direction for the Purpose of Understanding)〉(1991), 〈양 떼를 떠나서(Away from the Flock)〉(1994), 〈아르지니노호박산(Argininosuccinic Acid)〉(1995), 〈모든 것에 내재하는 거짓말의 용인으로부터 얻은 얼마의 안락(Some Comfort Gained from the Acceptance of the Inherent Lies in Everything)〉(1996), 〈이 아기돼지는 장 보러 갔고요, 이 아기돼지는 집에 머물렀네요(This Little Piggy Went to Market, This Little Piggy Stayed at Home)〉(1996), 〈아름다운, 빌어먹을 페인팅(Beautiful, Kiss My Fucking Ass Painting)〉(1996)을 출품했다. 이 작업 역시 대단한 대중적 관심을 얻게 되면서 데미언은 yBa 그룹 내에서도 선두주자로 부상하며 현대미술을 새롭게 상징하는 이미지로 자리하게 된다. 이 작업에서는 23톤의 포름알데히드에 담긴 약 4미터짜리 상어를 세 구획으로 나뉜 유리 진열장에 전시했다. 상어 표본을 전시한 셈이다.

현대판 미이라일까? 아무튼 데미언은 이 작품의 주제에 대해 '죽음에 대한 개념을 내 나름의 해석으로 서술한 것'이라고 말했다.[33] 이 작품은 당시 언론의 대단한 관심을 받았다. 그는 이 작업에 대해 이렇게 설명했다.

"나는 단지 라이트 박스나 상어 그림을 원하지 않았을 뿐입니다. 당신을 놀라게 할 정도로 충분히 실재하는 상어를 갤러리에 설치해서 관객에게 관습적인 기대를 제거시키려 했을 뿐이에요."[34]

그가 관객에게 정작 하고 싶었던 말은 "죽음을 피하려고 시도하지만 피할 수 없다는 것이 큰 문제가 아닌가. 바로 이 사실이 우리를 더 두렵게 하지 않는가"였다.[35] 그는 현대사회에서의 죽음에 대한 사람들의 근본적인 두려움을 들고 나와 지속적으로 이런 질문을 던지기 시작했다. 데미언과 yBa 작가들이 '브릿팝(Britpop)'이라는 이름표를 달게 된 이유도 모든 양식과 매체, 주제 속에 일관되게 흐르고 있는 다양성과 파격적인 외침 때문이다.

그들에게 고급과 저급의 문제는 더 이상 넘어야 할 미술의 장벽이 아니었다. 요셉 보이스처럼 심각하거나 부르스 나우먼(Bruce Nauman)처럼 분석적일 필요도 없었고, 앤디 워홀처럼 애써 무관심으로 가장하거나, 제프 쿤스처럼 마냥 가볍게 말을 던질 필요가 전혀 없었다. 그들은 무엇보다 동시대적인 감성 언어로 접근하기 쉬운 예술적 표현을 지향했다. 이 때문에 비판적 기능을 상실한 문화적 상대주의자들에게 혹평을 받게 될 위험을 갖게 되었다.[36]

그러나 이러한 비판에도 불구하고《센세이션》은 오픈과 동시에 엄청난 사

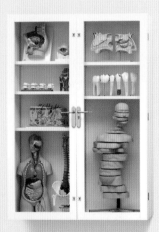
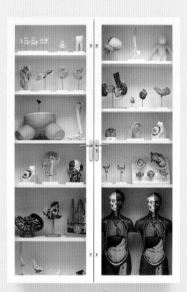
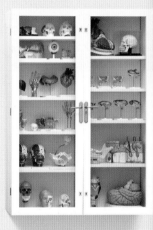

〈삼위일체: 약리학, 생리학, 병리학(Trinity – Pharmacology, Physiology, Pathology)〉, 2000년, 유리, 직면
파티클보드, 나무, 스틸, 해부 모형
좌우: 213.5×153×47.2cm, 가운데: 274.5×183.5×47.2cm

회적 논쟁37을 넘어 토론을 이끌어내고 미디어를 연일 자극시켰다. 대중의 뜨거운 반응도 불러일으켰다. 이 전시를 통해 yBa는 영국을 넘어서 국제적 무대에서도 더 확고한 명성을 얻기 시작했으며 국제 미술 시장에 진출할 수 있는 교두보를 확보하게 되었다.

　yBa 그룹이 세계적 위치를 차지하게 된 요인은 몇 가지로 정리할 수 있다. 먼저, 그들은 기업가 정신을 바탕으로 작업했을 뿐만 아니라 전시 기획에서 홍보 마케팅까지 직접 실행하며 전문가다운 역량을 보여줬다. 그리고 그들의 역량을 미리 알아본 직관력과 안목을 지닌 컬렉터 찰스 사치38와 영국의 대표 미술기관인 로열 아카데미, 런던 대표 갤러리 화이트 큐브의 제이 조플링이 yBa 그룹의 성공에 대해 예견한 것이 결정적인 계기를 마련했다.

　그 외에도 보수의 상징이었던 영국의 터너상39이 yBa가 등장했던 1993년에 변화를 도모한 일도 적잖은 영향을 주었다. 작품을 출품할 수 있는 나이 제한을 50세 이하로 두고 우승 상금을 2만 파운드로 올리면서 영국 젊은 작가들을 후원하기 시작한 것이다. 덕분에 관심의 대상이던 yBa 작가들이 지속적으로 수상을 하게 된 것은 당연한 일이었다. 터너상의 이런 변화는 영국의 미디어 그룹 '채널4'가 메인 후원사가 되면서 가능했다. 자연스럽게 yBa 작가들의 미디어 노출이 빈번해지자 이들에 대한 대중의 관심은 기하급수적으로 늘어났다.

　터너상 수상자 발표는 전국에 생방송으로 중계되었으며 인터뷰 영상이 함께 방송되었으므로 이를 통해 데미언을 비롯한 몇 작가들은 연예인과 같은 인기를 누렸다. 대중성을 확보하기 어려운 개념미술보다 리얼리즘적인 태도

로 현실을 그대로 표현한 것이 대중에게 더욱 설득력 있게 다가간 셈이다. 결국 영국 국민은 이 젊은 작가들을 사랑하게 되었고, 그 힘으로 세계인의 환호를 받았다. 이는 자국 내에서의 인정이 세계화의 첫걸음이 된다는 중요한 사실을 말해준다.

yBa의 대중적 성공은 그 당시 1년에 600만 파운드(당시 환율로 약 90억 원 이상)의 가치를 부여할 정도로 영국 경제에 엄청난 파급효과를 이끌어냈다. 정부의 예술 보조금 삭감 정책에 자생적인 태도로 응전하여 성공한 yBa 작가들은 아이러니하게도 '대처의 아이들'이라고 불리면서 드디어 영국을 넘어 세계적인 작가 그룹으로 분류되기 시작했다.

컬렉터 데미언 허스트

"세 살 버릇 여든까지 간다"는 말이 있듯이 데미언의 수집벽은 브리스틀에서 보낸 어린 시절부터 시작됐다. 초보적인 수집으로 돌멩이나 광물 같은 것들을 상자 안에 모아 진열해보는 일을 즐기는 정도였다. 어릴 때 습관이 나이와 상관없이 데미언이라는 인격체 속에서 자라나고 있었다.

이후 리즈로 이사 가서 살면서도 그는 예술 책과 병리학 책들을 모으기 시작했고 어떤 때는 그런 욕구를 충족시키기 위해 남의 물건을 훔치기도 했다고 회고했다. 리즈에서 성장할 무렵 그가 그 도시에서 체험한 것들 때문에 그의 마음속에는 병리학적인 이미지와 가톨릭의 신성화된 이미지들이 자리잡게 되었다. 그래서 그는 빅토리아 시대 자연 유산을 모으는 행위가 인간의 강박관념에서 시작되었다고 보았다.

인간은 역사적으로 인간 중심적 시각으로 동물원과 같은 것을 만들어왔다고 생각한 데미언은 자신의 자연사 시리즈를 포름알데히드 동물, 곤충 캐비닛과 같은 작업으로 표현해내기 시작했다. 그는 그것을 위해 모아온 물품을 그의 수집 전반을 지칭하는 용어인 머더미(Murderme)의 일부로 연결지으며, "내 머더미 컬렉션40의 모든 것은 삶의 반영입니다… 컬렉션은 누군가의 삶의 지도라고 생각해요"41라고 말하기도 했다.

그의 말대로 누군가의 수집품은 역사적 사실이나 과학적 현실보다 그것들을 수집하는 사람에 관한 이야기를 더 많이 담고 있다고 할 수 있다. 데미언의 컬렉션은 자신의 큐레이팅 행위와 깊은 관계가 있다. 말하자면 데미언의 수집품 '머더미'는 그의 주된 관심사였던 과학과 예술, 자연사, 죽음과 그 죽음을 이해하려는, 또는 그것을 피하려는 인간의 염원을 수집하고 정리한 행

위로 보인다. 그렇기에 그의 수집벽은 불멸의 숭고함을 추구한 인간의 욕망과 절대로 죽음을 이길 수 없는 현실 사이의 간극을 얘기하고자 한 생각을 대변한다. 이런 일관적 태도가 머더미 컬렉션으로 이어졌고 그것이 데미언의 삶의 지도를 그대로 보여준다.

"나는 대리석과 청동으로 만든 인간 해골 조각상의 웅장함과 도저히 싸울 엄두가 나질 않는 진짜 해골을 대조하는 것을 즐깁니다. 해골은 죽은 자의 것이지만, 그것을 직시하는 사람을 뭔가 기운 차리게 하는 그 어떤 힘을 갖고 있죠. 내게 사체의 해부학적 모델은 발전된 과학과 예술 사이를 구분해주는 일종의 암시 같기도 합니다. 그중 어떤 것은 장난감처럼 보이기도 하고 또 다른 것들은 예술처럼 보이기도 하고 다른 사람에겐 끔찍하게 보이기도 하겠죠."42

그의 말대로 수집품은 자신의 호기심과 관심 영역에 대한 표현이었고 미술적 영감을 불러 일으키는 중요한 요소들이었다. 그에게 머더미 컬렉션은 르네상스 시대의 분더캄머(Wunderkammer), 즉 '호기심의 방(Cabinets of curiosities)'과 같은 개념이었다. 데미언은 이런 것들이 우주적 신화, 과학과 이념, 신앙 사이에 교차 영역을 형성하고 있다고 생각한다. 그래서 그는 수집품을 막연하게 창고에 방치하기보다는 전시를 통해 사람들에게 보여주기를 원했다.43 데미언의 수집 행위는 작품 제작으로 이어졌으며 예술품 컬렉팅으로 확장되어갔다.

이후 그는 1990년대부터 같이 활동했던 동료 작가들의 작품을 서로 교환하기 시작했다. 그러다가 경제적 여유가 생기자 그는 자신보다 나이 어린 젊은 작가들의 작품을 구입하면서 후원해주기도 했다. 이것이 본격적인 예술품 수집의 시작이 된 것으로 보인다. 아마 신진 작가 시절, 몇몇 선배 작가들에게 도움받았던 경험이 그로 하여금 자연스럽게 젊은 작가들의 작품을 구입하게 만들었을지도 모른다. 그의 예술품 컬렉팅은 이렇게 시작하여 점점 대가들의 작품으로 옮겨갔다. 이후 그는 자신에게 영감을 줬던 예술가들의 작품을 본격적으로 수집했다. 알베르토 자코메티(Alberto Giacometti), 프랜시스 베이컨, 앤디 워홀, 브루스 나우먼, 리처드 프린스(Richard Prince), 제프 쿤스, 뱅크시 등 이미 잘 알려진 대가들의 작품들이 포함되었음은 물론이다.

　　그의 컬렉션은 2006년과 2007년에 걸쳐 서펜타인 갤러리에서 《가장 어두운 시간에 빛이 있을 수 있다: 데미언 허스트의 머더미 컬렉션(In the Darkest Hour, There May Be Light: Works from Damien Hirst's Murderme Collection)》44이란 제목으로 본인이 직접 기획하여 전시하면서 일반에 알려지기 시작했다. 이미 살펴봤듯이 그는 《프리즈》,《믿음 너머에》,《어떤 사람은 미쳐갔고, 어떤 사람은 도망갔다》등에서 큐레이터와 작가로서 각각 상당한 역량을 발휘했다. 하지만 서펜타인 갤러리의 이 전시에서 그는 자신의 작품은 출품하지 않고 소장품 중 24인 작가들의 60여 점을 선정하여 전시를 기획했다. 지금까지 그가 큐레이팅한 것들과는 구별되는 작업이었다. 이 전시에는 베이컨의 〈십자가 형상에 대한 연구(A Study for a Figure at the Base of a Crucifixion)〉(1943-1944)나 워홀의 〈작은 전기 의자(Little Electric Chair)〉(1965)와 같은 대가들의 작품과 골드스미스 대학 동

료들인 앵거스 페어허스트와 사라 루카스(Sarah Lucas)의 작품이 포함되었다.[45]

전시 제목은 안데르센(Hans Christian Andersen)의 동화 『행운의 장화(*The Galoshes of Fortune*)』에서 발췌한 것이다. 그는 이와 같이 전시 제목을 정할 때 문학 작품에서 종종 힌트를 얻곤 했다. 데미언은 한스 울리히 오브리스트(Hans Ulrich Obrist)와의 인터뷰에서 자신이 많은 상상력을 얻게 되는 원천을 설명하면서 "당신이 살아 있는 동안 물건을 모은다는 것은 스스로 발견한 엔트로피를 수집한 것과 같습니다"라고 했다.[46]

타인의 작품에 대해서 깊은 관심이 있는 그는 자신의 스튜디오 어시스턴트인 레이첼 하워드(Rachel Howard), 닉 럼(Nick Lumb), 톰 올몬드(Tom Ormond)와 같은 다수의 젊은 예술가들을 이 전시에 포함시켰다. 그는 신진 작가들의 작품을 컬렉션하고 대가들과 동일한 공간에 전시함으로써 그들을 미술계에 데뷔시켜주려는 노력을 했다. 이것은 데미언의 작품 컬렉션이 신진 작가에 대한 배려로 성숙되어 있음을 보여주는 좋은 사례이기도 하다.

작가의 컬렉션은 2015년 바비칸 갤러리에서 열린 《위대한 집념(Magnificent Obsessions)》전[47]으로 대중적 관심을 이어갔다. 데미언은 이 전시에 19세기 만들어진 박제나 해골 등 기이한 오브제들과 나비나 곤충으로 가득한 캐비닛 〈마지막 왕국(Last Kingdom)〉(2012)을 전시했다. 이때 아르망(Arman), 피터 블레이크(Peter Blake), 한네 다보벤(Hanne Darboven), 솔 르윗, 앤디 워홀 등과 같은 현대

〈마지막 왕국(Last Kingdom)〉, 2012년, 유리, 스테인리스 스틸, 스틸, 알루미늄, 니켈, 플라스타조트, 곤충 표본, 243.2×243.2×13.2cm

작가들 작품과 수집품을 총망라해서 함께 전시했다. 이 전시는 작가의 컬렉션과 작품 성향의 상관관계를 보여주고자 기획되었다. 말하자면 작가의 컬렉션은 작가가 무엇을 탐구하는지 그 관심사를 읽을 수 있는 매우 중요한 단서이기에 개최된 전시였다. 데미언의 컬렉션은 이런 법칙을 설명해주는 좋은 사례에 해당한다. 그는 이 전시를 통해 자신이 우상으로 여겼던 오브제와 그의 의식을 꾸준히 함몰시켜온 주제가 무엇인지를 여실히 드러냈다. 한마디로 그가 '삶에서의 죽음'이라는 개념을 자연의 역사에 대한 시각으로 조명하는 데 전념해왔음을 보여주었다.

그해 데미언은 3,000여 점이 넘는 자신의 방대한 컬렉션을 2015년 뉴포트 스트리트 갤러리(Newport Street Gallery)[48]를 오픈하면서 일반에 무료로 개방했다. 본인의 소장품과 대중과의 소통을 원했던 오랜 장기 목표를 실현한 것이다. 그는 1913년 완공된 빅토리아 시대 건축물 3동과 바로 인접한 2동의 건물을 합쳐서 3년이 넘는 공사 끝에 2015년 10월에 문을 열었다. 이 건물은 런던 복솔(Vauxhall) 지역의 기차 선로 바로 옆에 위치한다.

당시 영국은 도시 속의 빈민가가 고급 주택화되는 것을 금지하고 있었다. 그런 가운데 런던이란 거대 도시의 작은 구역인 복솔에 누구나 무료로 입장 가능한 현대미술 갤러리가 재건축된다는 소식은 커다란 논쟁거리가 되었다. 일부 비평가와 대중은 데미언이 자신의 소장품을 공개적으로 전시한 것을 두고 소장품 가치 상승을 노린 이기적인 행위라고 비판하기도 했다. 하지만 그 비판은 그가 지금까지 보여준 작품에 대한 태도, 그가 수집해온 노력을 간과한 것에 지나지 않는다. 아무리 부를 갖춘 예술가라 할지라도 오랫동

안 동년배 작가들과 젊은 작가들의 작품을 꾸준히 모으는 사람은 동서고금을 막론하고 흔하지 않다.

데미언의 갤러리는 논란 속에서 완공되었다. 그는 첫 번째 전시로 자신이 직접 기획한 존 호이랜드(John Hoyland) 개인전을 열었다. 호이랜드는 1997년 로열 아카데미에서 열린 《센세이션》을 가장 심하게 비판한 작가이다.[49] 그는 당시 "작가들은 자신의 작품을 대상으로 경영해서는 안 된다"며, "허스트가 스핀 페인팅(Spin Paintings)을 그리기 위해 많은 사람들을 고용한다고 들었다. 만약 당신이 계속 그렇게 한다면 당신 작품에서 휴머니티는 찾아볼 수 없게 된다. 예술은 인간의 지진계다. 당신이 직접 해야 한다"[50]라고 신랄하게 이야기하기도 했다. 이런 지적에도 아랑곳하지 않고 데미언은 호이랜드의 작품 전시를 갤러리 오픈 전시로 선택했다. 예술가의 삶 속에 끼어든 갈등을 예술로 승화시키는 큐레이팅을 선보였던 것이다.

이후 데미언은 뉴포트 스트리트 갤러리(116쪽 참조)에서 현대미술을 바라보는 그의 취향과 시각이 고스란히 드러나는 소장품을 대상으로 본인이 직접 큐레이팅한 전시를 대중에게 선보이고 있다. 그래서 이 갤러리는 늘 논쟁의 소용돌이에 휘말려 들곤 했다. 하지만 그는 논쟁에는 아랑곳하지 않고 작가로서, 큐레이터로서, 컬렉터로서 자신의 위치를 더욱 확고하게 자리매김한다.

창업가이자 예술경영가
데미언 허스트

작품은 작가의 손을 반드시 거쳐야 하는 것일까?

대부분의 사람들은 작품에는 작가의 손때가 묻어야 한다고 믿는다. 그러나 그 시대적 통념을 깨고 새로운 창작의 모습을 보여준 사람이 데미언이다. 그는 여러 사람의 협동 작업을 통해 작가가 원하는 작업을 해낼 수도 있다는 사실을 여실히 드러냈다.

데미언은 1997년 작업을 하기 위한 사이언스(SCIENCE Ltd.)[51]라는 이름의 회사를 설립했다. 이후 2012년 이 회사는 9,000제곱미터 부지에 작업 스튜디오와 갤러리를 완공했다.[52] 그곳에는 작업을 위한 스튜디오와 작품 수장 시설이 포함되어 있다.

공장에서 예술을 생산하는 개념을 강조해왔던 데미언은 급기야 생산 개념을 뛰어넘기 시작했다. 드디어 공장 생산식의 작품 제작 방식에 회사 운영 방식을 끌어들인 그는 20여 년 넘게 기업으로 운영을 해오고 있다. 그는 작품 생산 라인, 세일즈팀, 마케팅팀, PR 부서, 행정 부서, 재무 및 투자 전문 분야를 갖춘 강력한 글로벌 브랜드를 가진 몇 안 되는 회사로 세계적인 입지를 굳혔다.

데미언은 지금까지의 전통적인 작가에 대한 개념, 이를테면 '가난하고 고독한 예술가, 작업실에서 노예처럼 일하는 작가'와는 거리가 멀다. 그는 쾌적한 작업 공간 및 작품 제작 환경을 만들고 회사 경영 시스템을 도입하여 운영한다. 동시에 데미언 허스트라는 강력한 브랜드를 창출했다. 그의 작업실은 테니스 코트의 약 절반 크기로, 깨끗한 유니폼의 직원들이 각자 자신의 작업을 한다. 작업 분량이 많아졌을 시기에는 120여 명의 직원을 고용한

적도 있었다.

　이러한 작업 방식은 워홀의 팩토리(The Factory)[53]와도 깊이 연관되지만 시대적으로 더 올라가면 르네상스 화가들의 작품 생산 방식과도 일맥상통한다. 그는 평소 이런 아이디어를 중요하게 생각했다. 그래서 그것을 실현하기 위한 시스템을 갖춘 스튜디오를 갈망했다. 시스템 운영에 필요한 많은 스태프들을 움직이려면 업무 분배 방식이 중요하다는 점을 깊이 인식하고 있었다.

　그래서 데미언은 앤디 워홀의 팩토리 개념을 자주 언급했다. 제약회사가 바로 공장이자 회사인 것처럼 자신의 스튜디오도 그랬으면 하는 바람을 가지고 있었다. 워홀은 데미언에게 작가와 돈을 연결할 수 있는 길을 열어준 셈이다. 다시 말해 워홀이 예술의 생산과 소비의 관계를 다룬 사실을 기반으로 데미언은 유통까지 포함된 전 과정에 관계하고 있다고 해도 과언이 아니다.[54]

　데미언은 다방면에 관심을 둔 작가다. 그래서 그는 젊은 시절 기존 작가들의 인습적인 작업 영역을 뛰어넘는 희한한 일을 벌이곤 했다. 대표적인 사례가 1997년 '약국(Pharmacy)' 레스토랑을 노팅 힐 게이트 지역에 오픈했던 일이다. 레스토랑 내부는 전적으로 그의 작품으로 장식했다. '약장' 시리즈와 나비 만화경 등의 작업이 설치되었고 웨이터들은 피 묻은 외과 의사용 앞치마를 두르고 있었다.[55] 매우 획기적이고 기괴했던 그의 레스토랑은 대중의 대단한 관심을 받았다. 그러나 영국제약협회가 '약국'이라는 명칭의 사용을 제한하며 고소하겠다고 협박해 '약국 레스토랑 & 바'로 변경되어 운영되다가 결국 2003년 문을 닫고 말았다. 실제로 레스토랑에 와서 약을 찾는 사람들

이 생길 정도로 혼란이 야기되었기 때문이다. 그러나 약국 레스토랑에 설치했던 데미언의 작품들과 비품 및 가구들이 2004년 소더비 옥션에서 1,100만 파운드(당시 환율로 약 165억 원 이상)에 낙찰되자 이 레스토랑은 또다시 대중에게 회자되었다. 이런 과정만 보더라도 데미언은 작가이면서 비즈니스에 능통한 아이디어와 재능을 겸한 인물임을 여실히 알 수 있다.

그 성과에 대한 감각을 잊지 않고 있었던 데미언은 18년 뒤인 2015년 뉴포트 스트리트 갤러리 안에 '약국 2' 레스토랑[56]을 다시 열었다. 온통 그의 작품으로 둘러싸인 레스토랑에는 무수한 약병과 약상자, 수술 장비가 선반에 설치되었고 DNA 형태의 거대한 스테인드글라스 창문이 햇빛을 투과시키고 있었다. 나비 만화경, 알약 꾸러미가 완벽히 정렬된 선반, 외과용 키트로 채워진 스탠드바, 가구의 패브릭이나 음식을 담는 식기에도 온통 데미언의 작품 이미지로 꽉 채웠다. 심지어 음식을 담는 접시나 커피 잔에도 그의 브랜드가 새겨졌다. 유리 진열장에 담긴 수많은 알약들과 스탠드바 위의 '처방전(prescriptions)'이라는 단어가 이용객들의 눈에 띄었다. 마치 화려한 약국에 들어와 있는 느낌을 주는 이 레스토랑은 데미언의 가장 상징적인 작업 세계를 들여다보고자 하는 흥미를 유발시켰다.

위 ; 〈약국(Pharmacy)〉 외부, 노팅 힐 게이트(Notting Hill Gate), 런던, 1998년

아래 ; 〈약국〉 내부

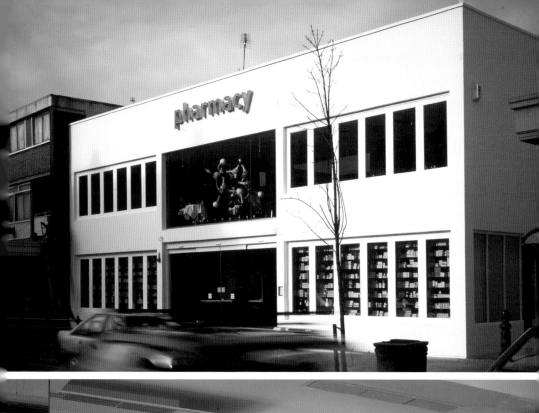
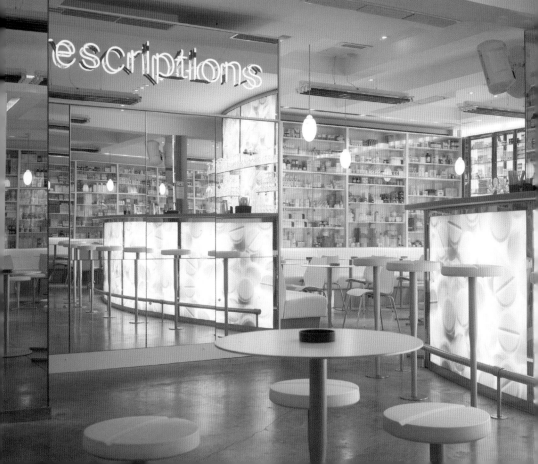

그는 약국 레스토랑 운영에서도 자신의 정체성을 적극적으로 브랜딩하는 창작력을 발휘했다. 이때 데미언은 "이 레스토랑은 가장 위대한 나의 열정인 예술과 음식을 결합한 것이다"라고 말했다.[57] 관객에게 음식은 예술과 마찬가지로 인간에게 또 다른 치유가 된다는 의미이기도 하다. 데미언은 작가로서뿐만 아니라 전시 기획에서도 이미 예술적 경지와 안목을 가지고 있었기 때문에 레스토랑 자체도 하나의 기획처럼 여기는 듯했다.

그의 이런 기질은 이미 2000년대 초엽부터 비즈니스적인 측면에서 유감없이 발휘되었다. 이 무렵 개인적인 작업량이 늘어나면서 자신의 시장이 커지자 그는 전문적인 비즈니스 매니저를 고용하여 직접 미술 시장에 관여하기 시작했다. 프랭크 던피(Frank Dunphy)[58]를 데려온 것인데, 던피는 엔터테인먼트 종사자들을 대상으로 회계사 일을 한 인물이자 작가들 매니지먼트의 베테랑이었다. 그는 데미언의 매니저로서 데미언 작품 단독 경매의 계약 협상을 진행했다. 2008년 9월 소더비 런던의 "데미언 허스트-뷰티풀 인사이드 마이 헤드 포에버(Damien Hirst - Beautiful Inside My Head Forever)" 경매는 이틀에 걸쳐 3개의 섹션으로 나누어 진행되었다. 첫날 진행된 이브닝 세일에 출품된 56점은 모두 낙찰되어 총액 7,054만 5,100파운드(낙찰자 수수료 포함, 당시 환율로 약 1,436억 원)를 벌어들였다. 이튿날 진행된 데이 세일에는 167점이 출품되었으며 낙찰 총액 4,091만 9,700파운드(당시 환율로 약 832억 원)를 기록했다. 이 경매의 모든 섹션이 기록한 낙찰 총액은 1억 1,146만 4,800파운드(당시 환율로 약 2,268억 원)였다.[59] 이는 소더비가 기록한 싱글 아티스트 판매량 전체 액수의 10배가 넘는 판매액이다.

이 일은 미술 시장에 큰 충격을 주었다. 2차 시장의 성격을 띠는 경매에서 갤러리나 소장자를 거치지 않은 작품들을 작가가 직접 판매했던 사례로서는 최초였기 때문이다. 또한 미술 시장의 유통 구조로 볼 때 갤러리를 통해 주요 작가의 프로모션과 작품 유통이 이루어지는 것이 일반적이었다. 이때 갤러리는 작가 전시와 프로모션 역할을 하는 대가로 작품 판매가의 40-50%를 배당받게 된다. 데미언은 그동안 함께 일했던 런던의 화이트 큐브 갤러리와 미국의 가고시안 갤러리를 배제함으로서 미술 시장의 유통 관행을 깨버렸다.

이처럼 데미언은 이미 자신을 브랜딩하는 일에 탁월한 능력을 입증해왔다. 예술가는 미학적 가치를 통해 브랜드 정체성과 이미지를 구축하게 된다. 데미언은 이미 '죽음'이라는 주제를 일관되게 다루며 다양한 매체와 독특한 방식으로 그것을 표현해냄으로써 확고한 브랜드 이미지를 드러냈다. 또 전시를 통해 홍보하며 대중과 소통함으로써 자신의 예술적 가치를 높이고 명성을 쌓아왔다. 그는 사이언스를 설립해 전자를, 뉴포트 스트리트 갤러리를 통해 후자를 성취했다. 이외에도 기업과의 협업을 통해 아트 상품을 기획, 출시하기도 했다.

크리스 더콘(Chris Dercon)은 "미술 시장에서의 그의 비즈니스 능력과 전략은 어느 기업 못지 않은 뛰어난 마케팅 경지를 보여준다. 데미언은 기업가로서의 자질을 갖춘 작가로 이미 널리 알려져 있다. 그의 이러한 정체성은 예술적 본능과 분리될 수 없는 것으로 그의 영혼 속에 내재된 부분이기도 하다"라고 평가했다.[60]

데미언의 사업적인 아이디어는 여전히 자신의 작업 연장선상에서 창출된

다. 그는 '약국' 레스토랑에서 약의 효능을 음식에 비유했고, 마치 약품을 제조할 것 같은 이름을 가진 '사이언스'에서 예술을 제작했다. 그는 죽음과 질병의 공포, 두려움으로부터 피난할 수 있는 장치로서의 과학, 인간의 과학에 대한 맹신을 비유를 통해 설명한다.

비즈니스에 임하는 그의 자세나 방식은 작업 태도와 매우 긴밀하게 연결되어 있다. 기업 운영에 뛰어난 데미언은 예술에 지대한 영향을 주는 돈, 돈에 저항하는 예술, 이 두 가지가 서로 충돌하는 비즈니스의 복잡한 관계에 깊은 관심을 두는 듯하다. 마치 그는 이런 상황을 즐기는 것 같다. 그럼에도 불구하고 데미언은 "예술이 작동하려면 늘 돈보다 더 우위에 있어야 한다"라고 말하곤 한다. 그렇지 않으면 예술은 세상에서 더 이상 작동하지 못하게 된다는 사실을 너무나 잘 알고 있기 때문이다. 데미언은 이렇게 말했다.

"비즈니스는 날 흥분시키죠. 비즈니스를 좋아합니다. 그렇다고 내가 세상에서 가장 위대한 비즈니스맨이라고 생각하지는 않아요. 그동안 나는 많은 실수를 했지만 비즈니스가 충돌하는 방식을 좋아합니다. 서로 부딪히는 그런 방식을 즐겨요. 비즈니스는 돈에 관한 것이라고 생각합니다. 돈이 복잡한 대상이라는 사실이 마음에 들어요. 예술에 영향을 끼치는 그것만의 방식 말이죠. 난 예술과 돈이 함께 작용하는 일에 흥미가 있어요. 하지만 예술은 돈보다 더 중요한 것이어야 합니다. 안 그러면 예술은 더 이상 작동하지 않거든요."

그는 매우 자본주의적 작가라는 비판을 받기도 하지만 그보다는 자본주의

를 잘 이해하면서 이용하는 능력이 탁월한 작가라는 평이 적절하다. 자본이 매우 중요하지만 예술에 있어 돈이 더 큰 권력을 갖게 되는 것을 경계할 줄 아는 작가이기도 하다. 뉴포트 스트리트 갤러리를 열어 자신이 수집한 작품을 무료로 대중에게 공개하는 데미언의 행보는 나름대로 예술 커뮤니티에 대한 사회적 책임을 다하려는 노력이라 평가할 수 있다.

03

작품 주제

죽음과 소멸:
두려움을 해학으로 풀다

인생을 철학이나 종교에 의지하지 않는 사람이 마음속에 평생 궁금해하며 풀어가야 할 명제를 품고 사는 것은 그리 흔한 일은 아니다. 이런 삶의 태도를 지니고 살아가는 것을 불교의 선승들은 '화두를 깨우쳤다'고 표현한다.

그런데 데미언은 여느 작가들과 달리 작품을 통해 삶과 죽음의 문제에 한결같은 태도를 유지해왔다. 그는 영원성의 상징 안에서 유한한 존재로 인간을 설정하고 있다. 그래서 그는 과학을 생명의 연장 장치로 등장시킨다. 그리고 죽음의 군상들, 삶의 껍질로서의 주검의 집합을 그는 박물관으로 생각해온 것 같다. 그런 탓인지 데미언의 작품에는 수많은 수집품들이 등장한다. 마치 박물학적인 소재를 대상으로 스토리텔링을 하는 듯하다. 데미언은 소재를 하나의 상징으로 삼고 상황 설정을 통해 언어적 유희를 즐긴다. 그것으로 그는 새로운 예술의 개념을 만들어낸다. 지금까지는 없던 예술 언어의 제안, 제시, 그것을 데미언은 즐기고 있다. 그래서 그의 작품을 읽고 있으면 마치 페르디낭 드 소쉬르(Ferdinand de Saussure)의 언어학 강좌를 듣는 것 같기도 하다.

그는 아주 어렸을 때 성당에 다니면서 성당 벽화와 조각을 통해 신의 모습을 보았고 16살 때 시체를 통해 죽음을 보았다. 이후 그는 이 두 가지 체험에 사로잡히게 된다. 죽음과 영생에 대한 궁금증은 작가가 된 후에도 그의 작품 바탕에 지속적으로 깔려 있다. 그렇게 자리 잡은 작품의 소재와 만나게 된 계기는 어린 시절 그가 마주했던 주검이었다. 이런 사실을 회고하면서 데미언은 다음과 같이 말했다.

〈시신 머리와 함께(With Dead Head)〉, 1991년, 57.15×76.2cm

"난 어렸을 때부터 죽음에 대해 궁금해했습니다. 특히 아팠을 때 나는 죽을 지도 모른다는 생각을 했죠. 그리고 나는 그것을 그림으로 그리곤 했어요."

〈시신 머리와 함께(With Dead Head)〉는 데미언이 16세였던 1981년에 찍은 사진이다. 데미언은 "이 사진은 내가 주검을 드로잉하기 위해 정기적으로 다니던 리즈 대학교의 의대 해부학 박물관에서 찍은 것입니다. 나는 삶이 멈추고 주검이 시작되는 그 시점을 봤어요. 내가 그 주검을 한동안 대면했을 때… 나는 마치 내가 죽음을 붙들고 서 있는 듯한 느낌을 받았습니다. 그것은 단지 시체였으나 죽음은 그곳에서 조금 더 멀리 가버린 것처럼 느껴졌어요"라

고 얘기했다.[61] 〈시신 머리와 함께〉는 "우리가 죽음을 이해하려고 시도한다는 것이 얼마나 어려운 일인가, 그것은 '받아들일 수 없는 개념'이라는 사실"을 표현한 것이다.[62]

그는 다가오는 종말, 종말을 의미하는 죽음, 그리고 그것의 결과인 주검을 엄격히 구분한다. 그래서 죽음과 주검 사이에 두려움이 존재한다. 이 문제에 대하여 데미언은 이렇게 설명한다.

"나에게는 웃음과 모든 것이 삶과 죽음 사이의 문제를 요약하고 있는 듯 느껴집니다. 특히 열여섯이라는 나이에 그것을 온전히 받아들이려고 시도한 것은 어리석은 일이었어요. […] 삶은 죽음의 연속인 탓이죠."[63]

이 말대로 사진 속 데미언은 어린 나이에 죽음을 피상적으로 대하지 않고 죽은 자의 얼굴을 직면하면서 그 두려움을 이기려는 듯이 익살스러운 웃음을 짓고 있다. 이후 이어진 작업인 유리 진열장 안에 동물 사체를 넣은 시리즈를 통해 그는 어느 작가들보다도 신랄하게 그 순간을 표현했다. 이때부터 데미언적인 특징, 즉 무거운 소재를 익살로 대비시키는 반의적인 표현이 등장하기 시작했다.

주검을 보면 누구나 두렵고 우울하다. 하지만 아니러니하게도 죽음은 매혹적이기도 하다. 두 가지 상반된 모순, 주검과 그것을 바라보는 사람의 도덕적 감성 사이에 알 수 없는 이상야릇한 감정이 존재한다. 데미언은 1981년을 회상하며 말했다.

"그 웃음이야말로 주검을 대하고 있는 내 자신의 고통의 산물이었습니다. 만약 당신이 나를 보았다면 사진 포즈를 취하고 있던 내가 시체에서 멀어지려고 움찔거리는 모습을 보았을 거예요. '빨리, 빨리. 사진 찍어.' 두려움에⋯ 나는 완전히 겁에 질렸기 때문이죠. 그 어처구니없는 순간에 어색하게 웃고 있었지만 나는 시체가 다시 눈을 뜨고 움직이기를 기대했어요!"[64]

이후 작가가 된 그가 표현하기 시작한 것은 바로 죽음의 형상, 주검이다. 생동감이 사라지고 호흡이 멈춘 대상, 운동이 정지된 사물, 그들은 어떤 상태일까?

그것이 궁금해서일까. 데미언은 가장 흔한 질병에 의한 죽음, 암을 주제로 작품을 제작하기 시작했다. 아마 오늘날의 주요 사망 원인인 암을 많은 사람들이 두려워하기 때문인지도 모른다. 그런데 데미언은 사람들이 암을 '현대 의학이 아니면 손을 댈 수 없는 질환'이라고 여기는 점에 주목하여 마치 현대 의학이 신의 자리에 올라선 것 같은 느낌을 갖고 있다고 생각했다. 그래서 그는 예기치 않게 암에 걸려 죽어가는 인간의 모습을 '살충기에 걸려들어 죽는 파리'에 은유하며 작품 〈천 년〉(38쪽 참조)을 만들었다. 데미언에게 지금의 명성을 가져다준 중요한 작품 중 하나이다.

〈천 년〉은 《갬블러》에 출품한 '유리 진열장' 시리즈에 속한다. 2개의 공간으로 나뉜 유리 상자 한쪽에 피가 흘러내리는 죽은 소의 머리가 놓였고 그 위에는 전기 살충기가 달렸다. 다른 한편의 유리 상자에는 파리가 드나드는 상자가 설치되었다. 두 공간 사이에, 먹이를 구하려는 파리가 소 머리로 날아

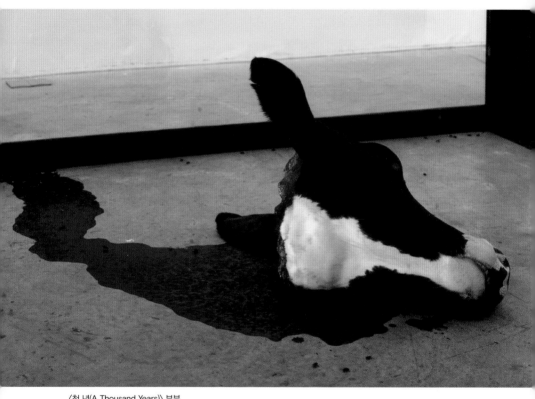

〈천 년(A Thousand Years)〉 부분

가는 것이 가능하도록 구멍이 뚫려 있다.

결국 파리는 소 머리에 알을 낳고 그 위에 설치된 살충기에 걸려 죽고 만다. 하지만 데미언은 그 과정의 반복적인 순환을 놓치지 않고 있는 그대로 노출시켜 보여준다. 잔인한 이 작업은 당시 예술이라는 이름으로 보여졌던 어떤 전시보다도 매우 충격적인 반응을 이끌어냈다. 소와 파리라는 생물의 '삶과 죽음의 사이클'을 자연 그대로 볼 수 있는 '삶과 죽음의 생태 작업'이었다. 데미언은 마치 신이 인간의 삶과 죽음의 여정을 환히 들여다보고 있는 것처럼 곤충과 동물의 생애 순환을 우리에게 보여주고 싶었던 것 같다.

데미언은 "사람들은 운명적으로 죽음을 맞이해야 하는 숙명 또는 피할 수 없는 죽음에 대해 겁을 먹습니다. 하지만 그것을 바라보는 사람들은 실제로 그 모습에서 생동감을 느낄 수도 있습니다"[65]라면서 그는 관객이 이 작품을 보면서 죽음에 대해 어떻게 반응하는지 보고 싶었다고 했다. 이 잔인한 작업은 '삶과 죽음의 순환 과정'을 살아 있는 파리라는 생명체의 움직임을 통해 철학적이고 예술적인 시각으로 생동감 있게 느끼게 해준다는 평가를 받기도 했다.

죽음에 대한 그의 생각은 여기서 그치지 않고 동물의 사체를 박물관학적으로 처리하여 형상화한 작품으로 연결되었다. 〈살아 있는 사람의 마음속에 있는 죽음의 물리적 불가능성〉(40쪽 참조)과 〈[분리된] 어머니와 아이〉(31쪽 참조)에서 죽은 동물을 포름알데히드에 담은 작업이 그것이다. 데미언은 자신이 일찍부터 인식해온 소멸에 대한 불안감, 바로 '존재의 연약함'을 드러내기 위한 수단으로 동물의 표본 박제를 보여주기로 했다. 그가 포름알데히

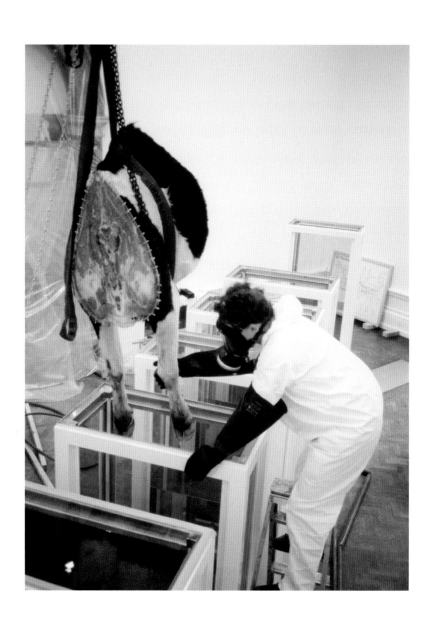

드나 유리장 속에 오브제들을 넣는 것은 부패, 즉 소멸에 저항하기 위한 과학적 방식이다.

이는 죽은 파리 떼를 활용한 작업으로 이어졌다. 그것은 파리 한 마리의 죽음과는 또 다른 의미를 지니게 된다. 셀 수 없이 많은 파리의 사체로 만든 작업은 또 다른 죽음의 이미지를 보여준다. 죽은 몸은 인생, 삶의 폐기물이다. 죽음의 상징인 사체와 그것들이 남긴 유물, 존재의 사라짐, 이런 것들이 죽은 파리의 단조로운 색상과 함께 말로 표현할 수 없는 변화를 드러낸다. 죽은 파리의 군집이 만든 단색화가 끝나는 곳에 종말이 있다.

데미언은 종교란 그저 우리 모두가 일상을 살아가는 방법에 대한 근거를 제공하는 것이라고 생각하는 듯하다. 그는 삶, 죽음, 사랑, 관계, 움직임, 변하는 상태, 합리적인 것과 비합리적인 것, 과학과 예술, 논리와 논리의 부재, 믿음과 불신 등의 주제에 일관되게 몰두하고 있다.

데미언은 구원을 바라는 종교인의 믿음과 완치를 위해 과학과 약을 찾는 환자의 상호관계를 말하고 있다. 그는 자신의 생각을 폴 고갱(Paul Gauguin)의 작품인 〈우리는 어디에서 왔는가? 우리는 누구인가? 우리는 어디로 가는가?(D'où venons-nous? Que sommes-nous? Où allons-nous?)〉(1897-1898)와 자주 비교해왔다. 고갱의 작품 제목은 데미언이 고민했던 죽음에 대한 합리주의적 의심과 낭만주의적 접근 사이 어딘가에 존재한다. 데미언은 비록 그것을 해결하는

《센세이션(Sensation)》전의 〈모든 것에 있는 타고난 거짓말의 용인으로부터 얻은 얼마의 안락(Some Comfort From The Acceptance Of The Inherent Lies In Everything)〉 설치 모습, 로열 아카데미(The Royal Academy), 런던, 1997년

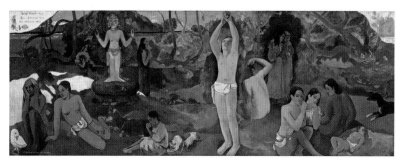

폴 고갱(Paul Gauguin), 〈우리는 어디에서 왔는가? 우리는 누구인가? 우리는 어디로 가는가?(D'où venons-nous ? Que sommes-nous ? Où allons-nous ?)〉, 1897–1898년, 캔버스에 유채, 141×376cm

데 시간을 낭비하게 된다 하더라도 그 질문에 답을 내리는 것이 절대적으로 필요하다고 생각한다. 하지만 실제로 믿음, 신, 과학 혹은 예술을 분류하는 시도를 거부한다는 것, 그 자체에 대해 누구도 명확한 답을 내릴 수 없다는 사실을 그는 너무도 잘 알고 있다.66

데미언은 이런 주제들을 때론 유머로 풀어나간다. 이렇게 동원된 유머는 공포를 강조하기도 한다. 〈파티 타임(Party Time)〉(1995)은 재떨이에 가득한 담배꽁초를 통해 흡연의 공포를 줄이려는 인간의 헛된 시도를 거대하고 깨끗한 흰색의 재떨이로 표현한 설치 작업이다. 2017년 베니스 전시에서 오래된 수많은 해저 유물 사이에 자신의 상반신 조각이나 미키마우스 조각을 포함시킴으로서 관람객의 실소를 자아내는 그의 방식을 보면 작품에 '해학적 태도로 접근한 작가'이기도 하다는 생각이 들곤 한다. 이런 면을 데미언의 또 다른 특성으로 봐야하지 않을까? 그가 지금까지 보여준 무거운 주제와 생경한 소재들, 즉 동물 사체들을 통한 제의적 설치 작업들을 비롯해 '스핀 페인

팅'과 같이 축제에서 드러나는 낙천적 감성이 공존한다는 점을 볼 때 데미언은 하나의 맥락으로 설명하기 정말 어려운 성격을 가졌다.

그러나 그가 문득문득 하는 말에서 희망과 축복이라는 단어를 쉽게 찾아볼 수 있다. 특히 그는 예술은 인생을 바꾸고 희망을 주는 대상이며 선물과 같은 존재라고 스스로 밝힌다. 그렇기에 궁극적으로 삶의 축복이라고도 표현하기도 했다. 그는 과거에 한스 울리히 오브리스트와의 인터뷰에서도 이렇게 밝혔다.

"나는 과학과 논리를 사랑해요. 그런데 모든 것을 논리로 설명할 수는 없죠. 그리고 예술에 대한 내 믿음은 굉장히 영적입니다. 마치 종교를 믿는 것처럼요. 예술에서는 1 더하기 1이 3보다 더 크다고 믿어요. 그런데 종교에서는 이런 생각을 하기 어렵죠. 나는 예술이 인생을 바꾸고 희망적이게 만들 수 있다고 봅니다. 예술은 당신에게 무언가를 더 줄 수 있고 그건 선물과도 같은 거예요…."[67]

예술은 사람들에게 희망의 에너지와 삶의 축복을 선물한다. 데미언에게 예술은 신앙 이상의 존재가 되어버렸다. "어쩌면 예술은 절대 죽지 않는 진정한 사랑일지도 모른다. 어쨌든 그건 희망이다"라는 그의 이야기처럼 말이다.

패러독스:
우상이 된 과학을 풍자하다

생명의 연장, 그것은 과학만이 해결할 수 있을까?

죽음에 대한 관심으로 인류는 과학과 의학을 발전시켜왔다. 죽음에 대한 두려움, 그것이 커질수록 영원한 삶을 향한 갈망은 극대화되었다고 생각된다. 하지만 죽음은 도처에 있으며 인간의 힘으로는 누구도 예측할 수도, 피할 수도 없다. 이런 생각에 몰두한 데미언은 신의 영역인 죽음을 다루어보고 싶은 욕구로 일찍부터 작업을 해왔다.

데미언은 1988년 골드스미스 대학 시절에 처음 시도했던 '약장' 작업에서 질병과 부패에 대항하는 인간의 투쟁을 은유적으로 보여준 바 있다. 그는 예술에 그 치유 능력이 있다고 믿는다. 약장은 알록달록하면서도 미니멀하다. 그것을 통해 소비 사회와 친밀한 팝아트의 미학을 계승한다. 동시에 출생과 죽음에 대한 작가의 철학적인 물음과, 예술의 역할로서 치유에 대한 작가의 깊은 믿음이 연결된다. '약장'은 죽음에 관한 데미언의 사유가 시각 언어로 구축된 작품이자, 이후 제작된 작품들의 특징을 상징적으로 보여준다는 점에서 매우 중요하다.[68] 미니멀리즘의 미학과 과학과 의학이 많은 사람들에게 새로운 종교가 될 수 있다고 생각한 데미언은 자신의 생각을 설치 작업 〈약국(Pharmacy)〉(1992)에서 가장 강렬하게 표현했다. 이 작품은 1992년 뉴욕 코헨 갤러리에서 처음 선보인 장소 특정적 설치 작업으로, 이전 '약장' 시리즈의 개념을 확장해 약상자로 가득한 유리 진열장을 전시장 벽을 따라 나열한 것이다.

'약장' 시리즈는 신을 섬기면서도 약을 신줏단지처럼 모시는 어머니의 태도에 대한 의문에서 시작되었다. 데미언은 함께 방문한 약국에서 어머니가

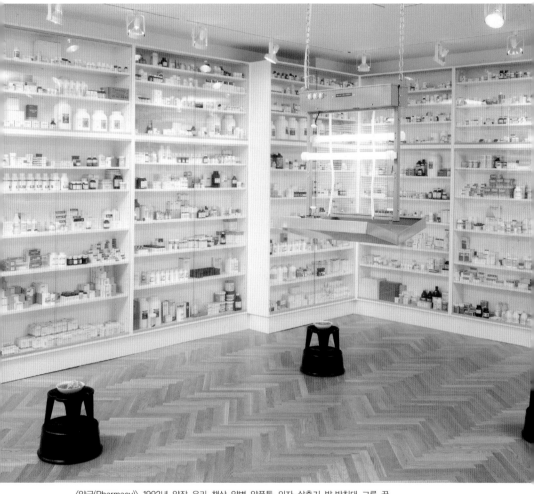

〈약국(Pharmacy)〉, 1992년, 약장, 유리, 책상, 약병, 약품통, 의자, 살충기, 발 받침대, 그릇, 꿀, 287×688.3×861.1cm

약을 전적으로 신뢰하고 있음을 알게 되었다. 그는 약에 대한 어머니의 믿음이 약의 효능보다는 약장과 약상자의 형태와 포장에서 비롯된다는 사실을 깨달았다. 약상자나 포장 속에 진짜 약이 있는지 없는지는 보이지도 않았고 중요한 것이 아닌 듯했기 때문이다. 이에 대하여 그는 다음과 같이 술회한 바 있다.

"어머니와 약국에 함께 갔어요. 어머닌 처방된 약을 받고 계셨죠. 그때의 표정은 마치 어둠 속 잘 정리된 조각 형태에 완전한 신뢰를 보내고 있는 듯했습니다. 약장 안의 약병에 실제 의약품이 늘 있는 것은 아닙니다. 단지 완벽하게 포장된, 형식적인 조각 같은 잘 정리된 무엇인가가 진열되어 있죠. 그러나 어머니는 약국에 놓인 약을 보고 완전히 신뢰하는 듯했습니다. 하지만 갤러리에서 '약국에서 본 것과 동일한 약장'을 봤을 때는 절대로 믿지 않으셨어요. 내가 볼 때는 다 같은 건데 말이죠. 그리고 오랫동안 그것이 지속되고 있음을 나는 알았습니다.
그래서 나는 '그런 예술만 만들 수 있다면…' 하고 생각했어요. […] 그리고 그렇게 했습니다. 결국 직접 만들어보기로 마음먹었죠. 나는 항상 예술이 사람들을 치료할 수도 있다는 생각을 좋아했습니다. 그렇기 때문에 이런 생각에 집착하게 되었어요."[69]

데미언은 '약장' 시리즈에서 팝아트 미학을 의학과 상관 지어 소비자에게 화려하고 노골적인 형태로 친숙하게 부각시켰다. 동시에 탄생과 죽음에 대

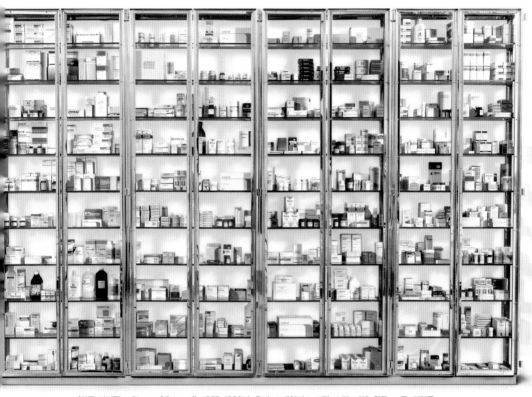

〈잠든 이성(The Sleep of Reason)〉, 1997–1998년, 유리, 스테인리스 스틸, 스틸, 니켈, 황동, 고무, 의약품, 249×368×28.5cm

한 예술가의 철학적인 몰입으로 예술이 질병을 치유한다는 깊은 신념을 드러냄으로써 약장의 상징성이 예술적 오브제로 수용되게 했다. 실제로 예술이 사람을 치료할 수 있다는 믿음이 이 시리즈를 만든 이유를 설명한다는 추론이 가능하다. '약장은 치료 가능한 의약품 또는 제작된 의약품 포장제로 채워져 있고, 그것을 다시 창조해내는 예술은 치유의 능력을 가진다'는 공식을 내놓을 수 있다는 것이다.

데미언은 의학과 예술이 서로 대응하는 일치감을 지녔다고 주장했다. "난 이해할 수 없습니다. 왜 어떤 사람들은 의문의 여지없이 의학을 믿으면서도 예술은 믿지 않는지 도무지 이해가 안 됩니다"라고 인터뷰에서 언급했다.[70]

그는 "나는 미술에 치유 능력이 존재한다고 믿습니다. 누군가가 끔찍한 환경에서 살고, 무일푼에다가 삶 자체가 투쟁이라고 생각해보세요. 그런데 만약 어린아이가 그려놓은 그림이라도 벽에 걸려 있다면, 그것이 위안이 되어 그가 창밖으로 투신하는 일을 막을 수도 있을 겁니다"라고 했다.[71] 그리고 질병과 부패에 대한 치유라는 측면에서 볼 때도 그는 예술 작품을 통해 그것이 가능하다고 했는데, 치유란 희망과도 연관되기 때문이다.

'약장' 작업과 연관된 작품으로는 끝없이 진행 중인 '스팟 페인팅(Spot Paintings)' 시리즈를 들 수 있다. 데미언은 '스팟 페인팅'을 가리켜 마치 제약 회사가 약을 제조하듯이 비슷한 방법으로 삶에 대한 과학적인 접근을 그림으로 그리는 것이라고 설명했다. 그는 동그라미(spot)들을 캔버스에 격자 모양으로 배치했다. 색은 예정된 배열에 따르지 않으며, 지름 또한 1밀리미터부터 15센티미터까지 다양하다. 하지만 작품마다 같은 크기의 스팟들이라

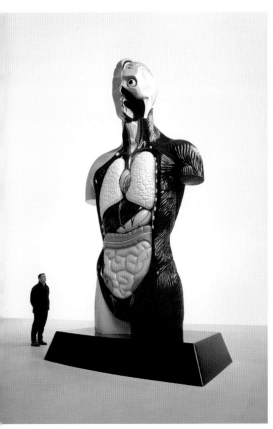

〈찬가(Hymn)〉, 1999년, 도색 청동,
595.3×334×205.7cm

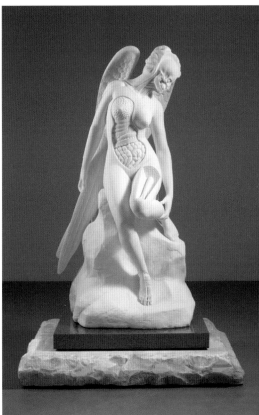

〈천사의 해부학(Anatomy of an Angel)〉, 2008년,
카라라 대리석, 187×98×78.5cm

도 제각기 다른 색깔을 띤다. 스팟 페인팅의 무수한 색 배열은 동일한 순서를 가지지 않는다. 스팟의 반복적인 형태는 마치 '거짓이라도 사람들에게 반복해서 들려주면 믿음, 신뢰를 줄 수 있다'는 개념의 광고 방식에서 비롯된 것으로 이해된다.

데미언의 '약장'과 '스팟 페인팅'은 질병, 부패, 죽음을 피할 수 없는 운명에 관해 약은 사람을 치유할 수 있다는 과학적 합리주의 신념에 의문을 던진다. 예술에 대한 믿음은 과학에 대한 믿음처럼 의심의 여지없이 수용될 수 없다는 사실을 드러낸다. 이것이 데미언에게 실망을 안겨주었다.[72]

데미언은 질병과 죽음에 따른 인간의 두려움을 다루어왔다. 그것으로부터 탈피하기 위해 과학의 산물인 약에 의지하는 인간의 절대적인 신뢰와 맹신을 예술 언어로 풀었다. 다양한 디자인의 알약들과 약품 포장 용기를 향한 탐미적 태도로 인해 실제 약효와 무관하게 맹신되는 약(品), 더 나아가 맹신 자체에 대한 데미언의 인식은 더 모호한 것이 된다. 피할 수 없는 죽음의 공포를 완화시키는 현대적 대리물로서의 '약'과 심미적 탐미를 위한 대상으로서의 '약품'이 지속적으로 분열을 일으키기 때문이다.[73]

이른바 '상업주의적 심미성'이라고 할 수 있는 이것은 약품을 소비하는 사람들의 기분을 일시적으로 좋게 만드는 마케팅 활동의 통상적인 수단에 그치지 않는다. 죽음의 의미와 관련해 그 이상의 목적을 실현하려 한다. 제약회사들이 약품의 포장에 최대한 심미적 요인을 끌어들이고, 알약이나 상표를 세련되게 만들고, 자사의 로고를 단순하면서도 깨끗한 인상을 주도록 고치는 행위는, 데미언도 말했듯 '죽음을 제거하려는' 전략인 것이다.[74]

과학과 의학에 대한 믿음을 신을 향한 신뢰에 빗대어 지속적으로 작업해온 데미언은 〈천사의 해부학(Anatomy of an Angel)〉(2008)에서 이러한 시각을 잘 드러낸다. 온갖 데미언적인 것들을 보여주는 이 작업에는 신의 영역에 존재하는 천사의 몸을 해부하는 메스가 만난 지점이 표현되어 있다. 천사의 존재를 파악하기 위한 방법으로 과학적 해부방식을 표현해낸 데미언은 이것이 예술이기에 가능하다고 주장한다. 과학과 신은 인간의 삶을 연장시키는 방식으로 관심을 끌고 신뢰를 받지만 예술은 사람들에게 그런 믿음을 주지 못하기 때문에 데미언은 직설적으로 신의 영역과 과학적 방식을 적극 활용하는 것이다. 마치 예술이 이 모든 것을 해결할 수 있는 것처럼….

신에 대한 사랑:
영원을 염원하다

어릴 때 기억처럼 지나간 일에 대해 떠오르는 생각을 우리는 추억이라고 한다. 그것은 나이가 들수록 희미해지기도 하지만 어떤 추억은 무엇보다 선명하게 다가온다.

데미언이 성당에 들어갔을 때 그에게 다가온 것은 성당이라는 건축 공간이 갖는, 일상적 공간과의 경계가 모호해지는 특성과 그 침침한 공간이 압도하는 느낌이었을 것이다. 그 경험은 바로 두려움으로 그의 뇌리에 박혔을 것이다. 금방이라도 튀어나올 듯한 조각들 속에는 천사도, 악마도 있었을 것이다. 그것들이 지닌 갖가지 신화들이 할머니의 설명을 통해 그의 귀에 들어왔을 것이다.

이런 체험이 후일 그가 작가로 성장하게 되면서 하나둘씩 작품으로 형상화되기 시작했다. 그의 종교적 주제를 극명하게 보여준 대표적인 작업으로는 《불확실한 시대의 로맨스(Romance in the Age of Uncertainty)》 전시[75]와 그곳에 출품된 작품 〈예수와 제자들(Jesus and the Disciples)〉(1994–2003)을 들 수 있다.

이 작품에서 데미언은 죽음과 삶에 관한 구체적인 의문을 제시했다. 예수의 부활은 제자들이 '죽음을 극복하고 생명, 영생을 얻을 수 있는 순간'으로 믿는 사건이다. 하지만 데미언은 그 믿음이 불확실했다. 예수의 부활을 복잡하거나 확실하지 않은 사건으로 생각한 그는 '만약 예수의 부활이 실패나 거짓으로 판명된다면…'이라는 상황, 그럴 때 일어날 일에 대한 가정으로 빈 공간, '빈 상자'를 남겨두었다. 비워져 있는 마지막 유리 진열장, 그것은 기독교 신앙에서 가장 근본인 그리스도의 부활에 대한 데미언의 시각적 표현이다. 종교적 주제가 명백히 드러난 이 작품 속에는 믿음과 신념의 문제가

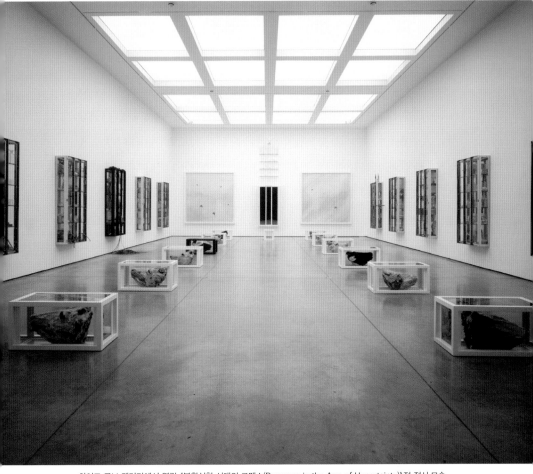

화이트 큐브 갤러리에서 열린 《불확실한 시대의 로맨스(Romance in the Age of Uncertainty)》전 전시 모습,
2003년 9월 10일–10월 19일

그 중심을 차지한다. 그는 부족한 믿음에도 불구하고 "예술을 향한 내 믿음은 완전히 종교적입니다. […] 나는 우리들이 가진 과학과 종교 사이에 빚어지는 혼란을 즐깁니다. … 그 속에 바로 믿음이 있고 예술 또한 그렇게 존재합니다"라고 했다.[76] 이 전시를 본 기독교계에서 비판이 일었다. 『가디언(*The Guardian*)』지의 비평가 에이드리언 설(Adrian Searle)이 2003년《불확실한 시대의 로맨스》를 관람한 후 기독교적인 이미지들을 태연하게 묘사한 데미언의 작품 내용에 대하여 "그는 기독교 신학에 상처를 입힌 것이 아니다"[77]라고 평했다. 종교적 분위기가 강한 환경에서 자랐으므로 데미언은 당연히 기독교 사상에 관한 풍부한 경험이 있음을 드러내는 단적인 예에 불과했다.

그렇다면 죽음이 종교의 근원이 될 수 있을까? 데미언은 죽음의 가장 큰 원인을 질병에서 찾는 듯하다. 그는 이렇게 얘기했다.

"만약 당신이 인생에 널부러진 죽음의 구덩이를 피한다 하더라도 오늘날 수많은 사람들은 암으로 죽지 않나요? 그리고 어떻게 보면 암은 신이 고칠 수 없는 질병이 된 듯한 느낌이 듭니다. […] 만약 신을 어느 곳에서나 찾을 수 있다면 왜 암이란 질병 속에는 신의 구원이 없을까요? 신은 무작위로 자신의 신자들을 죽음의 길로 몰아가는 냉혹한 존재일까요? 살충기로 날아가서 죽어버리는 파리, 잠시 후 아무 의지도 없는 그것은 신이 완전히 떠나버린 껍데기로 변해버립니다."[78]

그런 질문 속에 기독교 교리의 진실성, 즉 신의 구속 의지, 인간 죽음 이후의 상태, 신이 약속한 사후세계 등에 관한 의문이 제기되는 과정이 그의 작업 속에 고스란히 녹아 있다.

데미언은 1994년부터 '스핀 페인팅'을 시작했다. 이 작업에서 지금까지 신을 향한 믿음을 다루어온 것이나 필연적인 사건과 달리, 우연적 계기에 대한 실험을 하기 시작했다.

먼저 원 모양의 캔버스가 회전하는 동안 물감을 선택하여 뿌린다. 캔버스 회전이 멈춘 후 물감이 마르는 속도와 유동적인 흐름의 감각을 포착하면서 액체(살아 있는 상태), 그리고 고체(죽은 상태) 사이의 이중성을 드러내고자 한다. 이런 의미에서 '스핀 페인팅'은 죽음의 경험에 대한 추억이자 순식간에 지나가버린 강렬한 순간의 체험이다. 이 과정은 마치 축제에 자주 등장할 법한 어린이들을 위한 놀이기구 체험 같기도 하다. 그는 이러한 이중적 의미를 행위 예술의 유희를 통해 순수한 놀이에서 얻어지는 단순한 즐거움을 구체화시킨 것이다.

2007년에는 화이트 큐브 갤러리에서 데미언의 개인전《믿음 너머에》가 열렸다. 이 전시는 화이트 큐브 갤러리가 소유한 3개의 전시 공간 중 헉스턴 스퀘어(Hoxton Square)와 메이슨 야드(Mason's Yard) 2곳에서 열렸으며, '조직 검사(Biopsy)'를 비롯한 '팩트 페인팅(Fact Paintings)' 시리즈와 〈신의 사랑을 위하여〉라는 제목의 '다이아몬드 해골' 작업으로 구성되었다.

그중 세간의 관심을 집중시킨 작품은 〈신의 사랑을 위하여〉이다. 1장에서 언급했듯이 이 제목은 그의 어머니가 그에게 한 말에서 비롯된 것이다. 이 작

⟨불타는 아름다운 깃털 페인팅(Beautiful Fiery Feathers Painting)⟩, 2007년, 캔버스에 가정용 광택 안료, 183cm

품과 전시 주제는 믿음과 깊은 연관이 있다. 데미언은 사람들은 아름다운 것과 신을 연관시켜 살아가면서 신을 믿으려 한다고 생각했다. 그는 가톨릭 신자인 어머니 밑에서 자랐으나, 자신은 종교보다는 예술을 믿는다고 했다. 사람들은 그에게 "지구촌의 많은 사람들이 기아로 허덕이고 있는데 이렇게 거대한 돈을 써가며 작품을 제작하는 것이 바람직한가?"라는 질문을 하곤 했다. 이에 대해 그는 이 작품이 미술관의 다른 예술품처럼 사람들에게 희망을 주길 원한다고 했다. 그리고 "정작 희망이란 결국에는 돈과 관계가 없다"라고 사람들이 결론 내리도록 만들고 싶다고 말했다.[79]

〈신의 사랑을 위하여〉는 해골을 소재로 죽음의 승리, 죽음에 대한 찬양을 신의 사랑의 관점에서 다룬 것이다. 이 작품은 데미언이 멕시코 작업실에 머물 때, 그곳에서 경험한 '죽음의 날((Day of the Dead)'에 본 터키석이 박힌 해골과 그 장식에서 영감을 얻어 제작됐다. 가톨릭 국가인 멕시코의 장례식은 죽음에 대한 찬양 노래와 함께, 마치 축제 같은 분위기가 감돈다. 죽음이란 이 세상에서의 괴롭고 힘든 삶을 마치고 천국에서 자유로운 영원불멸의 삶을 시작하는 것이라는 믿음을 보여주는 장례 관습이다.

평소 죽음에 대하여 깊은 관심을 가진 데미언은 죽음의 상징인 해골에 값비싼 다이아몬드를 촘촘히 박는 작업을 하기에 이른다. 그는 생사의 경계를 백금으로 주조한 해골로 표현했다. 그리고 턱에는 실제 치아 몇 개를 박았다. 굳이 치아를 남긴 이유를 그는 "해골의 주인이 어떤 사람인지, 그 개인에 대한 기억을 남겨놓기 위함"이라고 설명했다. 데미언은 총 1,106.18캐럿에 달하는 8,601개의 다이아몬드로 인간의 두개골을 덮음으로써 다이아몬드의 영

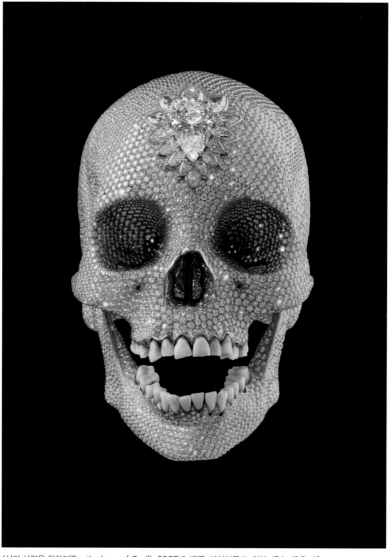

〈신의 사랑을 위하여(For the Love of God)〉, 2007년, 백금, 다이아몬드, 치아, 17.1×12.7×19cm

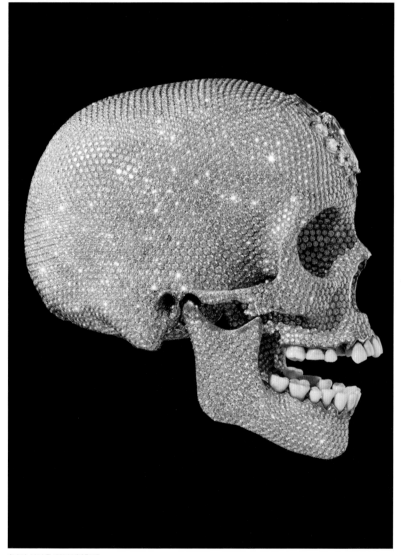

〈신의 사랑을 위하여〉(측면)

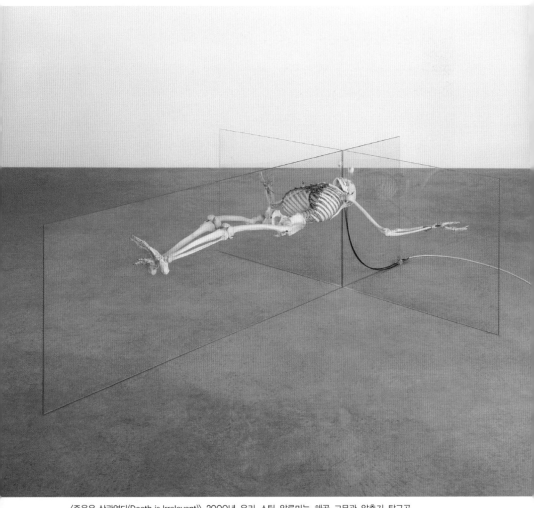

〈죽음은 상관없다(Death is Irrelevant)〉, 2000년, 유리, 스틸, 알루미늄, 해골, 고무관, 압축기, 탁구공,
91,4×274,3×213,4cm

원성이 죽음으로부터 피어난 모습을 구현했다. 제작비는 무려 1,500만 파운드나 들었으며, 다이아몬드를 대량 구입한 여파로 다이아몬드 시장 가격이 급상승하는 기현상까지 일어나기도 했다. 이 작품은 유명 보석 세공 회사인 '벤틀리 & 스키너(Bentley & Skinner)'의 기술로 완벽하게 구현되었다.

다이아몬드 해골의 수수께끼는 이렇게 탄생했다. 그는 이 작품에서 해골을 통해 죽음의 완결성을 드러냈다. 그리고 그 해골 위에 상징적으로 다이아몬드를 박아, '보이지 않는 영혼의 존재'를 가상케 했다. 말하자면 그는 이 작품에서 죽음의 완결성과 불완전성을 하나로 결합시켜 표현한 것이다.

데미언은 인간을 다룬 주제를 즐긴다. 그는 인간의 삶과 죽음, 선과 악, 뜨거운 것과 차가운 것, 사랑, 섹스, 죽음, 욕망 등을 다루어왔다.[80] 이는 시대적 배경과 상관없는 보편적인 주제이기도 하다. 그는 이런 통속적인 주제를 자신만의 표현 방식을 이용해 대중과 소통해왔다. 그는 어떤 문화든 공감대의 장으로 끌어내는 데 혼신을 쏟는 작가이다.[81]

데미언은 시대적 이슈나 비평가들의 입맛을 따라가기보다 대상의 이미지를 찾아내어 자신만의 감성 언어로 드러낸다. 그는 소재의 구성을 쌍을 이루게 하거나, 분리 또는 전환, 대치, 병치시키는 방식 등의 반복으로 표현하곤 했다. 이런 사례를 역사에서도 자주 빌려왔다.

하지만 그의 작품에 영향을 준 작가들의 작업에서 역시 적지 않은 부분을 가져왔다. 초창기 데미언의 작품에 많은 작용을 한 쿠르트 슈비터스(Kurt Schwitters), 피카소(Picasso), 〈달팽이(The Snail)〉(1953)를 그린 앙리 마티스(Henri Matisse), 한스 호프만(Hans Hoffman), 마르셀 뒤샹(Marcel Duchamp) 등이 바로 그들

〈천국의 문(Doorways to the Kingdom of Heaven)〉, 2007년, 캔버스에 나비와 가정용 광택 안료,
좌우: 280.3×183cm, 가운데: 294.3×244cm

이다. 그리고 그는 도널드 저드와 댄 플래빈(Dan Flavin)의 미니멀리즘, 댄 그레이엄(Dan Graham)과 솔 르윗의 개념주의, 게르하르트 리히터의 그림 접근 방법, 생 수틴(Chaïm Soutine)과 프랜시스 베이컨의 서로 다른 표현주의에 영향을 받았다. 브루스 나우먼의 개념 연결 방식, 작품 속에 깔린 유머, 간결함, 재미 등에 그는 크게 감명했다. 데미언은 이와 같은 작가들의 작업 감성을 좋아했다. 또한 이런 요소들을 완전히 자신의 언어로 변형시킬 수 있는 재능을 갖고 있었다.

　데미언은 그의 작업 주제에서 유추되는 기독교적 사상에 대해 끊임없이 질문을 받아왔다. 그러나 그는 늘 같은 답을 했다. 리처드 프린스와의 인터뷰에서 "나는 12살까지 가톨릭 신자로 자랐어요. 그래서 내 머릿속에 많은

〈시편 프린트: 주여, 진노하지 마소서(Psalm Print: Domine, ne in furore)〉, 2010년, 다이아몬드 분말과
실크스크린 프린트, 74×71.5cm

종교적 이미지들이 갇혀 있었지요. 나는 다 헛소리인 걸 알아요. 그렇지만
그 이미지들을 사용하는 걸 좋아하기도 하지요. 내가 설령 신을 믿지 않더
라도 그것을 벗어날 수 없을 거라고 생각하기도 하고요"라고 언급한 바 있
다.[82] 그는 창작이 곧 자신의 종교이며, 예술을 통해 구원을 얻는다고 늘 표
현했다. "역사에서는 종교분쟁으로 많은 사람들이 죽었으나 예술은 위로를
준다"고 설명하면서 현대의 종교가 되고 있는 과학, 의학을 과감히 예술로
대치시키고 있다.

그러나 데미언에 대한 연구를 통해 느끼는 점은 그의 저변에는 신의 세계에 대한 두려움, 경외감, 호기심, 갈망과 함께 인간의 한계에 대한 처절함이 자리한다는 사실이다. 데미언이 세계인들의 관심을 받는 이유는 그의 기이한 작업 방식 때문만은 아니다. 그는 인간이면 누구나 관심을 두는 보편적인 주제인 삶과 죽음을 가지고 작가가 할 수 있는 모든 방식을 동원하여 표현한다. 때로는 두려움을 방사하기도 하고, 때로는 장난스럽게 유머를 내뿜기도 하면서 마치 유희하는 듯한 그의 일관된 태도와 배포에 박수를 보낸다.

욕망의 허상:
믿을 수 없는 난파선의 보물

사람들이 박물관에 가는 이유는 무엇일까? 미술관을 찾는 것과 동일한 이유일까?

사람들은 대개 작가의 생각을 읽는 즐거움을 느끼기 위해 미술관에 간다. 그러나 이와는 조금 달리 박물관에서는 잃어버린 시간을 읽을 수 있다. 그저 과거를 보는 즐거움이랄까…. 하지만 박물관의 유물들은 모두 시간이 남긴 흔적이고 주검 그 자체이다.

나름의 사연을 갖고 있는 유물, 유품 속을 더 깊숙이 들여다보면 그 속에는 죽음을 맞이하기까지의 순간이 기록되어 있다. 이를 본 데미언은 그 자체의 가치에 몰두했고 그것을 소재로 새로운 가치를 생산해낸다.

2017년 여름은 세계적으로 유명한 미술 행사가 한꺼번에 열리는 바람에 일 년 내내 미술 축제로 가득 찼던 시기였다. 2년에 한 번 열리는 베니스 비엔날레, 5년 주기로 열리는 독일 카셀 도큐멘타, 10년 주기로 열리는 독일 뮌스터 조각 프로젝트와 매년 열리는 스위스 아트 바젤 등과 같은 주요 행사들이 줄을 잇듯 열렸으므로 관객들은 전시를 찾아가기도 바빴다.

그 가운데서도 많은 이들에게 회자됐던 것이 바로 데미언이 베니스에서 선보인《믿을 수 없는 난파선의 보물(Treasures from the Wreck of the Unbelievable)》전시였다. 데미언은 이 전시를 10년 가까이 준비했다. 그러나 이는 일반적인 미술관 전시와 달리 박물관 유물을 보러온 것 같은 착각을 불러일으켰다. 그럼에도 불구하고 세계적으로 유명한 미술품 컬렉터 가운데 한 명인 프랑수아 피노(François Pinault)[83] 회장은 자기 소유의 두 장소 '팔라초 그라시((Palazzo Grassi)'와 '푼타 델라 도가나(Punta della Dogana)'[84]를 단 한 명의 작가를 위해 처음으로

《믿을 수 없는 난파선의 보물(Treasure from the Wreck of the Unbelievable)》, 2017년, 팔라초 그라시(Palazzo Grassi) 베니스 비엔날레 연계전(Collateral Exhibition) 전시 현장

전시장으로 제공해주었다.

그런데 데미언은 전시 제목이 암시하는 것처럼 예기치 못한 광경을 보여주었다. 그는 전시 공간을 약 2,000년 전 안티오크(Antioch) 난파선에서 발견된 것으로 추정되는 대리석, 금, 청동, 수정, 옥 등의 재료로 만들어진 수백 개의 유물들로 채웠다. 그러나 이 유물들은 10년 동안 작가가 제작한 오브제들이다. 전시를 위해 데미언은 해저 인양 팀을 고용하여 자신이 만든 작품들을 인도양 해저에 가라앉혔다가 다시 인양했다. 이 과정에서 데미언은 프로젝트에 역사적 사실감을 꾸며 넣기 위하여 해양 고고학자들의 자문을 받는 일도 빼놓지 않았다.

데미언은 작가라기보다 마치 해양 고고학 후원자처럼 그 유물들의 복원을 지원했다. 그리고 처음으로 베니스에서 공개하는 듯 목록도 만들고 해석을 붙임으로써 관객의 시선을 과거로 유도하는 치밀함을 보였다.

전시 도록에 의하면 '1세기 중반에서 2세기 초 안티오크에 살던 부유한 수집가 시프 아모탄 2세(Cif Amotan II)는 노예 신분에서 벗어나 부를 모은 전설적인 인물'이다. 그는 이집트 조각상, 그리스 갑옷, 중국 종, 유니콘, 메두사 및 고대의 진귀한 물건들을 다량 수집했고 이것들을 아시트 메이어(Asit Mayor) 시에 있는 해의 신전으로 가져가려고 아피스토스(Apistos, '믿을 수 없는'이라는 뜻을 가진 고대어)호에 선적했다. 그러나 알 수 없는 이유로 배는 침몰하고 말았다.

그런데 2008년 아프리카 동쪽 해안의 인도양 해저에서 이 유물선이 발견되었다. 2,000년 전 가라앉은 전설적인 보물선이라는 사실이 역사가들에 의해 검증되자 2010년에 이를 인양하기에 이른다. 베니스 전시에 데미언이 출

〈드럼을 든 두 인물(Two Figures with a Drum)〉, 청동, 556.6×238×274cm

품한 작품들이 바로 2세기 초 아모탄 2세의 해저 유물들이라는 것이었다. 물론 이 유물들 개개의 역사적 사실에 대한 기록과 발굴 및 인양 내용, 과정이 담긴 사진 및 영상들은 당시 인양 작업에 참여했던 전문가들이 작성했다.

사실 이 이야기는 데미언이 직접 만든 가상의 해저 유물 발굴 시나리오에 불과하다. 그러나 이 과정에 등장하는 역사학자들의 조사 기록과 사진 영상 때문에 관객들은 혼란에 빠지고 만다. 이 난파선 속에는 박물관에나 있을 법한 거대하고 웅장한 작품을 비롯해 불가사의한 고대 유물들로 추정되는 조각들과 천박해 보이는 조각품들도 간혹 끼어 있었다.

연출을 위하여 그는 다이버들에게 따개비로 덮여 있는 유물 조각들을 건져내게 했다. 그리고 자신이 만든 이야기에 신비를 더하고자 다이버들이 바다에서 침몰한 난파선을 발굴 및 인양하는 과정을 촬영한 영상을 전시장 입구에서 재생했다. 그런데 엉뚱하게도 인양 유물 중에는 리한나(Rihanna), 퍼렐 윌

〈잠수부들과 함께 있는 잠수부(The Diver with Divers)〉, 가루 코팅된 알루미늄, 인쇄된 폴리에스테르, 아크릴
라이트 박스, 535×356,7×10cm

리엄스(Pharrell Williams) 같은 현대 팝 가수라든지, 디즈니의 만화 주인공 미키 마우스를 닮은 상당히 흥미로운 조각들이 다수 포함되어 있었다.

데미언이 노린 미학적 이슈는 역설적인 혼란에 있었다. 그는 자신이 설정한 교묘한 반전으로 나타난 예상치 못한 관객의 반응을 보고 매우 즐거워했다. 그는 아름답고 심오하며 유머스러우면서 괴기스러운 콘텐츠로 관객의 흥미를 유발시켰다는 점에 매우 만족해하는 듯했다.

오랫동안 신화에 집착해온 데미언은 이 전시를 통하여 상상력의 중요성을 실험했다. 그는 예술적 환상의 대상으로, 난파된 선박 아피스토스에서 인양된 오브제들을 택했다. 전시 제목으로 붙인 '믿을 수 없는'은 차라리 '믿어지지 않는'이라고 하는 것이 더 적절할 듯하다. 그는 진실과 허구의 상호 작용을 고대와 현대를 병치함으로써 극적인 대비로 연출해냈다. 이를 위해 미스터리한 사건으로 이야기를 시작해 신비한 과거를 만들어냈다. 그리고 그

내용을 전시 도록에 전문가들의 해설과 발굴 및 인양 과정에 대한 기록들로 상세히 설명함으로써 베일에 가려져 있던 난파선 유물의 역사적 맥락을 신비화시켰다.

이것만 본다면 그의 전시는 탐사와 발굴을 통해 인양된 유물들을 복원한 거대한 박물관 전시로 보는 것이 상식적이다. 그가 제시한 도록 서문은 과학적인 검증을 거쳐 작성한 듯하지만 실상은 데미언이 연출한 각본이며 모두 허구이다. 말하자면 일종의 음모나 사기극처럼 볼 수 있다. 그런데 이 음모에 가담한 사람들은 전시 큐레이터 엘레나 게우나(Elena Geuna)[85], 루브르 박물관의 전 이사 앙리 루와레트(Henri Loyrette), 역사가이자 미술 평론가 사이먼 샤마(Simon Schama), 그리고 알렉산드리아의 침수 항구에서 발굴을 담당했던 프랑스 이사 프랑크 고디오(Franck Goddio) 등이다.

전시 도록에 실린 이들의 에세이는 여느 고고학자들이 썼음직한 발굴 조사 보고서나 논문을 방불케 한다. 그들의 고고학적 설명은 과학적 성과를 대중이 과학적, 상식적으로 이해할 수 있도록 사실성이 잘 부각되었다. 그런 까닭에 예리한 관객들조차도 사실과 허구를 확연하게 식별할 수 없을 정도로 짜임이 탄탄했다.[86]

한마디로 요약한다면 장 보드리야르(Jean Baudrillard)가 얘기한 시뮬라시옹(simulation) 이론에서의 "가짜가 진짜보다 더 진짜 같아졌다"라는 말로 정리할

수 있다. 시뮬라크르(simulacre)는 '복제된 대상, 즉 원본이 없는 이미지가 이미 존재하는 진짜와는 아무런 관계가 없는 독자적인 하나의 현실로 나타날 수 있다'는 것을 의미한다. 데미언이 제시하는 아모탄의 보물선에 대한 대서사는 실제 역사와는 관계가 없다. 그러나 그가 설정한 가상 시나리오는 너무나 생생한 현실 세계를 만들어냈다.[87]

그의 전시에 등장한 대부분의 유물은 박물관에서 본 듯한, 잃어버린 역사적 사실을 말하는 듯한 오브제들이다. 단지 사람들은 전시된 유물 사이로 산호에 덮힌 데미언의 모습을 한 조각을 보거나, 디즈니 만화 캐릭터인 미키마우스나 트랜스포머를 닮은 조각을 발견하면서 눈치를 채게 된다. 이 때문에 한동안 진지했던 관객들은 실소를 금치 못한다. 지금까지 자신이 허구의 역사를 돌아봤음을 알게 되는 것이다. 이런 점에서 데미언의 위트는 얄밉기도 하지만 누구도 부인할 수 없는 그만의 예술적 유머[88]이기도 하다.

'약장' 작업과 같은 방식으로 데미언은 관객이 작품을 보고 도대체 예술을 어떻게 봐야 하는지 의문을 제기하도록 유도한다. 세상이 예술과 삶 사이의 혼란과 충돌에 어떻게 반응하는지에 관심을 두는 것 같다. 아무튼 데미언은 이 전시회를 통해 이미 '머더미(murderme)'라고 표현한 자신의 엄청난 수집 행위와 수집 주체에 대한 흥미를 완벽하게 드러냈다. 컬렉션은 누군가의 삶의 지도라는 그의 말을 창작 행위로 옮긴 것이다. 그의 전시에서 우리는 인간 본

〈전사와 곰(The Warrior and the Bear)〉 2015년, 청동, 713×260×203cm

래의 신화, 과학, 신념 사이의 오묘한 교차 영역에 있는 수집 행위가 인간 본능에 가까운 행동임을 읽게 된다.

무엇인가 중요하다고 판단되는 물건을 수집하는 인간의 욕망을 데미언은 《믿을 수 없는 난파선의 보물》로 보여준다. 역사적 유물은 과거의 객관적 사실에 대해 무언가를 말하려고 하기 때문에 사람들의 관심 대상이 된다. 그러나 데미언은 실제적으로 수집품이 보여주는 역사적 사실이나 과학적 현실보다는 수집하기로 결정한 주체들을 향한 마음을 전시로 드러낸다. 결국 그의 전시는 과학과 예술의 관계, 자연사, 삶과 죽음에 관한 지속적인 관심을 표현하는 여정에서 그가 쏟아내는 담론이기도 하다.

〈수집가의 흉상(Bust of the Collector)〉 2016년, 청동, 81×65×36.5cm

04

인터뷰

1

김성희(이하 생략) 우선 전반적인 질문들로 시작한 후에 작품 시리즈별로 질문을 이어가겠습니다. 첫 번째, 두 번째로 묻는 내용이 아마 가장 중요한 질문들이 되겠네요. 당신을 예술가로 만든 것은 무엇인가요? 골드스미스 대학 생활에서 강한 영향을 받았다고 했는데, 그 시절 얘기를 좀 들려주시겠어요?

데미언 허스트(이하 DH) 어릴 때부터 형제자매들보다 그림을 많이 그렸어요. 항상 그렸죠. 그림 그리는 것을 무척 좋아했는데 그걸 직업으로 삼을 생각은 하지 못했어요. 이후에 정말 무엇을 해야 할지 몰라서 예술학교를 가게 된 거예요. 골드스미스 대학에 가서야 처음으로 전문적인 예술가가 될 수 있다는 것을 깨달았죠. 왜냐면… 난 정말… 내가 즐길 수 있는 직업을 가질 거라곤 결코 믿지 않았거든요. 내가 사는 곳에서는 그 누구도 자신이 하는 일을 즐기지 않았어요. 모두 구덩이 파는 일이라든지 그런 걸 했으니까요. 그래서 스스로 즐길 만한 직업을 가지리라는 생각을 못했어요. 그러다가, 즐기는 일을 어쩌면 직업으로 삼을 수도 있겠다는 생각을 하게 됐죠.

1990년의 데미언 허스트

2

그럼 골드스미스 대학에서 작가가 되기로 결심하게 된 건가요?

DH 맞아요. 골드스미스 대학에서는 학생들을 진정한 예술가처럼 대우했어요. 그냥 학생이 아니라 예술가처럼요. 만약 학생이 전시를 하고 싶다고 하면 전시를 하게 도와주기도 했고⋯ 갤러리에 전시 공간을 마련해주어서 그곳에 예약을 하고 전시를 할 수 있었죠. 학생들은 전시에 대해 얘기하며 토론하고 때론 논쟁을 하기도 했고요. 또 학생들을 런던 전 지역에 있는 갤러리 오프닝에 참여하게 했어요. 그저 학교에 머물러 있어서는 안 되고 오프닝에 가서 예술을 직접 봐야 한다고 말했죠. 그래서 나도 학생일 때 앤서니 도페이 갤러리(Anthony d'Offay Gallery)에서 일을 시작했지요.

3

거기에서 인턴으로 일했죠?

DH 맞아요. 작품을 걸고 그림 포장하고⋯ 전시장 뒤에 있는 공간에서 하는 일들이었죠.

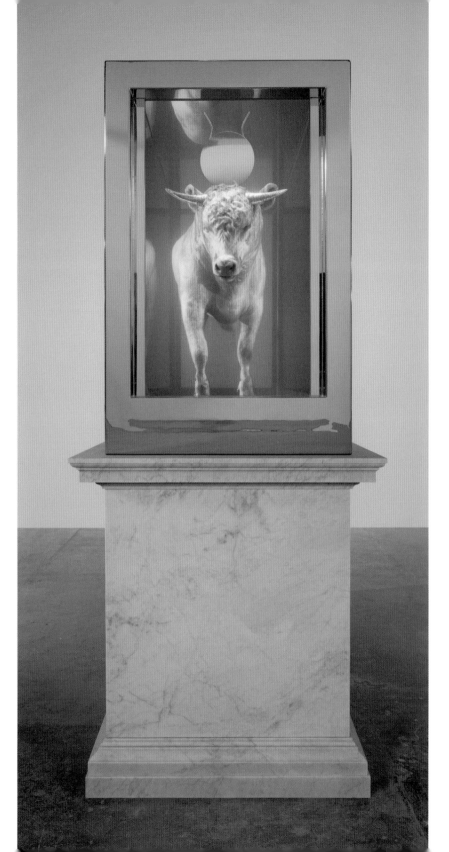

4

결국 그 경험들이 《프리즈》를 기획하는 데 도움이 되었나요?

DH 그럼요. 학교에서 워홀과 리히터의 그림을 보고 굉장히 멋지다는 생각을 했습니다. 두 작가의 작품 모두요. 그래서 전시를 열고 싶었어요. 골드스미스 대학에서의 동기부여 방식도 '발견될 때까지 기다리지 말고 무언가 하라'는 것이었고요.

5

가장 좋아하는 자신의 작업으로 〈금송아지(The Golden Calf)〉(2008, 111쪽 참조), 〈살아 있는 사람의 마음속에 있는 죽음의 물리적 불가능성〉(40쪽 참조), 〈천 년〉(38쪽 참조), 〈신의 사랑을 위하여〉(88쪽 참조)를 꼽았죠. 이 네 작품이 대표작이라 할 수 있나요?

DH 지금은 최근의 작업을 추가하고 싶습니다. '베일 페인팅(Veil Painting)' 시리즈를 넣고 〈금송아지〉를 빼고 싶은데 네 작품 중에 포름알데히드 작업이 2개나 있기 때문이에요. 하나를 빼고 페인팅을 하나 넣을까 해요. 아니면 베니스 전시의 보물 작업을 넣어야 할 것 같기도 한데 그건 〈미키(Mickey)〉(2016)로 하죠!

〈완벽한 하모니의 베일(Veil of Perfect Harmony)〉, 2017년, 캔버스에 유채, 304.8×228.6cm

6

어떤 작품과 바꾸고 싶나요?

DH 음… 상어, 다이아몬드 해골하고요.

7

'베일 페인팅' 시리즈를 대표작으로 대체하려는 건가요?

DH 아뇨. 〈살아 있는 사람의 마음속에 있는 죽음의 물리적 불가능성〉, 〈천년〉, 〈신의 사랑을 위하여〉, 〈미키〉, 그리고 어쩌면 '베일 페인팅'까지 이렇게 다섯 작품으로 해야겠네요. 나이가 더 들었으니까 다섯 작품을 꼽을게요. 작업이 더 많아졌기도 하고요. 그래야 한다는 생각이 드네요. 그런데 조심해야죠. 그렇지 않으면 너무 많은 것을 가지고 있어서 건물이 불탈지도 몰라요.(웃음)[89]

8

모든 개인전을 직접 큐레이팅한다는데 사실인가요? 그렇게 기획에 관여하는 이유는 무엇인가요? 본인의 개인전 이외에도 《프리즈》, 뉴포트 스트리트 갤러리의 전시들을 기획한 걸로 알고 있습니다. 큐레이터로서 예술가에 대해서 어떻게 생각하나요?

DH 나는 항상 두 가지를 동시에 해왔어요. 난 큐레이팅을 좋아합니다. 회화나 조각들도 있지만 큐레이팅이 콜라주 같다고 생각해요. 이미 존재하는 오브제들을 배치하는 것이기 때문에… 항상 큐레이팅 자체를 좋아했고 전시에서 큐레이션을 하는 것을 좋아합니다. 어떤 작가들은 큐레이팅을 잘하죠. 반면 어떤 작가들은 자신의 전시 기획도 잘하지 못하지요…. 사실 큐레이터와 예술가의 큰 차이를 모르겠어요. 처음 일을 시작할 때 사람들은 나에게 큐레이터가 될지 작가가 될지를 결정해야 한다고 했어요. 나는 "왜?"라고 물었죠. 둘 중에 하나를 결정하는 걸 완강히 거부했습니다.

9

뉴포트 스트리트 갤러리의 전시들도 직접 기획하죠?

DH 그럼요. 휴 앨런(Hugh Allen)과 함께 오랫동안 기획해왔습니다.

10

비슷한 맥락으로 2015년 런던 바비칸 아트 갤러리(Barbican Art Gallery)에서 당신의 컬렉션을 가지고 분더캄머식 작업을 출품한 적이 있죠? 그 당시 전시 도록 『위대한 집념: 컬렉터로서 예술가(*Magnificent Obsessions: The Artist as Collector*)』에서 당신은 "컬렉션은 누군가의 삶의 지도라고 생각한다…. 컬렉션은 매우 개인적인 것이고 수집가가 누구인지, 그들이 무엇을 믿는지, 무엇을 두려워하는지 말해준다. 그러나 필연적으로 근본적이고 보편적인 진리를 말하고 있다"라고 밝혔는데요. '컬렉터로서의 예술가'라는 말을 어떻게 생각하나요?

DH 비싸게 들리죠.(웃음) 로스앤젤레스의 갤러리를 간 적이 있어요. 갤러리 측에서 제게 같이 일하자고 하면서 로버트 라우센버그(Robert Rauschenberg) 작품을 제안했습니다. 라우센버그의 초기 작업이었죠. 나는 "와, 내가 당신네 갤러리와 일하려면 빚을 내야 할 것 같네요"라고 했더니 작품 컬렉션을 하는 모든 작가들이 갤러리에 빚을 진 상태라더군요. 수집은 굉장히 위험합니다.

뉴포트 스트리트 갤러리(Newport Street Gallery), 런던

11

이미 1,000점이 넘는 컬렉션을 가지고 있다고 들었습니다. 어디에 보관하나요?

DH 주로 수장고에 둬요. 작품으로 가득 찬 큰 수장고가 있습니다. 수집은 굉장히 중독성 있어요. 일종의 질병이죠. 그래도 도박보다는 낫다고 생각합니다. 초기에 실제로 컬렉션을 시작한 것이… 내 작품을 수집하는 컬렉터들에 대해 생각하면서부터였던 것 같은데… 나는 컬렉터들이 무엇을 어떻게 생각하는지 궁금했어요. 그때부터 친구들의 작품을 모으기 시작했지요. 그다음에는 내가 어디에 있는지 알아차리기도 전에 프랜시스 베이컨의 작품을 사고 있었고 그 현상은 점점 심해졌어요. 모두들 조심해야 합니다. 당신이 그 어떤 현대미술 작품을 사려고 하든 간에 항상 살 수 없는 작품들이 존재하거든요. 세계에서 제일 부자인 사람이라 하더라도 살 수 없는 것이 있고 난 그 사실 자체를 좋아합니다. 그들은 세잔이나 반 고흐, 베르메르 작품은 가질 수 없어요. 아무도 베르메르의 작품을 가질 수 없죠. 난 그런 점이 좋다고 생각합니다. 세상의 모든 돈은 가질 수 있다고 생각하지만 이 세상의 모든 예술을 가질 수는 없다는 사실. 그게 안심이 돼요.

12

맞아요. 돈으로 모든 예술을 살 수는 없지요. 다시 질문으로 돌아가볼게요. 당신은 '사이언스'를 설립했어요. 회사를 만들게 된 배경이 무엇인가요? 이름을 그렇게 지은 이유도 궁금합니다. 또한 과학과 예술의 관계를 비롯해 과학의 역할과 기능이 무엇이라고 생각하는지도 듣고 싶습니다.

DH 앤디 워홀은 작가가 팩토리를 만드는 것은 멋진 일이라고 생각하게 했어요. 그런 행위는 세상에 대한 비판의식에서 시작된 듯해요. 나는 항상 예술을 만드는 공장이라는 개념을 좋아했는데, 그건 마치… 잘 모르겠지만 그 아이디어를 재미 삼아 생각해본 것 같아요. 그저 그 아이디어가 좋았어요. 난 항상 내 스튜디오가 약을 제조하는 공장처럼 되길 바랐죠. 제약회사처럼요. 늘 그걸 원했습니다.

13

2008년 팀 말로(Tim Marlow)와의 인터뷰에서 앤디 워홀의 팩토리 개념을 이렇게 언급했죠. "나는 기계적인 회화들, 화가가 기계가 되는 것과 비슷하게, 마치 '미래에 기계가 회화를 그려내는 것' 같은 작업을 시작했다. 그런데 내 생각엔 워홀이 그런 방식들에 대한 길을 개척했고 돈을 버는 일도 가능하게 해준 듯하다. 나에게 예술을 삶으로 가지고 온 것은 상업의 기계적인 측면이다"라고요. 워홀이 예술의 생산과 소비의 관계에 집중해서 작업을 해왔다고 한다면, 당신은 거기다가 유통까지 더해서 전 과정을 포함한 듯 보입니다.

DH 내가 생각하기에 워홀은 작가들이 돈과 연결되도록 도와주었어요. 그가 없었다면 내가 해왔던 것처럼 예술과 돈을 다룰 수는 없었을 거예요.

14
정말 당신의 사이언스는 제약회사와 굉장히 유사해 보이긴 합니다.

DH 맞아요. 그게 내가 원하던 거예요. 거기에서 예술을 만들고 싶었지요.

15
회사 운영을 지금까지 성공적으로 해온 듯한데 본인에게 사업가로서의 재능이 있음을 인정하나요?

DH 비즈니스는 날 흥분시키죠. 비즈니스를 좋아합니다. 그렇다고 내가 세상에서 가장 위대한 비즈니스맨이라고 생각하지는 않아요. 그동안 나는 많은 실수를 했지만 비즈니스가 충돌하는 방식을 좋아합니다. 서로 부딪히는 그런 방식을 즐겨요. 비즈니스는 돈에 관한 것이에요. 돈이 복잡한 대상이라는 사실이 마음에 들어요. 예술에 영향을 끼치는 그것만의 방식 말이죠. 난 예술과 돈이 함께 작용하는 일에 흥미를 느껴요. 하지만 예술은 돈보다 더 중요한 것이어야 합니다. 안 그러면 예술은 더 이상 작동하지 않거든요.

16

연결된 질문이기도 한데요. 요즘 예술가들은 딜러를 통해서만 거래하는 것 같지 않습니다. 작가 개인이 직접 거래하는 현상이 나타나고 있어요. 전 세계적인 흐름으로 보입니다. 특히 유명한 예술가들이 화상(畫商)이나 갤러리가 아니라 작가 개인 또는 작가가 설립한 회사를 통해 거래하는 경향이 보여요. 이 현상을 어떻게 생각하나요?

DH 내가 느끼기에는 세계가 굉장히 많이 변하고 있습니다. 이미 갤러리의 판매 방식은 구식이 되었어요. 갤러리는 1920-1950년대에 만들어졌습니다. 굉장히 오래된 시스템이기 때문에 앞으로는 이것을 유지하기가 어려울 거예요. 왜냐하면 생산자와 수요자인 예술가와 컬렉터가 있고, 그 중간에 딜러 등 온갖 사람들이 있는데 내 생각에는 그 중간이 바뀌고 있어요. 예술계는 예술가와 컬렉터 없이는 존재할 수 없지만 딜러들이 없어도 존재 가능해요. 소셜 미디어로 온 세상이 변하고 있어요. 기다리고 지켜봐야 할 것 같아요.

17

2012년에 기획을 시작해 2015년 오픈한 뉴포트 스트리트 갤러리 전시들을 모두 직접 기획했는데요, 어떤 방향을 지향하는지 알고 싶습니다.

DH 내가 소장한 작품들을 중심으로 전시하려고 합니다. 소장품을 선보이고 작가들과 같이 일하죠.

18

거기서 몇몇 작가들의 대규모 개인전도 다수 열렸던 것으로 알고 있습니다.

DH 그렇습니다. 그런데 그 역시 모두 내 컬렉션에서 나온 것이었죠.

19

앞으로도 같은 방식으로 전시를 진행할 예정인가요?

DH 아뇨. 내 생각에 그런 방식은 유연하지 못해요. 왜냐하면 내가 모르는 게 많으니까요. 만약 예술가가 무언가를 보여주고 싶다면 더 유연해야 합니다. 더 유연하게!

20

한국 작가 작품들을 수집해서 전시하는 것에 관심이 있나요?

DH 내가 소장한 작가들 작품이라면요….

21

당신의 컬렉션에 한국 작가 작품도 있나요?

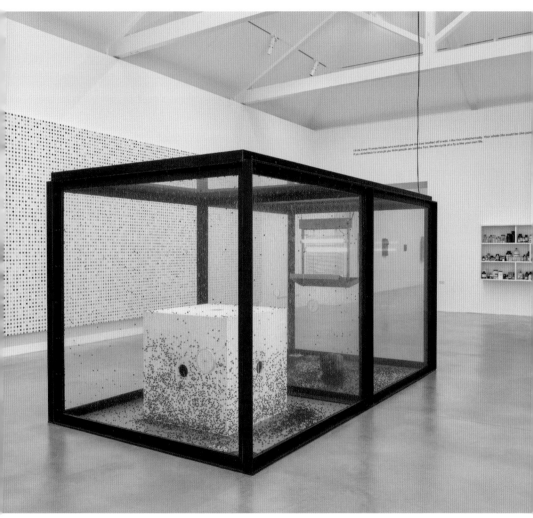

뉴포트 스트리트 갤러리에서 열린 《세기의 끝(End of a Century)》 전시, 2020년 10월 7일–2021년 8월 8일

DH 유명한 만화 캐릭터 해골을 만드는, 그 한국 작가 이름이 뭐였죠? 톰과 제리 같은 캐릭터의 해골을 만드는…. 난 친한 친구들의 작업을 많이 소장했어요. 부모가 한국인이고 뉴욕에 사는 작가인데….

22
'마이클 주'요?

DH 맞아요! 마이클 주. 마이클 주의 작업을 많이 모았는데 한 200여 점 정도 되는 듯하네요.

23
그 외에도 한국 작가 작품이 있나요?

DH 인식표를 가지고 작업하는 작가의 이름 아시나요? 군인들을 위한 인식표로 큰 조각을 만든 작가예요.

24
서도호 작가 말인가요?

DH 네, 맞습니다. 최근 뉴욕에서 런던으로 이사했다고 들었어요.

25

네, 지금 영국과 한국에서 왕성한 활동을 하고 있죠. 지금까지 특히 좋아했거나 영향을 많이 받은 예술가 혹은 경쟁자로 생각하는 작가가 있는지 궁금합니다. 프랜시스 베이컨, 브루스 나우먼 등을 자주 인용했는데 특별한 이유가 있나요?

DH 초창기에는 쿠르트 슈비터스, 이후에는 피카소, 마티스(〈달팽이〉), 한스 호프만, 뒤샹의 영향을 받았습니다. 그리고 솔 르윗, 댄 그레이엄과 같은 미니멀리스트 작가들과 댄 플래빈의 빛 조각들도요….

특히 베이컨에게 가장 영향을 많이 받았는데, 그의 회화를 보기 전까지 나는 앨범 표지 같은 것에 더 몰두해 있었어요. 1966년 뉴욕 현대미술관에서 어둡고 의미에 찬 그의 회화를 처음 봤고, 바로 작품에 빠져들었죠. 그의 작업을 보면 우산이라는 일상적인 하찮은 오브제 하나가 죽음의 두려움에 떨게 할 수 있음을 깨닫게 돼요. 그는 위협적인 형태를 덮기 위해 심오한 어둠의 상징으로 동시대 오브제들을 이용합니다. 그의 작품 〈머리 2(Head Ⅱ)〉(1949)의 이미지는 입체조각과 같아요. 거의 3차원적으로 보입니다. 내게는 회화와 실제 세계의 연관성이 강하게 부각되는 순간이었어요. 내가 비틀즈를 처음 봤을 때와 같죠. 비틀즈가 피카소보다 더 중요하다고 생각해왔어요. 베이컨은 나에게는 비틀즈보다 위에 있습니다. 결국 나는 회화에서 조각으로 방향을 틀었어요. 베이컨의 회화가 나를 끝까지 밀어붙였기 때문에 내가 더 이상 할 수 있는 게 없다고 느꼈습니다. 그의 작업에서 그 어떤 것도 제거되거나 말살되지 않았어요. 그는 붓놀림을 할 때의 실수도 허용하고 그것에 대한 두려움을 완전

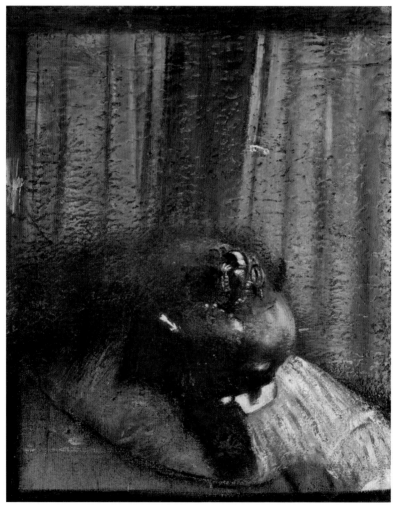

프랜시스 베이컨, 〈머리 2(Head II)〉, 1949년, 캔버스에 유채, 80.5×65cm

히 무시하는 듯하죠. 나는 그가 콜로니 룸(Colony Room, 그의 두 번째 집 같은 소호의 작은 클럽)의 바텐더에게 "내가 죽으면, 날 비닐봉지에 넣고 도랑에 던져"라고 말한 것을 몹시 좋아합니다.

그리고 나는 브루스 나우먼의 모든 것을 연결하는 방식에 영향을 받았고 그의 작품이 주는 유머, 간결함, 재미를 어둠만큼이나 사랑한답니다.

26

그간의 인터뷰들을 보면 당신은 '회화 숭배자'라는 생각이 듭니다. 회화를 중요시한다고 했는데 그건 어떠한 개념인가요?

DH 나는 회화의 개념을 무엇보다도 좋아합니다. 회화가 왜 중요하냐는 물음은 마치 "책이 왜 중요해?"라는 질문과 같아요. 회화는 메시지를 전달하는 정말 좋은 방식이라고 생각해요. 회화는 기발한 환상이죠. 아주 간단해요. 2차원의 회화가 사람들의 감정을 자극하는 3차원이 되는 환상을 말하는 겁니다.

27

지금도 회화 숭배자인가요?

DH 여전히 그렇다고 생각해요. 난 회화 자체가 시작 전부터 거짓 혹은 환상을 포함하고 있다는 사실을 사랑합니다. 회화에는 중력이 없고 그래서 이 세계의 밖에 존재한다는 점을 좋아하죠. 사람들은 공간을 처음부터 믿어요. 그래서 당신은 시작하기 전에 어떤 믿음을 가지고 있어야 해요. 그런 면에서 조각은 굉장히 쉽게 느껴져요. 인생은 마치 중력과 같죠. 우리가 존재하는 공간에도 같은 일이 일어납니다. 그런데 회화는 그렇지 않아요. 아주 다른 거예요. 조각은 회화와 달라요. 잘 모르겠어요. 화가라는 개념은 굉장히 낭만적입니다. 예술가, 조각가, 화가가 각각 존재한다는 건 재미있는 사실이고. 당신은 어떤 쪽이든 될 수 있죠. 나에게 조각은 쉽고 회화는 더 매력 있습니다.

28

자기복제를 한다는 비판을 종종 받아왔는데 어떻게 생각하나요?

DH 내가 관찰한 것은 사람들은 변화를 두려워하고 반복을 통해서 일종의 믿음을 만들어낸다는 사실이에요. 예컨대 같은 말을 한 번 할 때보다 두 번 할 때 더욱 설득력 있어 보이죠. 또 그것은 무한함에 대한 암시이기도 하고, 이론적으로 죽음을 피하는 방법이기도 합니다.

29

과거 인터뷰에서 당신은 〈천 년〉을 좋아하는 이유가 통제할 수 없는 부분이 있기 때문이라고 했습니다. 그렇다면 예를 들어 '스팟 페인팅' 시리즈처럼 다른 일련의 작업들은 당신의 통제 아래 있다고 생각하나요? 아니면 그것도 여전히 통제하지 못하는 부분이라고 보나요?

DH 어떤 점에서는⋯ 수학적인 것과 같아요. 예를 들면 1 더하기 1이 3보다 큰 거죠. 예술 작품을 만들 때 1 더하기 1이 2면 별로 좋은 반응이 아닐 수 있습니다. 그런데 '스팟 페인팅'은, 말하자면 에드워드 뭉크의 〈절규〉에서 들을 수 있는 절규 같아요. 회화 작품이니 진짜 소리가 날 수 없는데 우리는 마치 절규가 들리는 것처럼 느끼죠.

'스팟 페인팅'들을 볼 때 그것들은 결코 정적이지 않아요. 색들이 서로 방해하고 간섭하거든요. 그 때문에 지속적으로 움직이고 있는 셈이고 나는 그 과정에 개입하지 않아요. 나는 단지 과학적인 무언가를 만들어냈고 그 끝의 결과는 움직임이 멈추질 않는다는 사실이에요.

이런 움직임은 '파리' 시리즈에서도 동일하게 적용되는데 마치 우연적인 어떤 것과도 같아요. 나는 '파리' 작품의 힘은 이런 우연성에서 온다고 봐요. 점들의 움직임이 우연성 그 자체인 것과 마찬가지로요. 예술 작품을 들여다보는 순간에 '대체 뭘 찾고 있는지 모르겠다'라고 느끼거나, 혹은 어떤 답을 찾았든 못 찾았든 간에 예술에는 그 자체로 환상적인 무엇인가가 존재해요. 그건 우리의 통제 밖에 있죠.

30

'유리 진열장' 시리즈뿐만 아니라 당신의 작업은 전반적으로 이분법을 기반으로 하고 있다고 생각해요. 안과 밖, 삶과 죽음처럼요. 당신은 양극으로 세상을 바라보나요?

DH 나는 양극의 충돌을 좋아합니다. 실제 현실에서요…. 우주에 관해서 생각하면 그걸 평생 생각할 수는 없지만 그렇다고 멈출 수는 없죠. 나도 우주를 물론 좋아합니다.

예를 들면, 나비는 많은 사람들에게 사랑이나 영혼, 정신적인 것을 의미하죠. 이게 기폭제이고 사람들은 나비를 어딘가에 놓고 특정한 방식으로 의미있게 생각해요. 이런 방식이 흥미로워요.

그러나 동시에 어두운 것들이 사람들을 매료시키고, 화려한 것이 사람들을 쫓아낸다는 사실도 좋아해요. 이게 좋다고 생각하는데 좋지 않고 그걸 좋아하지 않는데 한편으론 또 좋아하고. '도대체 나는 왜 좋아할까?'라고 생각할 수 있어요. '파리' 시리즈는 사람들을 매료시켜요. 그러나 그러면서도 사람들은 파리라는 곤충 자체를 좋아하지 않아요. 우린 이런 이유에 대해 알 수 없어요. 나는 그 모순들을 좋아합니다.

이제는 시리즈별로 질문을 해볼게요. 당신이 시작한 전시와 프로젝트의 시대 순서대로 진행하려고 합니다.

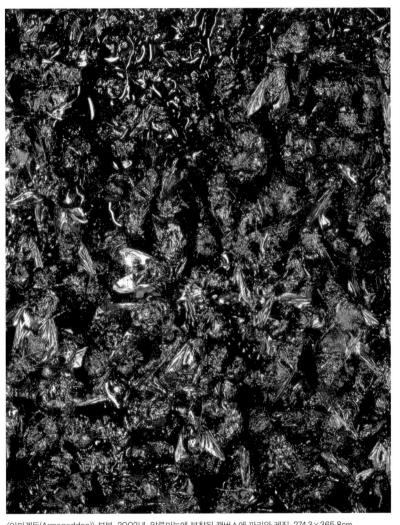

〈아마겟돈(Armageddon)〉 부분, 2002년, 알루미늄에 부착된 캔버스에 파리와 레진, 274.3×365.8cm

스팟 페인팅 Spot Paintings

31

'스팟 페인팅'을 시작하게 된 계기가 있는지 궁금합니다.

DH '스팟 페인팅'은 화가의 조각적인 개념처럼 끝이 없는 무한한 시리즈로 시작했어요. 페인팅에 과학적으로 접근하는 것은 마치 제약회사가 삶에 접근하는 방법과 유사합니다. 그러나 예술은 제약회사와는 다르게 모든 해답을 가지고 있다고 주장하지는 않죠. 따라서 '약' 시리즈의 타이틀과 각각 페인팅의 타이틀은 〈아세트알데히드(Acetaldehyde)〉, 〈알부민, 휴먼, 글리케이티드(Albumin, Human, Glycated)〉, 〈안드로스태놀론(Androstanolone)〉, 〈아라빈니톨(Arabinitol)〉 등입니다. 예술은 약처럼 사람들을 치료할 수 있어요. 아직도 나는 사람들이 의약품은 믿지만 예술은 의심의 여지도 없이 믿지 않는 것에 항상 놀랍니다.

32

1986년 초기 '스팟 페인팅'과 1989년의 '스팟 페인팅'은 다른 형태를 하고 있죠. 2012년 테이트 갤러리 회고전 인터뷰에서 당신은 이 변화가 '약장'과 연결된다고 했습니다. 이것을 설명해줄 수 있나요?

DH 1986년에 오래된 거푸집 합판에 첫 '스팟 페인팅'을 만들었고 캔버스에 물감이 흘러내렸어요. 몇 년 동안 이 작품들을 스튜디오 밖에, 빗속에 방치하려고 했지만 마음을 바꿨습니다. 그러길 잘했다는 생각을 했어요. 그랬기 때문에 2012년 테이트 갤러리 회고전의 첫 번째 방에 선보일 수 있었으니까요.

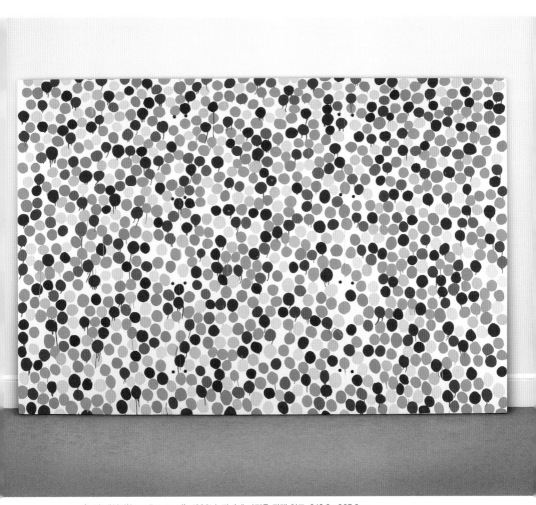

⟨스팟 페인팅(Spot Paintings)⟩, 1986년, 판자에 가정용 광택 안료, 243.8×365.8cm

나는 바탕을 흰색으로 칠하고 243×120센티미터짜리 합판 3개를 검은색 볼트로 연결했습니다. 검은색 볼트는 눈에 띄도록 두었고요. 그것은 회화에 대한 조각적인 움직임이었습니다. 이를 나는 '스팟 페인팅'이라고 불렀죠. 1989년 이후부터는 더 통일성 있게 만들었어요. 나는 드 쿠닝, 로스코, 리히터와 같은 추상표현주의에 몰입되어 있었습니다. 그래서 내가 그렸던 페인팅들은 뿌리듯 흘리는 것이 필요했죠. 그런 방식이어야 했는데 갑자기 칼 안드레, 도널드 저드와 같은 미니멀리즘에 진입하게 됐어요. 그래서 스팟 페인팅으로 옮겨갔습니다. 미니멀리즘은 감정적이지 않다고 믿고 있었어요. 그러다 불현듯 미니멀리즘이 감정적이라는 사실을 깨닫게 되었어요. 바로 그때 변하기 시작했습니다. 덕분에 나는 완벽한 스팟 페인팅을 작업하기 시작했죠. 그건 굉장한 돌파구였어요. 무언가를 감정적이면서도 동시에 과학적이고 임상적으로 만드는 것이자 '약장'이란 작품을 살아 있게 하는 것이었습니다.

33

미니멀리즘의 임상적인 부분을 좀 더 설명해주시겠어요?

DH 나는 항상… 풍경과 그리드 사이에 일종의 전쟁이 있다고 생각했어요. 그리고… 우리도 모두 상자 안에서 살아가고 있죠. 그러니까 말하자면 내 생각에는… 아마도 나는 미니멀리즘에 대해서 믿지 않았던 것 같아요. 나는 그것이 이전부터 있던 거짓말 같은 헛소리라고 생각했죠.

〈신(God)〉, 1989년, 유리, 직면 파티클보드, 라민, 플라스틱, 알루미늄, 의약품, 137.2×101.6×22.9cm

과거를 돌이켜보면 나는 프랜시스 베이컨을 좋아했고, 고야를 좋아했고, 로스코를 좋아했고, 드 쿠닝을 좋아했고 생 수틴을 좋아했어요. 나는 이들의 작품들 모두와 그 특유의 지저분한 회화들을 좋아했죠. 어떻게 회화 작업이 이루어지는지 알았고 그 일련의 작품들은 나에게 어떤 느낌을 주곤 했습니다. 반면에 그냥 상자를 만들어서 벽에다가 걸면 아무것도 느끼지 못하죠. 그런데 어느 순간부터 도널드 저드의 작품을 보면서 굉장한 감정적인 무엇인가를 깨달았어요. 아주 오랜 시간 보고 있으면, 내가 변했다는 것을 깨달을 수 있었죠. 말하자면 오 세상에! 동일한 감정을 느낄 수 있음을 알게 된 거예요. 하나 없이는 다른 하나도 불가능하다는 그런 생각이 들었어요. 그래서 나는… 회화 작업에는 시간이 지나서 성숙해져야 하는… 뭐 그런 게 필요하다고 판단했죠. 어느 순간 엘스워스 켈리의 직사각형, 카지미르 말레비치(Kazimir Malevich)의 검은 정사각형이 로스코나 드 쿠닝 작업과 동일하다는 사실을 깨달은 거예요. 그리고 그 모든 것이 과거에 존재했다는 점도 알았습니다.

우리가 살면서 걸어 다니는 이 세계 안에서 예술을 만들기 위해서는 미니멀리즘에 편승해야 합니다. 왜냐하면 모든 상점, 모든 건물, 모든 창문, 모든 상자, 모든 길, 모든 가로등, 모든 것들이 엄격하게 정돈되고 구축되어 있기 때문이죠. 그래서 이 세계에서 회화를 만들기 위해서는 어쨌든 회화에 이러한 사실을 담아내지 않으면 안 됩니다. 그래서 나는 생각을 바꾸었고 내가 현존하는 이 세상에서 예술 행위를 하려면 미니멀리즘을 받아들여야 한다는 것을 알게 되었어요.

34

1991년부터 '스팟 페인팅' 작업의 제목에 약 이름을 사용하기 시작했는데 계기는
뭔가요?

DH '스팟 페인팅'의 제목들은 시그마 알드리치(Sigma-Aldrich)의 카탈로그 『연
구 및 진단 시약용 생화학물질(*Biochemicals for Research and Diagnostic Reagents*)』에서 인
용했습니다. 처음에는 알파벳순으로 했으나 그다음부터는 내가 원하는 것들
을 고르기 시작했어요.

35

스튜어트 모건(Stuart Morgan)과 인터뷰에서 "대량생산은 자연스러운 차이들을 감
추고 있다. 대량생산이 위로가 되는 게 있긴 하지만 그게 진짜라고는 생각하지 않
는다. 자연스러운 차이를 숨기는 게 자연스럽지 못한 것 같다"라고 말한 적이 있
죠. '스팟 페인팅'을 그릴 때 같은 색과 배열을 반복해서 쓰지 않는 이유와 이 인
터뷰 내용이 관계가 있나요? 또 그것이 대량생산 과정 및 시스템과 연결되는지
도 궁금합니다.

DH 나는 결정 내리기를 피하고 싶었습니다. 내가 만약 작품을 그리면서 결정을 해야 한다면 최소한의 결정을 하는 것이 최고의 결과라고 생각했고요. 어떤 결정이라도 내리기 위해서는 이유를 찾아야 하니까요. 또 임의로 결정하는 것은 정말 재미없는 일이기 때문이기도 하고요.

예를 들어 '스팟 페인팅'을 두고 생각할 때, '회화가 어떠해야 한다'를 말해야 한다면 나는 "그것은 나보다 커야 한다"라고 얘기할 거예요. 나를 이용해서, 손과 팔을 이용해서 더 많은 시간을 써야 합니다. 그것이 내가 결정을 피하는 방법이에요. 회화 작업을 할 때 크기에 대한 모든 결정들이 내 몸에서부터 내려지면 그때 비로소 "오케이" 하면서 스팟을 그릴 거예요. 그다음에 점들 간의 간격을 볼 것이고요. 그러면서 나는 결정을 피하죠.

36
결정을 피한다는 게 어떤 의미인가요?

DH 나는 결정하는 모습을 바라보고 싶어요. 관객들은 작품을 볼 때 그것을 풀고 싶어 합니다. 그 결과… 사람들이 관여할 수 있는 작품을 만들고 싶어요. 그리고 질문을 던지게 하고 싶고요. 그런데 관객이 답을 찾길 바라지 않습니다. 답을 찾으면 곧 떠날 테니까요.

37

왜 결정을 피하는 행위가 답을 주는 게 아니라 관객을 참여시키게 만든다고 생각하나요?

DH 중요한 점은 시각적인 경험입니다. 다른 모든 것들은 시각적 경험을 제거시켜요. 만약 당신이 작품 앞에 서 있고 이 작품이 맘에 드냐고 묻는다면 "예", "아니오"로 답할 거예요. 내가 관심 있는 부분은 그것뿐이죠. 당신이 마음에 든다고 답하면 얼마나 좋아하는지, 그 작품에서 어떻게 떠날지 물을 거예요.

파라다이스시티에 전시된 작품 〈요오드화제일금(Aurous Iodide)〉, 2008년, 캔버스에 가정용 광택 안료, 금속 안료, 76.2×106.7cm, 점: 5.08cm

작품이 맘에 드는데 막상 좋은 이유를 모르겠다고 느끼면 당신은 그게 왜 맘에 드는지를 찾으려고 할 겁니다. 만약 당신이 앞에 둔 작품이 맘에 드는데 막상 '왜 좋아하는지 모르겠다'고 느끼면 당신은 그게 왜 맘에 드는지를 찾으려고 할 겁니다. 어쩌면 그림 속 점들 사이의 거리가 맘에 들었을지도 모르지요…. 거기에는 답이 없어요. 점 사이의 간격은 동일하니, 그렇다면 색은 어떤지 생각하겠죠. 색 때문에 좋아하는 건가? 그러면 다시 어떤 색을 좋아하는지 찾으려고 할 거예요. 안심할 수 있는 것은 없어요. 특정한 색도 없고요. 나는 3개의 빨간색을 좋아해, 3개의 녹색을 좋아해, 3개의 파란색을 좋아해…. 모든 것이 작품 앞에서의 경험을 만들고 이 모두는 어떠한 답도 낼 수 없고 안심할 수 있는 것도 없습니다.

점은 대량으로 찍어내기가 불가능해요. 한 사람이 한 번에 15분 동안밖에 칠할 수 없어요. 더 지나면 눈이 조금 이상해져요. 점을 보는 건 매우 힘들어요. 피상적으로 즐거운 회화이긴 하지만 근본적으로 불편함을 줘요. 이 작업은 초점을 맞추기 힘들기 때문에 당신은 어떤 경계를 놓치고 맙니다. '스팟 페인팅' 전체를 보면서 그리드나 점에 초점을 맞출 수 있다고 생각하세요? 점을 보기 시작하면 바로 초점을 잃게 될 거예요.

CONTROLLED SUBSTANCES

A G M S Y 5
B H N T Z 6
C I O U 1 7
D J P V 2 8
E K Q W 3 9
F L R X 4 0

〈규제 물질 키 페인팅(Controlled Substance Key Painting)〉, 1994년, 캔버스에 가정용 광택 안료, 121.9×121.9cm, 점: 10.2cm

38

그렇다면 대량생산에 관해서는 어떤가요?

DH 만약 도널드 저드의 조각 앞에 서서 그걸 본다면 나사가 일렬로 배열된 것처럼 보입니다. 하지만 쭉 늘어선 그 구조 안에서 보면 그렇지 않죠. 그것이 예술과 인생의 차이예요. 그래서 이유는 모르겠지만 저드의 조각 앞에 있으면 행복해져서 그의 작품을 무척 좋아합니다. 부처님이나 예수님을 볼 때와 마찬가지로 우리에게 일종의 행복감을 안겨주는 듯해요. 무언가를 창조해내는 것과 같습니다.

우리는 개인들이 창조한 오브제들과 기계에 의해 만들어진 물건들에 둘러싸인 세계에 살고 있어요. 기계는 우리를 안전하다고 느끼게 해줍니다. 가령 내가 나이키 신발을 산다고 생각해봐요. 만약 단 한 켤레밖에 구입할 수 없다면 그 신발이 망가지고 낡았을 때 굉장히 슬플 거예요. 그런데 얼마든지 새로 한 켤레, 또 한 켤레 더, 또 하나 더 살 수 있다고 생각하면 기분이 괜찮아지겠죠. 이것이 예술에서도 가능하면 재미있을 거예요. 아주 약간이긴 하지만 우리가 살고 있는 세계에 대한 반영이기도 합니다.

약장 Medicine Cabinets

39

이제 '약장' 작업에 관해서 질문할게요. 이 시리즈는 어떻게 시작했나요? 동기가 무엇인가요?

DH 처음 아이디어는 어머니가 약국에 있을 때 떠올랐습니다. 나는 어머니가 약은 믿지만 예술은 믿지 않는다는 사실을 깨달았죠. 나는 또 제프 쿤스의 '청소기(The new)' 작품들을 봤어요. 질투가 날 정도로 좋았습니다. 대학 시절 교수님들은 제프 쿤스를 별로 좋아하지 않았어요. 그분들은 그의 작업이 좋은 예술이 아니라고 했습니다. 이런 사실이 나로 하여금 그의 작품을 더 좋아하게 만들었어요. 어머니가 약을 신뢰하는 모습을 보면서 나는 갑자기 깨달았죠. '세상에, 만약 이걸 가져다가 갤러리에 걸어놓으면 똑같은 믿음을 얻을 수 있을 거야.' 그래서 나는 사람들이 믿는 예술을 만들었습니다. 대단히 간단한 방식이죠. 내가 해야 했던 작업은 모든 네모 칸의 색채들을 가지고 노는 일이었어요. 좋아했던 회화 작업과 같은 방식으로요. 마치 드 쿠닝처럼. 그런데 결과적으로 내가 그것을 해냈다는 사실을 당신이 알아차릴 수는 없었을 겁니다.

40

당신은 2001년 고든 번(Gordon Burn)과의 인터뷰에서 "약장을 가져와서 소개하면 사람들은 완전히 믿을 수 있다. 나는 많은 것들이 신념과 관련 있다고 여긴다. 내 생각에 '약장'은 완전히 믿을 만하다"라고 했죠. 또한 다른 인터뷰에서 "예술이 약을 대체할 수 있고 사람들을 치료할 수 있다"라고 했습니다. 아직도 그렇게 생각하나요?

DH 사람들은 어느 정도는 치료받을 수 있을 겁니다. 그러나 어쨌든 그들은 죽어갑니다. 그들의 부패를 막을 수는 없지만 이 약장은 막을 수 있다는 믿음을 암시합니다.

그렇습니다. 나는 예술과 약은 불가분의 관계라고 생각해요. 약은 당신을 도울 수 있어요. 나는 우리의 눈으로 과거 역사를 직접 본다는 개념을 좋아합니다. 예술을 통하지 않고 1960년대를 이해하기란 어려울 거예요. 그리고 약은 예술을 이용해요. 약은 상품을 팔기 위해 미니멀리즘을 이용합니다. 모든 패키지들은 미니멀리즘으로 되어 있어요. 모든 알약은 종교를 바탕으로 합니다. 마치 교회 성찬식의 성체처럼요…. 말하자면 성례 같은 것입니다.

41

약품들을 정렬하고 구성할 때 기준이 있는지 궁금하네요. 시각적인 것인가요? 아니면 약품의 기능을 고려하나요?

DH 처음 시작할 때는 맨 위에 인체의 머리, 맨 아래는 발, 그리고 나머지는 그 사이에 관련된 것들, 이런 식으로 구성했어요. 그런데 나중에는 색깔로만 했습니다. 의사들만 이해할 수 있었을 거예요. 나는 모든 사람들이 그걸 좋아하길 바랐어요.

유리 진열장 Vitrines

42

'유리 진열장' 시리즈에서 사각 프레임에 다양한 오브제(수술실, 방, 책상과 의자, 어항, 치과 의자, 의료 기기 등)를 넣는 방식은 내부의 오브제들을 강조하기 위한 행위로 이해되는데 당신은 어떻게 생각하나요?

DH '유리 진열장' 작업은 직사각형 유리와 강철, 두 영역으로 나누어 진행했어요. 그 크기와 모양을 정할 때 나는 완벽한 수학 공식에서 시작했습니다. 죽음에 대한 잠깐의 경험을 보여주고 싶었어요.

영혼이 없는 공간에 들어서게 되고 그 공간 너머에는 아무것도 없습니다. 모든 것이 당신을 함정에 몰아넣는 것이죠. 신체의 부재를 의미하기도 합니다.

반복적으로 유리장을 사용하는 이유는 작업의 공간과 관계가 있어요. 동시에 존재의 취약함에 대한 얘기이기도 하지요. 진열장의 유리벽은 위험하게 보여서 무언가 거리를 두게 만들어요. 견고함에도 불구하고 투과해서 볼 수 있는 물질이기 때문이죠.

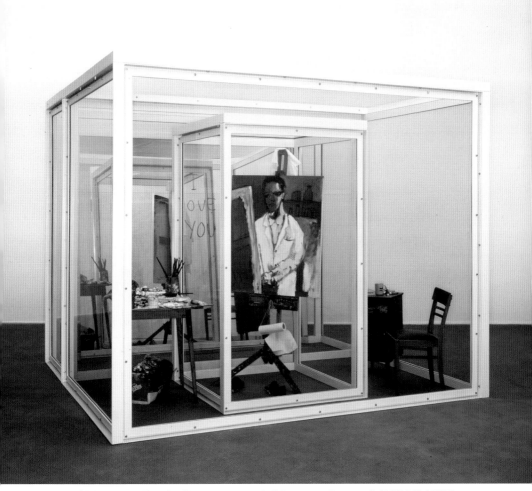

〈약사로서의 자화상을 중심으로(Concentrating on a Self-Portrait as a Pharmacist)〉, 2000년, 유리 진열장, 스틸 진열장, 데미언 허스트 자화상, 화가의 이젤, 테이블, 의자, 침대 곁 수납장, 물감 튜브, 재떨이, 컵, 큰 거울, 걸레, 의사 가운, 신발, 립스틱, 243.8×274.3×304.8cm

43

그중 가장 대표적인 작품이 〈천 년〉(38쪽 참조)이죠. 이 작업은 상자 안에 살아 있는 생명의 탄생부터 죽음까지 모두 담겨 있어요. 당신이 얘기하고자 한 '생명의 순환 과정'이라는 주제를 고정된 작업이 아니라 살아 있는 상태로 보여주고 싶었던 듯합니다. 마치 신의 눈으로 삶과 죽음을 동시에 보는 것 같은데, 신의 시각으로 들여다보고 싶은 욕망이 컸던 것인가요?

DH 도널드 저드의 작품에는 매우 감정을 자극하는 지점이 있어요. 그런데 계속 보다 보면 그것으로 충분치 않다는 생각이 들어요. 내가 그 작품들을 만들었을 당시, 나는 굉장히 크고 튼튼한 작업을 하고 싶었죠. 멀리서 봤을 때 삶과 죽음 외에는 무엇도 중요치 않습니다. 이는 신의 영역이 되는 것이죠.

모든 미니멀리즘의 조각에… 댄 플래빈의 푸른색 빛, 댄 그레이엄, 공간 속에 있는 나움 가보(Naum Gabo)의 조각, 브루스 나우먼의 빛 조각, 솔 르윗의 박스… 래리 벨(Larry Bell)… 포름알데히드 작업들처럼 미니멀리즘 조각들, 솔 르윗과 도널드 저드의 작업에는 이러한 인생이 있습니다. 그래서 나는 미니멀리즘을 가져다가 더 견고하고 중요한 의미를 더하려고 해요. 이는 굉장한 무게의 감정적인 것입니다.

심지어 나비 페인팅(Butterfly Paintings)를 할 때도 나는 엘스워스 켈리의 모노크롬 회화 위에 벌레가 앉는 상상을 했습니다. 그래서 내 작업에는 미니멀리즘을 방해하는 살아 있는 동물이나 죽은 동물들이 등장하는 거예요. 어떤 점에서 우리 모두는 자신의 인생에서 미니멀리즘을 방해하고 있어요. 우리에게 완

벽한 집이 있는데 그 집을 우리가 더럽히는 거죠.

44

당신은 추상표현주의를 '무질서'로, 미니멀리즘을 '질서'로 표현한 적이 있는데 유리 진열장 안에 '질서'를 넣고 싶었던 것은 아닌지요. 그 안에 넣고 싶었던 질서는 무엇입니까? 미니멀리즘의 연장선상에서 이 시리즈를 이해할 수 있을까요? 또 미니멀리즘의 사각 프레임을 바탕으로 그 안에 이야기를 포함시키는 경향이 있는데 이것이 미니멀리즘에서 더 나아가는 지점은 무엇인지 궁금합니다.

DH 그게 늘 내가 해오던 작업이라고 생각해요. 무질서한 것을 가지고 와서 거기에 그리드를 그리고 박스 안에 넣고 분리시키는 거죠. 이건 이거고, 저건 저거다. 일종의 과학적인 방식이라고 말할 수 있습니다. 나는 종종 달을 찍은 사진에 관해 생각합니다. 사람들이 달에 갔을 때 사진이요. 나사가 찍은 달 사진을 보면 거기에 깃발이 있어요. 미지의 땅인데 깃발을 꽂는 순간, 사람들은 그 땅을 안다고 믿기 시작하고 과학자들은 다 이해한다고 생각하죠. 그런데 깃발을 치워버리면 그건 그냥 어떤 미친 풍경일 뿐이에요. 내가 하는 모든 일은 그리드와 풍경에 관한 것이지요.

좌: 〈미다스와 무한(Midas and the Infinite)〉, 2008년, 나비, 큐빅 지르코니아, 캔버스에 에나멜 페인트,
301,8×301,8cm

우: 〈미다스와 무한〉 2008년, 부분

45

결국 '유리 진열장' 시리즈 작업은 미니멀리즘 박스와는 매우 다르다고 할 수 있는 건가요?

DH 네, 그렇지요. 포름알데히드에 있는 동물들은 솔 르윗 작업 안에 죽은 동물을 넣는 것과 같아요. 그건… 어느 정도 실제인 무언가로 만들고 싶었던 것과 같습니다. 일종의 우스개(joke)와 비슷하죠.

46

'유리 진열장' 시리즈가 2008년 즈음 멈추었는데 이유가 있나요?

DH '유리 진열장' 작업을 그만둔 건 아니에요. 다른 작업에 몰두하다보니….

내부 문제 Internal Affairs

47

이 작업은 전시 제목과 작품 제목이 동일한 유일한 시리즈입니다. 자전적이라고 하는데 어떠한 의미인가요? 또한 제목을 동일하게 한 이유가 궁금합니다.

DH 나는 작품들이 서로 연관되는 방식이 좋아합니다. '내부 문제'를 내포한 아이디어들은 하나의 조각보다 더 현실적이에요. 다른 각도에서 접근해야 한다고 생각합니다.

수많은 파리들로 만든 '파리' 회화는 완벽한 것에 반해 〈내부 문제〉는 구멍 투성이죠. 〈내부 문제〉는 어설픈데, 왜냐하면 자신이 객관적이 돼서 스스로를 들여다보는 건 바보 같은 일이기 때문입니다. 도구나 해결책이 정말 필요할 때 그것들은 그곳에 있지 않아요. 그렇지만 가끔 칼로 나사를 뺄 수는 있어요. 나는 〈백 년〉을 현미경으로 들여다보면 〈내부 문제〉의 일부를 볼 수 있을 거라는 상상을 해봅니다. 그런데 그건 좀 과장일지도 모르죠.

포름알데히드 Formaldehyde

48

이제 포름알데히드 작품에 관한 질문을 해볼게요. 기독교의 역사를 볼 때 신을 시각화하는 것이 금지되어 있었죠.

DH 맞아요. 우상숭배.

49

그렇습니다. 우상숭배로 보았죠. 기독교에서는 전통적으로 신의 관념들을 물질화하는 것에 대해서 많은 논쟁들이 있었어요. 지나친 성상숭배를 금지하는 개념을 갖고 있기도 하지만, 동시에 수많은 성상들을 시각적으로 생성해왔습니다. 기독교에서는 물질화에 매료되면서도 이를 제한합니다. 당신의 작품들은 기독교 개념들을 죽은 동물들의 사체로 표현하는 경우가 대다수인데, 이에 대해서 어떻게 생각하나요?

DH 도상학적이지 않나요? 나는 12살까지 가톨릭교도로 자랐어요. 그때 이후로는 내가 정말 종교를 믿는다고 생각하지 않았습니다. 풀 수 없는 무언가가 있다고 생각했기 때문이죠. 일종의 세뇌를 당한 거예요. 나에게는 상상이 존재하지만 논리적으로 이해되지 않는 부분이라고 생각했어요. 그래서 이해하고자 꾸준히 끌어냈습니다. 강력한 이미지들은 그것들이 작동하는 이유이죠. 그런데 또 동시에 이 모순이 나를 흥분시켜요. 우리는 이 모순을 과학에서도 찾아볼 수 있어요. 전자 현미경으로 무엇인가를 들여다보려면 그것을 죽여야

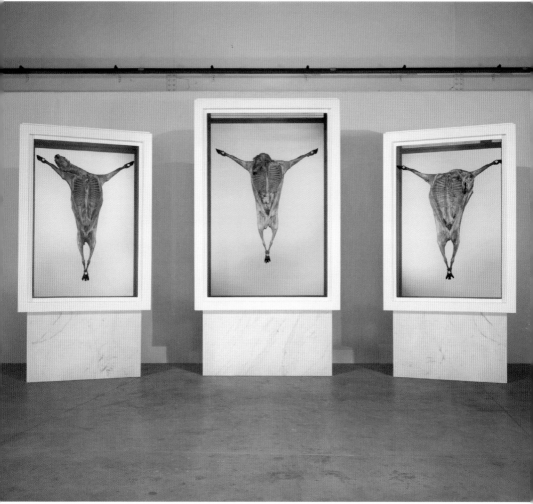

〈신만이 아신다(God Alone Knows)〉, 2007년, 유리, 도색 스테인리스 스틸, 실리콘, 거울, 스테인리스 스틸, 플라스틱 케이블 타이, 양, 포름알데히드 용액, 강철과 카라라 대리석 받침대, 좌우: 324,6×171×61,1cm, 가운데: 380,5×201,4×61,1cm

볼 수 있습니다. 과학은 인생에 관한 것이고 인생을 이해하기 위해서는 그 대상을 죽여야 하죠. 정말 굉장히 복잡한 일입니다.

50
포름알데히드 용액으로 채운 유리장 안에 죽은 사체들을 주로 둘로 나누어 설치하는데 이 분리의 의미는 무엇인가요? 왜 분리가 중요하죠?

DH 일종의 폭력적인 개입으로 봐야 할 것 같아요. 무엇을 정확히 대칭적으로 보기 위해서는 반을 갈라서 안쪽을 봐야 합니다. 이건 마치 당신이 이해할 수 있다는 느낌을 주지요. 둘로 가르는 폭력, 바로 그 폭력이 이해를 밝혀준다는 모순이 되는 거예요. 만약 저게 뭐냐고 묻는다면 당신은 "내가 보여줄게" 하고 그것을 반으로 가를 겁니다. 상대는 "아, 그래 이게 뭔지 알겠다"라고 할 거고요. 또다시 말하지만 그렇게 하기 위해서는 어떤 대상을 죽여야만 하죠.

51

내가 처음 당신의 이름을 알게 된 건 1993년 베니스 비엔날레 《아페르토》 전시에서 〈[분리된] 어머니와 아이〉를 봤을 때예요. 그 작품은 정말 굉장한 충격이었어요.

DH 〈[분리된] 어머니와 아이〉는 잘린 동물을 개별적인 탱크에 넣은 나의 첫 번째 자연사 작품입니다. 잘린 소와 송아지에 대한 제목은 기독교 도상학뿐만 아니라 깨어진 관계의 고통과도 연결돼요. 이 작품은 매우 잔인하고 냉정한 방법으로 감정적인 것들을 다룹니다.

52

과학에 대한 당신의 태도와도 연결되네요. 과학적인 방법이 어떻게 사물을 이해하고 조사하는 데 활용되는지 말이요.

DH 그렇습니다. 아주 작은 것에도 말이죠.

53

그렇다면 이 시리즈에서 왜 상어를 중요한 대상으로 선택했나요? 상어를 죽음의 공포, 테러의 상징으로 사용한 것인가요?

DH 어릴 때 스티븐 스필버그의 영화 〈죠스〉를 봤어요. 우리는 인간이 세계에서 가장 큰 포식자라는 사실에 안심합니다. 그런데 바다로 들어가면 원초적인 두려움을 느끼죠. 마치 시각화된 상상 같아요. 상어가 사람들을 겁줄 만큼 생생하길 바랐어요. 상어는 토머스 홉스의 책 『리바이어던(*Leviathan, or The Matter, Forme and Power of a Common-Wealth Ecclesiastical and Civil*)』에 나오는 것과 같습니다. 일반적인 두려움, 말하자면 비이성적인 두려움 혹은 당신이 두려워하는 무엇인가를 상징해요. 나는 사치 갤러리에서 리처드 세라(Richard Serra)의 조각, 거대한 금속 작품을 봤습니다. 그 안으로 들어갔고 세라의 거대한 조각이 나한테 쓰러질까 봐 두려워 도망 나왔어요. 나를 놀라게 한 조각에 두려움을 느꼈죠. 그때 이러한 느낌을 주는 조각을 만들고 싶다고 생각했습니다. 그 상어만 봐도 무서워 떨게 되죠. 나를 잡아먹을 정도로 커다라니까요.

54

포름알데히드에 넣고 싶은 대상이 또 있나요? 아직 넣지 못한 것이 있는지요?

DH 호랑이도, 사자도 넣고 싶어요. 내가 하고 싶었지만 하지 못한 한 가지는 반으로 잘린 '남녀의 성교하는 모습'? 도식 보듯이 볼 수 있는….(웃음)

55

정말 그 아이디어를 작품으로 할 건가요?

DH 실제로 하지는 못할 듯해요. 그렇지만 아이디어는 좋아합니다.

56

어린 시절 자연사 박물관을 좋아했다고 인터뷰에서 밝혔는데, 그때부터 관심을 둔 작업인가요? 박제된 동물을 보면서 어떤 감정을 느꼈나요?

DH 어릴 때 리즈에 있는 자연사 박물관에 자주 가곤 했어요. 박제된 벵골 호랑이의 시각적인 강렬함에 놀라움을 금치 못했죠.

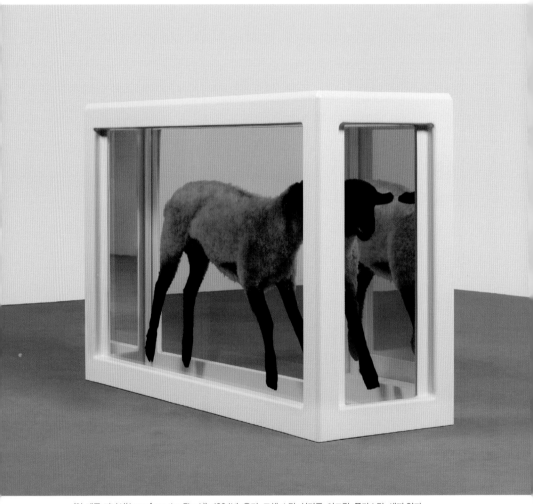

〈양 떼를 떠나서(Away from the Flock)〉, 1994년, 유리, 도색 스틸, 실리콘, 아크릴, 플라스틱, 새끼 양과
포름알데히드 용액, 96×149×51cm

57

작품에 동물을 사용하는 문제에 대한 윤리적인 비난이 있습니다. 어떻게 생각하나요?

DH 알고 있습니다. 진지하게 고민 중이고, 중요한 이슈임을 알고 있습니다.

58

레닌, 스탈린, 구 체코슬로바키아의 고트발트, 호치민, 마오쩌둥, 김일성 등의 시신이 보존 처리되어 있다고 하는데, 당신도 죽은 이후에 포름알데히드에 보존되고 싶은가요?

DH 만약 내가 25살이라면 그렇게 하고 싶네요.(웃음) 나이가 들수록 매력이 떨어져요. 어쩌면 나를 대신 표현할 사람을 구할지도 모르겠네요. 배우를 고용해서 대신하게 할지도요.(웃음)

59

당신은 더 이상 가톨릭을 믿지 않는다고 했습니다. 그렇다면 〈신의 사랑을 위하여〉는 당신에게 어떤 의미인가요?

DH "신의 사랑을 위하여"는 부정적인 발언입니다. 이건 "오, 하느님 맙소사"라고 할 때와 같죠. 마치 "빌어먹을! 하느님 맙소사!"라고 하는 것처럼요. 이중적인 의미가 있습니다.

60

사후세계에 대해서는 어떻게 생각하나요?

DH 글쎄요. 나는 모든 것들이 과학적이기를 바라기 때문에 설명하기가 복잡합니다. 이해할 수 없는 대상을 별로 좋아하지 않아요. 나는 과학과 논리를 사랑해요. 그런데 모든 것을 논리로 설명할 수는 없죠.
그리고 예술에 대한 내 믿음은 굉장히 영적입니다. 마치 종교를 믿는 것처럼요. 예술에서는 1 더하기 1이 3보다 더 크다고 믿어요. 그런데 종교에서는 이런 생각을 하기 어렵죠. 나는 예술이 인생을 바꾸고 희망적이게 만들 수 있다고 봅니다. 예술은 당신에게 무언가를 더 줄 수 있고 그건 선물과도 같아요.

나는 종교적인 신앙이 있었지만 12살 때 그 믿음을 예술로 바꾼 것 같아요. 내가 7살 때, 할머니께서 만약 세상에 유령이 존재한다면 돌아가신 후에 저에게 오셔서 놀라게 해주겠다고 약속했어요. 하지만 아직까지도 나타나지 않으셨어요.

어쩌면 사후세계가 존재할지도 모르죠. 아니면 아직 할머니가 유령이 되지 않았을지도요. 어쩌면 언젠가는 찾아올 수 있을 것 같기도 해요. 아니면 이미 찾아왔는데 내가 눈치채지 못했을 수도 있고요. 어쨌든 매우 복잡한 일이에요.

스핀 페인팅 Spin Paintings

61

이제 '스핀 페인팅'에 대해서 질문하고자 합니다. '스핀 페인팅'의 작업 과정을 듣고 싶어요. 색 선택과 배열, 크기 결정은 어떻게 이루어지나요?

DH 내가 직접 시각적으로 결정합니다. 그러나 결과적으로는 기계의 움직임으로 색들이 합쳐지고 배열되죠.

62

작품의 출발점은 무엇인가요? 왜 기계로 시작하게 되었는지요? 유희와 우연적 요소가 목적이었나요?

DH 움직임은 삶을 의미합니다. 나는 '스핀 페인팅'을 작업하는 것을 정말 좋아해요. 기계가 마음에 들고 그 움직임이 정말 마음에 들어요. 기계의 움직임이 끝날 때마다 나는 필사적으로 또 다른 작업을 시작하곤 하죠.

《(각별한 내면의 아름다움을 담은) 아름다운 물신숭배의 여신 마트 페인팅(Beautiful Maat Intense Fetishistic Painting (with Extra Inner Beauty))》, 2008년, 캔버스에 가정용 광택 안료, 213.4×182.9cm

63

이전에 뒤샹이 기계의 움직임에 주목했듯이 당신도 기계의 움직임을 일부 빌려오는데 요즘에는 인공지능이 직접 색 배열부터 구상까지 선택해서 예술을 한다는 것이 큰 논쟁거리로 떠오르고 있죠. 인공지능과 예술의 관계를 어떻게 생각하나요?

DH 우리는 거의 그런 지점에 도착한 듯합니다. 인공지능은 위대한 예술을 완성할 것 같아요. 내가 만든 것은 모두 기계가 만들 수 있어요. 바로, 그리고 더 훌륭하게. 모든 면에서 낫게 만들 거예요. 나는 인간이 빚어낸 예술을 사랑합니다. 그리고 기계들이 만든 예술도 사랑하죠. 나는 많은 기계들을 사용해요.

64

그렇게 된다면 당신의 역할이 언젠가는 사라질 수도 있어요.

DH 예술이 존재하는 한 상관없습니다. 세상은 위대한 예술로 가득 차고 있어요. 누구의 역할이 무엇인지는 이제 중요하지 않습니다. 어쩌면 내가 그 기계를 작동시키는 사람이 될 수도 있겠죠. 어떤 사람이 해준 재미있는 일화가 생각납니다. 미국의 골드러시에 대한 것인데, 많은 사람들은 금을 찾는 사람이 되고 싶어 하지만 그는 삽을 파는 사람이 되고 싶다는 얘기였어요.

의료기구장 Instrument Cabinets

65

'의료기구장'은 '약장'과 어떻게 다른가요?

DH '의료기구장'은 벽에 걸리기보다는 스테인리스와 유리로 만든 진열장 안에 설치되어 있습니다. '약장'에는 의약품들이, '의료기구장'에는 의학적 기구들이 있죠. 의료기구들을 처음 쓰게 된 것은 데이비드 크로넨버그(David Cronenberg)의 영화 〈데드 링거(Dead Ringers)〉에서 영감을 받으면서부터예요. 이것들은 경이로운 도구들입니다. 일종의 자신감이 담겼으니까요. 최고의 품질로 이루어졌고 확실한 근거를 가지고 모든 방면에서 아주 탁월하게 디자인되었습니다.

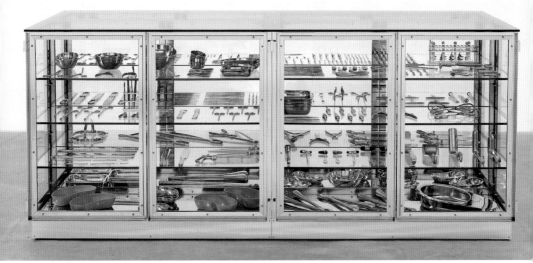

〈랩댄서(Lapdancer)〉, 2006년, 유리, 스테인리스 스틸, 스틸, 니켈, 황동, 고무, 의료기구, 수술 도구, 103.3×241.1×92.1cm

정신적 탈주 Mental Escapology

66

이 시리즈의 작품은 1994년부터 2015년까지 매년 1개씩 제작했는데 주기를 가지고 만드는 이유가 있나요?

DH 의도적인 것은 아닙니다. 계속해서 진행하는 시리즈예요.

67

'정신적 탈주'라고 이름을 붙였죠. 〈욕망의 세계에서 사랑하기(Loving in a World of Desire)〉(1996)에서는 팽팽한 긴장감이 느껴지는데 정신적 탈주와 어떤 관계가 있나요?

DH 도널드 저드와 댄 플래빈의 작품을 보는 것은 대단한 일입니다. 하지만 유원지에서 공중에 떠 있는 풍선을 보는 일과는 비교할 수 없죠. 나는 마술을 하는데 그것은 굉장한 거예요. 그렇지만 이런 방식으로밖에는 사람들에게 보여줄 수 없어요. 이것은 하나 또는 다른 하나가 아니라 전부예요. 마술의 잔재주가 아니라 축제의 마술보다 더한 것을 압축했다고 할 수 있죠.

〈고통의 역사(The History of Pain)〉, 1999년, 중질 섬유판 받침대, 스테인리스 스틸 칼, 송풍기, 비치볼, 96×251×251cm

빌보드 Billboards

68

당신이 생각하는 '빌보드' 작품의 특성은 무엇인가요? 광고에 의미를 부여한 작품인가요, 혹은 이미지가 전환되는 지점을 얘기하고자 한 것인가요?

DH (웃음) 나는 〈관계의 문제점들(The Problems with Relationships)〉(1995)이라고 불리는 작품을 만들었어요. 빌보드 광고인데 3개의 이미지를 가진 트라이비전 보드(Tri-Vision Boards, 프리즘으로 구성된 메시지 광고)를 계속해서 움직이는 작업이죠. 첫 번째 이미지는 폭력성을 의미하는 '망치와 복숭아', 그다음은 섹스를 의미하는 '바세린과 오이', 마지막은 "관계들의 문제점들"이라는 텍스트예요.

69

2012년 테이트 모던 미술관 전시 인터뷰에서 당신은 시각 언어가 광고와 비슷하다고 하면서 '시청자'를 속인다고 했습니다. 광고에 대해서 어떻게 생각하는지 궁금합니다. 시각 언어의 메커니즘이 광고와 어떠한 측면에서 유사한가요? 광고에서도 '보는 사람'이 중요한데 이들에 대한 당신의 태도는 무엇인지요?

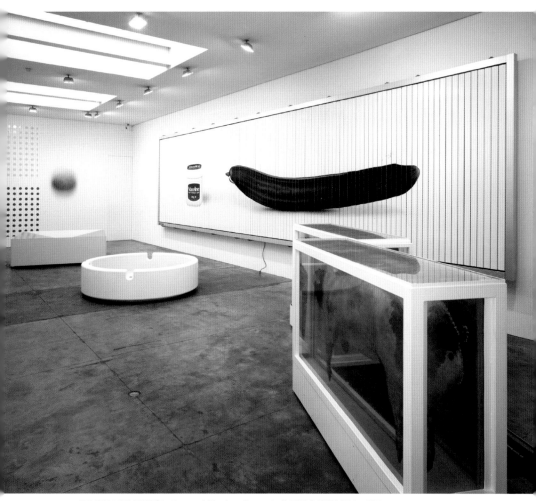

《절대적 부패의 무감각(No Sense of Absolute Corruption)》 전시에 설치된 빌보드 작품
1996년 5월 4일–6월 15일

DH 골드스미스 대학 시절, 나는 땅에서 고개를 들어 이 미친 새로운 시각적 세계를 맛봤습니다. 광고, 디자인, 영화로부터 온 모든 폭격, 로고들과 시선을 이끄는 사인들까지…. 모든 사람들, 주로 광고회사들이 모든 곳으로부터 아이디어와 이미지, 콘셉트들을 훔치고 얻었습니다. 그러고는 아무런 신경도 쓰지 않고 사람들이 필요로 하지 않는 것을 팔리게 하기 위해 무엇이든 자기들 마음 편한 대로 이용하는 세계를 봤어요.

모든 것은 관객의 결정에 따라 달라집니다. 난 그저 질문을 던질 뿐이지 답을 주지 않아요.

최후의 만찬 The Last Supper

70

이 작업은 왜 한 시리즈로만 끝냈고 왜 갑자기 판화로 제작했나요? 내용이 마치 의약품 광고 같습니다. 광고의 형식을 따랐는데, 〈최후의 만찬〉과 어떠한 관계가 있나요?

DH 나는 항상 종교와 약의 교차 지점에 관심이 많았어요. 약국은 무척 종교적이고 희망적이기도 합니다. 예술의 의미에 많은 재배치가 있었고 예술은 매일 재창조되어왔지요. 이것들을 고정시키고 싶어 하지만 그 안에는 지속적인 움직임이 있어요.

의학적인 도상을 통해 만들어진 〈최후의 만찬〉은 '세계를 이해하려는 것, 세계를 이해하기 위한 핵심 찾기에 관한 것'입니다. 이것이 작가들이 하려는 바이죠.

DAMIEN & HIRST

Beans™

Chips™

400 micrograms

112 Chips

tablets 8mg

Each tablet contains
8mg ondansetron
as ondansetron hydrochloride dihydrate
Also contains lactose and maize starch

10 tablets

HirstDamien

팩트 페인팅 Fact Paintings

71

당신이 '팩트 페인팅'이라고 지칭하는 것은 '기법'인가요? 특별하게 이름 붙인 이유가 있나요? 2007년까지는 수술실을 주로 그렸는데 2009년부터 나비와 꽃을 제작했지요. 이 역시 특별한 이유가 있었는지 궁금하네요.

DH '팩트 페인팅'의 많은 부가적인 시리즈들을 작업했고 그중 하나가 나비가 등장하는 '러브 페인팅'입니다. 나는 당신이 약장들과 마찬가지로 이것들을 믿었으면 좋겠어요. 기발해 보이는 것이 아니라 확신을 주기를 원하죠.

나는 저화질로 복제한 듯 보이기 위해서 회화를 이용합니다. 나의 또 다른 작업인 〈찬가(Hymn)〉(1999-2005, 79쪽 참조)에서처럼 플라스틱으로 보이지만 그 아래는 청동이 숨겨져 있는 것과 같아요.

〈외과 수술(마이아)(Surgical Procedure (Maia))〉, 2007년, 캔버스에 유채, 182.9×243.8cm

〈탄생(사이러스)(Birth (Cyrus))〉, 2006년, 캔버스에 유채, 45.7×61cm

아름다운 페인팅 이후 After Beautiful Paintings

72

'아름다운 페인팅 이후'를 모두 직접 그렸다고 들었습니다. 직접 그렸다는 게 어떤 의미인지 궁금합니다. 기계 혹은 수행자를 통해 작업하다가 직접 자신이 그림을 그리는 행위가 무엇을 의미하나요? 자신과 행위자로서 대리인/대리기계 사이를 구별 짓기를 원하는 건가요?

DH 차이가 있다고 보지 않습니다. 원하는 게 있는 한 상관없어요. 꽤 어두운 그림들이기 때문에 개인적으로 그리고 싶었고 직접 작업하길 원했습니다. 그 당시 내 친구 몇 명이 세상을 떠났고 그것에 대해서 생각하고 있었어요. 꽤 우울하고 어두운 상태였죠. 나는 그림을 그리기 시작하면 더 빨리 그리는 방법을 찾아내요. 왜냐하면 나에게는 색다른 많은 아이디어가 있으니까요. 그래서 한 작업을 10년 대신 1년 안에 끝내고 싶어 합니다. 거기에 어떤 차이도 없다고 생각하죠. 나는 '예술은 예술이다'라고 여깁니다. 어떻게 만들었는지 중요하지 않아요. 중요한 것은 기교예요. 나는 내가 그린 회화와 다른 작가가 만든 조각 사이에 차이가 없다고 봅니다.

〈아무것도 중요치 않다/빈 의자(Nothing Matters/The Empty Chair)〉, 2008년, 캔버스에 유채, 3면화, 각각
228.6×152.4cm

다이아몬드 해골 Diamond Skulls

73

이제 '다이아몬드 해골'에 대해서 질문할게요. 이 작업은 어떻게 시작되었나요?

DH 나는 항상 해골을 좋아했어요. 대영 박물관에 갔을 때, 아즈텍에서 만든 터키석 해골을 본 적이 있어요. 장식처럼 보였죠. 장식을 한다는 것은 뭔가 나약한 것처럼 느껴집니다. 엄마가 예전에 꽃집을 했다고 들었어요.

골드스미스 대학에 가기 전에 교수님 한 분이 내 그림들을 보고 마치 꽃 장식 같다고 하시더군요. 그건 비판적인 말이었어요. 꽃 장식이나 커튼 장식 같다고 했습니다. 커튼처럼 보였다니… 최악이라고 느꼈고 정말 싫었어요. 그런데 그게 사실은 그렇게 나쁘지 않다는 생각이 들었어요. 그다음에는 장식이 죽음과 함께라면 수용될 수 있음을 깨달았죠. 장식은 좋은 거였어요.

죽음과 마주할 때 해골을 장식하는 것이 당신이 유일하게 할 수 있는 일이에요. 그래서 나는 장식을 일종의 죽음에 대한 헌사, 찬사라고 생각했어요. 멕시코에 있는 내 집에 머물 때 보니 멕시코에는 망자의 날이 있더군요. 죽음을 다루는 다양한 방법들을 봐왔어요. 그들은 죽음을 피하는 대신에 죽음과 손을 잡죠. '다이아몬드 해골'은 죽음에 대한 궁극적인 최상의 장식입니다.

〈신의 사랑을 위하여〉와 함께한 작가, 2007년

74

'다이아몬드 해골'은 우리가 어떻게 죽음을 다루는지에 관한 것으로 보여요. 그런데 주로 사람들은 작품의 가격을 궁금해하죠.

DH 좋은 반응이라고 생각합니다. 나에게는 다이아몬드가 제일 비싸다는 사실이 정말 중요했어요. 그 지점에서는 완벽해야 했어요.

죽음에 직면했을 때 우리는 그것과 마주할 수 없습니다. 생각해보세요. 거기엔 답도 없어요. 죽음을 피하려고 해보지만 우리는 피할 수 없죠. 피할 길이 없으니까요. 죽음은 우리에게서 사라지지도 않지만, 그렇다고 그 사실을 납득할 수도 없어요. 그래서 사람들이 부와 재산을 이용하는 듯해요. 비싼 무덤과 장식으로 가득 찬 묘지들… 기념하고 장식할 수 있는 아주 최대한의 것이에요. 나는 어쨌든 그걸 선호합니다.

이건 돈과 예술의 대결이 아니에요. 돈과 죽음의 대결입니다. 나는 "수의에는 주머니가 없다"라는 문구를 좋아합니다. 그 구절을 아시나요?

75

아뇨, 설명해줄 수 있나요?

DH 죽을 때 착용하는 수의에는 주머니가 없다고 해요. 그러면 돈도 가지고 갈 수 없죠.

76

한국에서는 죽을 때 입안에 동전을 넣어주기도 합니다.

DH 그래도 가진 돈의 전부는 아니지 않나요. 글쎄요, 조금은 가져갈 수 있겠네요. 이집트인들은 자신의 무덤을 가득 채웠지만 결국 약탈당했어요. 사람들은 돈을 가져가려고 합니다. 그게 힘과 위로가 되니까요.
어떤 면에서 다이아몬드 해골은 그에 관한 거예요. 비슷한 이야기죠. 나약한 것이기도 하고요. 해골을 부와 다이아몬드로 장식하는 건 우리나 하는 일입니다.

77

서양미술사의 바니타스(vanitas)에 '해골'이 등장하죠. 거기서는 '항상 죽음을 기억하고 겸손하라'는 교훈으로 해골을 이용합니다. 당신의 해골은 다른 의미로 보입니다.

DH 해골은 우리가 어떻게 죽음을 다루는지를 보여줍니다. 인간의 유한함을 상기시키는 역할 이상이에요. 사람들은 죽음을 좋아하지 않기 때문에 위장시키거나 마치 참아낼 수 있는 대상으로 보이게 하기 위해 장식해요. 그래서 결국은 다른 무언가가 되어버릴 정도까지 말이죠.

약국 Pharmacy

78

스스로 대표작으로 칭하기도 하는 이 설치 작업은 어떻게 시작되었나요? '약장'
과 연결되는 듯 보이는데 〈약국〉(75쪽 참조)이 지닌 의미와 '약장'과의 연결 지점이
궁금합니다.

DH '약장'을 하고 나니 〈약국〉 작업을 해야만 했어요.

79

당신은 약국을 갤러리 안에 그대로 가지고 왔죠. 약국이 화이트 큐브 갤러리 안에
있을 때 달라지는 점은 무엇인가요? 갤러리로서의 권위를 얻나요, 혹은 약국으로
서의 권위를 잃나요? 실제 약국 또는 병원의 약장과 당신 작업인 약장 사이에 차
이가 있다고 보나요?

DH 그건 믿음에 관한 것 같습니다. 나는 사람들을 놀라게 하는 예술을 좋아
합니다. 많은 사람들이 그림은 벽에 걸리고 조각은 바닥에 놓인다고 알고 있
죠. 아니면 가끔 그림이 바닥에 전시되고 조각 작품이 벽에 걸리는 정도죠.
그런데 갤러리 안의 약국으로 들어가면 당신은 작품이 어딨는지 모릅니다. 그
것들은 당신의 주변을 둘러싸고 있어요. 그 상황은 개념적인 것이 되고 어쩌
면 당신은 '여기가 갤러리가 아닌가?' 생각할 수도 있어요. 내가 처음 〈약국〉
을 만들었을 때 뉴욕의 빌딩 안에 설치했습니다. 사람들은 엘리베이터를 타고
밖으로 나갔다가 다시 들어오고 아래로 내려가고 버튼을 다시 누르고… "도

대체 허스트 전시는 어디에서 하는 거야?" 하면서 "빌어먹을 현대미술!!!"이라고 했을지도 몰라요. 사람들은 계속 갤러리를 찾고 있었던 거예요. 난 그런 현상을 좋아해요. 나를 웃게 만들죠.

80
이곳이 갤러리라고 안내하는 사람은 없었나요?

DH 데스크에 직원이 있었는데 약국에 앉아 있는 사람과 갤러리에 앉아 있는 사람은 굉장히 비슷합니다.

81
의도한 부분인가요?

DH 그렇죠. 나는 사람을 혼란스럽게 하기를 좋아해요. 시각적인 경험만 한다면 사람들은 '예술이 어디 있지? 도대체 예술이 어디에 있는 거야?'라고 생각합니다. 하지만 전시를 본 이후에는 약국에 갈 때 '아, 어쩌면 이게 예술이겠다'라고 생각할 수 있어요. '이게 왜 예술이 아닐까?' 혹은 '이게 예술일까?' 할 수도 있겠고요. 예술은 더 강력한 힘으로 당신의 인생을 되돌아보게 해야 합니다.

또 갤러리를 떠나고서 5분 후쯤에 당신이 운이 좋다면 예술을 떠올리고 있을 겁니다. 1시간 정도 흐른 뒤에도 여전히 예술에 관해 생각할까요? 하루 뒤에는요? 일주일 뒤에는 어떨까요? 한 달 뒤에 저녁을 먹으면서 "그 전시 봤어"라고 말하게 될까요? 당신의 마음속에서 그 기억이 멈추는 때가 언제일까요? 사람들의 마음속에 계속 머물 수 있다면 뭐든 할 겁니다.

82

1993년 《플래시 아트(Flash Art)》 인터뷰에서 "약국에 설치된 약병의 4원소는 약국의 전통적인 상징인 흙, 불, 공기, 물을 의미한다. 사람들을 날아다니는 파리에 비유했다. 그것은 문명, 말하자면 인간들이 세우자마자 무너지는 문명의 붕괴에 관한 것이다"라고 했는데… 〈약국〉에서 캐비닛, 연금술적인 요소(4원소), 전기 살충기의 조합은 무엇을 의미하는지 궁금합니다. 약국이라면 일반적으로 벌레를 발견하기 힘든 장소인데 왜 전기 살충기를 넣었나요?

DH 전기 살충기는 어디에든 자리할 수 있어요. 위생적이니까요. 그건 완벽함을 상징하는데 환경을 깨끗하고 완전하게 만들어주기 때문입니다. 처음 시작했을 때는 밖으로 연결되는 창문에 구멍이 있었어요. 파리는 사람을 의미해요. 나는 약국의 약들과 병들을 건물 보듯이 보았어요. 도시 풍경처럼요. 마치 사람들이 있는 도시 전체 같죠.

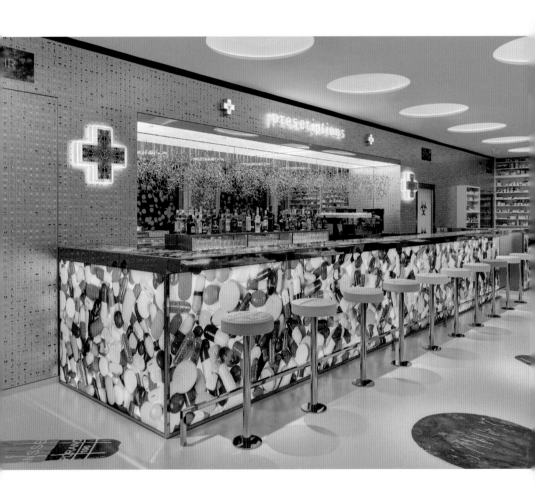

'약국 2(Pharmacy 2)' 레스토랑의 내부 모습

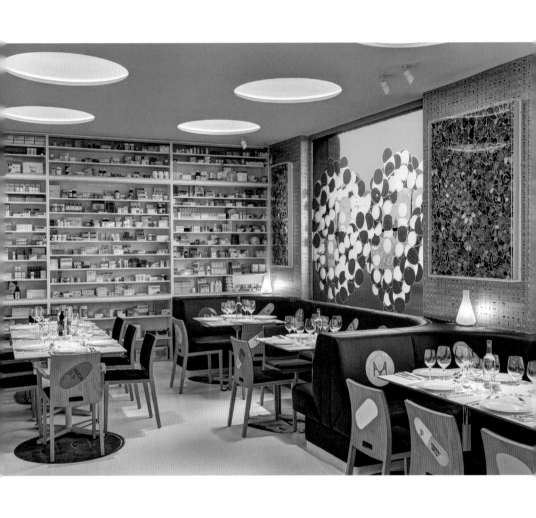

그리고 전기 살충제는 신과 같아요. 신은 사람들이 언제 죽을지 냉정하게 결정하니까요. 사람들은 선택권 없이 무작위로 죽어요. 그래서 전기 살충기는 일종의 신을 의미하죠.

〈약국〉 작품은 인생과 고통에 관한 것입니다. 당신에게 불멸성을 제공해요. 영혼 불멸을 주는 대신 파리 살충기로 그것을 빼앗아버리죠.

83

약국 레스토랑을 만든 게 1997년이죠. 설립 동기나 운영 당시의 이야기를 듣고 싶네요. 왜 레스토랑인가요?

DH 나는 항상 음식을 사랑했습니다. 음식은 어떤 흔적도 없는 예술과 같아요. 생각해보세요. 내가 한국에 가서 어떤 식당에 방문하고 10년 지난 후에도 "한국에 가게 되면 꼭 그 식당을 가야 해. 음식과 와인이 대단히 맛있었어"라고 할 수 있어요. 기억은 강렬하지만 그날 저녁에 대한 어떤 흔적이나 근거도 없죠. 영원히 존재하는 예술 작품과는 다릅니다. 식당에 그림은 없었어요. 그래서 나는 항상 지극히 가볍고 뭐라 설명할 수 없는 막연한 이유로 레스토랑을 좋아했어요. 굉장히 강렬한 경험이죠. 좋은 강렬한 경험!

84

왜 레스토랑 운영을 중단하게 되었나요?

DH 나는 대단한 레스토랑 운영자가 아닙니다. 예술가죠. 나를 포함한 그 누구가를 위해서 돈을 버는 건 굉장히 어려운 일이에요. 정말 좋은 레스토랑들도 수익 내기는 어렵습니다. 레스토랑으로 돈을 벌기 위해서는 굉장히 열심히 일해야 해요. 나는 너무 바빴고 결국 손해를 보기 시작했어요. 사람들은 레스토랑이 좋다고 했지만 저는 돈을 잃고 있었죠. 결과적으로 예술에 집중하는 데 방해가 됐습니다. 식당을 하려면 사람들이 먹으려고 돈을 쓰는 곳을 해야 해요.

사랑의 안과 밖 In and Out of Love

85

이 시리즈에서 '나비 페인팅'이 나중에 독립적인 시리즈가 되었는데 그 이유는 무엇인가요? 나비는 당신에게 어떤 의미인가요?

DH 나비는 '보편적인 기폭제'입니다. 또한 나비는 특정 문화, 기독교와 고대 그리스 문화에서 영혼을 상징했어요. 나는 실제 나비들이 '나비 그림이 그려진 생일카드' 같은 아이디어를 파괴할 수 있다는 점을 좋아합니다. 상징은 실제와는 별개로 존재하니까요.

베일 페인팅, 벚꽃

Veil Paintings, Cherry Blossoms

86

뒤에 있는 작품들의 이름은 뭔가요?

DH '벚꽃'이요.

〈망간(Manganese)〉, 2016년, 캔버스에 가정용 광택 안료, 150×150cm

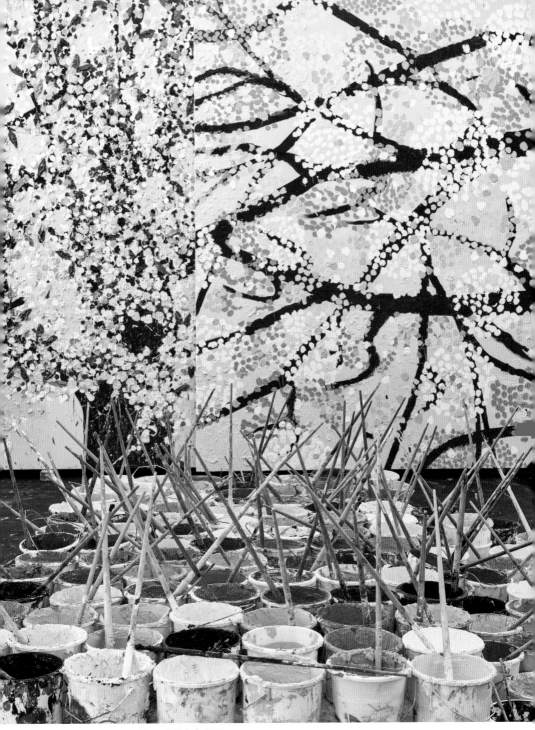

데미언의 작업실에 놓여 있던 '벚꽃' 작품들

87

최근의 전시에서 공개된 '베일 페인팅'을 보면 초기 단계의 '스팟 페인팅'으로 돌아가는 것 같아요. '스팟 페인팅'의 형태들이 바뀐 이유가 있나요?

DH 내가 1990년대 초반에 '스팟 페인팅' 시리즈를 할 때는 회화를 그리는 게 멋진 일이 아니었어요. 회화가 수용할 만한 대상이 된 건 최근 10-20년의 일입니다. 이런 방식으로 그리기는 쉽죠. 내가 책임지는 거예요. 지금까지 해왔던 모든 나의 행위는 회화와의 로맨스라고 진심으로 생각합니다.

2017 베니스 전시에 관하여

88

이제 전시 얘기로 넘어가볼게요. 2017년 베니스 비엔날레에서 《믿을 수 없는 난파선의 보물》을 보았는데 그에 대한 질문을 좀 하고 싶어요. 전시를 보니 장 보드리야르(Jean Baudrillard)의 이론이 생각났습니다. 만들어진 실재가 그 자체로 실재가 되는 과정이 떠올랐거든요. 당신은 이 전시에서 컬렉션을 통해 하나의 독립적인 세계를 만들었고 도록으로는 각 분야 전문가들이 유물 발굴을 검증하는 과정을 보여줬습니다. 당신이 구축한 실재 세계를 만든 목적은 무엇이었나요?

DH 나는 상당히 중요한 무언가를 만들고 싶었어요. 역사가 망가져가고 믿을 만한 것이 거의 없는 지금, 이 세상에서 믿음 그 자체를 보고 싶었습니다. 믿음을 이야기하기 위해서 믿음에 관한 것이나 믿음처럼 보이는 무언가를 구성해내고 싶었고요.

오래전에 휴가차 터키를 간 적이 있어요. 유적지들을 방문했을 때 어떤 남자가 나에게 동전을 팔려고 가지고 나왔어요. 나는 그곳이 유적지라는 사실 때문에 동전이 진짜라고 믿었고, 당연하게도 그것들이 가짜라는 사실을 나중에 깨달았죠. 그는 유적지에 있었고, 모든 것이 완벽했습니다.

89

그 동전을 샀나요?

DH 그렇죠. 그는 동전으로 가득 찬 큰 가방을 들고 관광객들한테 말을 걸었어요. 그래서 만약 물속에서 금빛 물체들을 건져서 가지고 나오면 사람들이 그것을 보물이라고 믿겠다고 생각했죠. 우리는 믿음이 필요하고 따라서 믿으려는 욕구가 굉장히 강합니다. 진실은 상관없어요. 믿고자 하는 욕구가 더 강해요. 이런 모든 것들을 고려했을 때 사람들은 현대미술을 별로 믿지 않는다고 생각했어요. 현대미술을 믿지 않는다면, 믿음에 관한 무언가를 만들지 않을 이유가 없지요. 또한, 거짓은 진실의 일부라는 개념에 대한 것이기도 합니다.

90

'거짓이 진실의 일부'라는 의미인가요?

DH 그래야 합니다. 만약 내가 어떤 사람에게 멋지지도 않은데 멋지다고 할 수 있죠. 그런데 어쨌든 그 말은 진실이기도 해요.

《믿을 수 없는 난파선의 보물》전, 베니스 푼타 델라 도가나(Punta della Dogana) 전시 현장

91

전시 작업 과정을 살펴보면 예술품을 다루는 시스템 안에서 작용하는 요소들을 동원했습니다. 그중 일부로 전문가들을 참여시켰죠? 거대한 대서사를 만들어내면서 실제 이론가나 현장전문가를 동원하겠다는 것은 기발한 생각인 듯합니다. 엄청난 음모에 이들을 동참시킨 이유는 무엇인가요?

DH 나는 실제로 음모라고 생각하지 않습니다. 아주 간단한 거예요. 나는 이런 방식을 아주 많이 사용했습니다. 허구를 선택하거나 꾸며내고 그것에 다른 허구를 덧붙여서 복잡하게 만들기보다는 '진실'로 포장했어요. 그러면 어떤 게 진실이고 거짓인지 구별하기가 어려워져서 정말로 복잡해집니다. 많은 사람들은 예술가들의 생각을 알려줘야 한다고 말합니다. 그런데 나는 그렇지 않아요. 그뿐이죠. 사람들에게 무언가를 보여주고 사람들은 자기 마음대로 생각하고 공유할 수 있다고 봅니다.

위: 《믿을 수 없는 난파선의 보물》전, 〈미키(Mickey)〉를 운반하는 다이버

아래: 《믿을 수 없는 난파선의 보물》전, 〈히드라와 칼리(Hydra Dive)〉를 인양하는 모습

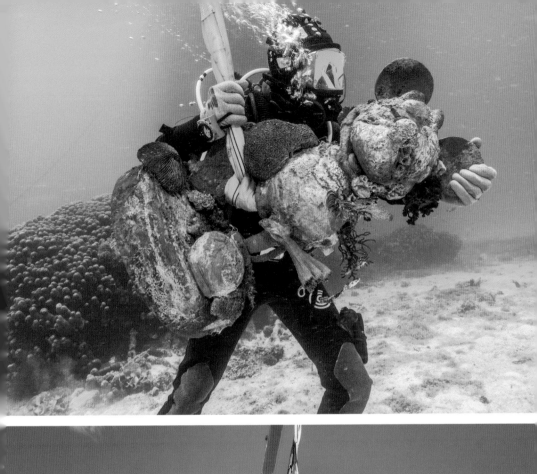
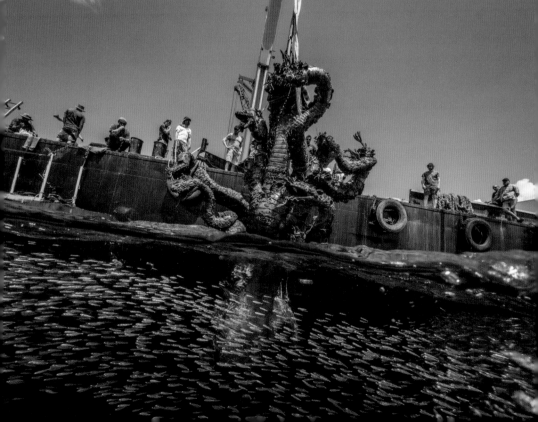

92

믿음을 만들어내는 과정에서 전문가들의 역할은 무엇이었나요? 미술사학자와 탐험전문가도 있었는데요….

DH 허구를 만들거나 거짓말을 할 때 그걸 계속해서 반복적으로 이야기하다 보면 결국 진실이 되고 그 말을 믿게 돼요. 모든 사람들은 예술을 좋아하고 모든 예술은 현재에서 시작합니다. 사람들을 흥분시키거나 혼란스럽게 하거나 예술이 어디에 있는지를 알지 못하게 하는 아이디어였죠.

학생일 때 나는 개념미술에 관심이 많았어요. 개념미술가들이 나를 가르쳤습니다. 개념미술의 정의는 예술이 오브제들을 믿지 않는 지점이에요. 오브제를 바라보는 사람들의 마음속에 예술이 있는 겁니다. 그게 유일한 차이예요. 나는 항상 사람들의 머릿속으로 들어가려고 하는 예술을 만들어왔어요. 엄청난 흥분을 유도하기 위해서는 의심할 거리를 남기지 않아야 합니다.

《믿을 수 없는 난파선의 보물》전, 베니스 팔라초 그라시에
전시된 고대 유물처럼 보이는 작품들

좌: 〈피부 아래에 두개골(The Skull Beneath the Skin)〉,
2014년, 붉은 대리석과 백색의 옥수, 73.5×44.6×26.7cm
우: 〈기도하는 손(Hands in Prayer)〉, 2010년, 공작석,
안료와 백색의 옥수, 21.5×18.1×13.3cm,

93

당신은 아모탄이라는 흥미로운 인물과 그의 위대한 서사를 만들어냈죠. 이 인물은 당신에게 어떤 의미인가요? 아모탄은 단순한 캐릭터를 벗어난 것 같아요. 노예에서 자유인이 되어 엄청난 부를 축적한 아모탄의 보물들이 우리에게 시사하는 점이 궁금해요. 다시 말해, 아모탄의 의미, 가치, 혹은 컬렉터로서 역할은 무엇인가요?

DH 나는 아모탄을 모든 사람들의 초상이라고 보았어요. 자화상이기도 하고요. 규모가 크든 작든 수집은 모두가 하고 있다고 생각합니다.

예술 작품은 모든 것이 수집, 그리고 존재에 관한 것이죠. 수집은 인생의 의미와 자아를 찾기 위한 행위예요. 세상에 영향을 끼치고 싶어 하고 혹은 "이것이 나의 세계다"라고 말하기를 원하는 겁니다. 내가 세상을 보는 방식이고 미래를 위해서 하는 일이죠. 오늘날에 와서는 수집이 꽤 탐욕스러운 일이 됐어요. 자만심, 탐욕과 같이….

그래서 나는 아모탄을 다양한 특성을 가진 사람으로 봅니다. 처음에는 그가 희망적이고 박애주의적이라고 생각했지만 박애주의에 희망은 없어요. 그다음에 그를 보고 탐욕스럽고 교만하고 멍청하고 실수를 저지르고 아둔한 사람임을 깨달았습니다. 이 모든 것들을 보기 시작하면서 사실 모두가 그렇다는 생각을 했어요.

피노와 전시를 만들면서 그와 나 역시 그런 사람일 수도 있겠다고 생각했습니다. 예술 안에서 무엇인가를 만들면 그것은 곧 보편적이게 됩니다. 누구나 아는 보편적인 사람이 되는 것입니다. 트럼프가 될 수도 있고.

94

현대미술계의 큰손 컬렉터들에 대해서 어떻게 생각하나요?

DH 많은 컬렉터들이 있고 그들이 예술가와 같다고 생각합니다. 새로운 곳을 가면 내가 예술가라는 이유로 그들은 언제나 나에게 예술가를 소개시켜줘요. 소개받은 예술가와 모두 잘 지내는 건 아니죠. 컬렉터도 마찬가지입니다. 친구로 지내는 컬렉터들이 몇 명 있고 그들을 정말 사랑해요. 그리고 내가 모르는 컬렉터들도 있어요. 많은 사람들은 컬렉터가 다른 컬렉터들도 사랑하리라고 생각해요. 당신이 예술가면 다른 예술가들을, 무용수면 다른 무용수들을 사랑할 것이라 여기듯이….

그런데 이는 사실이 아닙니다. 어떤 사람들은 좋아하고 어떤 사람들은 좋아하지 않죠. 다른 분야 사람들도 마찬가지예요. 어쨌든 나는 컬렉터들이 자신의 감정을 그대로 전달하는 컬렉션을 만들어내길 원하기 때문에 그들이 마치 예술가 같다고 생각합니다.

95

역사적으로 항해라는 행위는 인간의 욕망을 대표적으로 보여주죠. 아모탄 역시 태양신을 섬기는 신전을 위해 엄청난 보물을 향해 나아가는 여정, 동양으로 나아가는 서양의 욕망을 보여주고 있는 것 같습니다.

DH 나는 아모탄이 세계를 탐험하고 있다고 생각해요. 어딘가를 탐험하면 그 다음에는 전 세계를 향하고 싶어집니다. 그다음엔 또 다른 세계를 원하게 되고요. 그런 방식으로 지식을 찾고, 갈구하고, 학습해가는 통합적인 개념과 같은 겁니다. 이 보물들은 '세계 역사의 100가지 오브제들'이라는 개념을 가지고 있습니다. 100가지 오브제들이 세계의 전체 역사에 관해 말해주는 것이죠. 이건 일종의 오만한 생각 그 자체이기도 합니다. 마치 빅토리아인들처럼요. 그들은 몹시 교만했어요. 빅토리아시대에 세계를 돌아다니면서 모든 것들을 죽였습니다. 세계를 가지고 왔어요. 그 시대에는 여행하지 못하는 이들을 위해서 본인이 탐험한 모든 것들을 가지고 돌아가서 사람들에게 보여줘야 한다고 생각했던 것 같아요.

96

그것을 위한 박물관이 만들어지기 시작한 시기이기도 하죠.

DH 맞아요. 동물원도 마찬가지고요.

《믿을 수 없는 난파선의 보물》전, 베니스 푼타 델라 도가나 전시물들
앞: 〈친구와 함께인 컬렉터(The Collector with Friend)〉 2016년, 청동, 206.7×183×113cm(종합)

97

이전 전시에서는 동양에 대한 언급이 없었던 것 같은데 이번에는 꽤 포함이 된 듯해요. 많은 불상들이 있었죠. 그런데 이 불상들이 좀 모호해 보였어요. 실제 불상의 형상 같지는 않았습니다. 실제와 가짜 불상을 섞어 만든 것은 의도였나요?

DH 크기를 가지고 논 겁니다. 크기에 주목하고자 했어요. 나는 굉장히 사적인 것을 찾고 있었어요. 4개의 불상들은 내가 살 때 굉장히 작은 크기였어요. 주머니 속에 넣고 다닐 수 있는 정도로요. 그것들을 크게 확대했습니다. 그런데 불상들은 주머니 속 사람들 손에서 마모되어 모든 것이 변형되어 있었어요. 크기가 크게 바뀌면서 사적인 동시에 공적인 것이 되고 그것이 가짜처럼 보이게 만들어졌어요.

98

주머니 안에 넣는 불상을 어디에서 보았나요?

DH 태국이요. 거기서 불상을 많이 샀어요. 태국인들은 불상을 거래하는데 가짜도 많이 만들어 팝니다. 주머니 불상. 그게 500년이나 됐다고 합니다. 그런데 모두 가짜예요. 나는 많은 가짜들을 샀어요. 매우 작은 것들도 있고요. 사람들은 주머니 속에 넣고 직접 가지고 다녀요. 친구에게 태국에서 진짜 골동품을 살 수 있냐고 물었는데 "살 수는 있다. 기다리고 또 기다린다면"이라고 하더군요.

99

전시를 관람하는 동안에 작품들이 1,000년 이상 지난 실제 유물이라고 여기는 관객들을 봤습니다. 그러다가 미키마우스 조각이 앞에 나타나자 놀라면서 크게 웃었어요. 실제가 아니라는 사실을 깨달은 거지요. 관객들은 무척 혼란스러워했어요. 나는 이것이 일종의 거리 두기 효과라고 생각했습니다. 소설에 굉장히 몰입했다가 실제가 아님을 알게 되면 읽던 것으로부터 감정적으로 분리되는 현상 말이죠. 베니스 전시에서도 과거와 현재를 뒤섞는 방식으로 이러한 것을 유도했나요?

DH 나는 속임수가 아니라 마술이 되길 바랐어요. 누구도 속이고 싶진 않았습니다.

100

마술과 속임수의 차이는 뭔가요?

DH 마술은 마법을 보여주는 것이고 속임수는 내가 어떻게 했는지를 설명하는 것입니다. 마술적인 장면을 보여주고 설명하면 모든 게 신비롭죠. 여기에는 어떤 환영이 없어요. 진짜 마술은 환영이 없습니다.
미키마우스 작품은 이런 환영을 없앱니다. 내가 하고 싶은 말은 '믿음도, 진실도 선택사항'이라는 사실입니다. 우리는 우리의 진실을 선택해요. 실제 진실은 없어요. 당신이 고른 진실만 존재하죠.

전시물을 설치할 때 도슨트들에게 전시에 대해 설명할 수 있는 세 가지 방식을 알려주었습니다. 첫 번째로 '컬렉터로서 나의 컬렉션에 관한 이야기', 두 번째로 '예술가로서 허스트가 작품의 긁힌 자국은 물론, 모든 것을 처음부터 다 만들어냈다는 이야기', 세 번째로 '허스트가 전시를 열었고 그가 보물 발굴을 후원했다는 이야기'입니다. 나는 많은 도슨트들이 아모탄의 이야기를 들려주었다는 점에 놀랐어요. 그들이 이야기를 선택했습니다. 그리고 관객들과 논쟁했죠. 사람들은 아모탄 이야기가 진짜가 아니라고 했고 도슨트들은 진짜라고 했습니다. 그들의 선택이었고 나는 그 선택에 놀랐지만 실제로 일어났던 일이에요. 내가 이 모든 것을 만들었다고 해도 사람들은 내가 만들지 않았다고 할 겁니다.

101

그들도 스스로 선택했다고 볼 수 있네요….

DH 그렇죠. 그들은 이야기와 자신이 선택한 방식 속에서 살아갑니다. 사람들이 믿고 싶은 방식이고 내가 "아니, 아니, 아니야"라고 말린다고 하더라도 사람들은 자신의 진실을 지키기 위해 나와 싸울 겁니다.

102

유물 복원이 박물관의 중요한 임무 중 하나죠. 이번 전시에서 본 유물들은 복원 대신에 시간과 바다가 남긴 흔적을 그대로 보여주려고 한 것 같았습니다. 박물관이 지닌 개념을 전복시키고 싶었나요?

DH 박물관의 개념은 너무 복잡다단해서 이미 전복된 것 같아요. 후대를 위해서 무엇을 남길 것이냐를 두고 항상 두 가지 사이에서 논쟁과 갈등이 있어 왔지요. 예술가의 원래 아이디어와 예술가가 만든 원래 오브제 사이에서 말이죠. 항상 이런 이원성을 가지고 우리가 보존하려는 것을 지키는 일은 무척이나 어렵습니다.

예를 들어서 미켈란젤로를 얘기할 때, '그의 작품들을 깨끗하게 해야 하는가? 아니면 낡은 상태로 그대로 놔둘 것인가? 다시 복원할 것인가?'에 대해 논쟁거리가 있어요. '할아버지의 도끼'라는 좋은 예가 있습니다. 이 이야기는 이렇게 시작하죠. '할아버지가 아버지에게 도끼를 하나 주셨다. 아버지는 도끼의 머리 부분을 바꾸고 나에게 주셨고, 나는 손잡이를 바꿨다. 그럼 이것은 여전히 할아버지의 도끼인가?' 하는 겁니다.

대화를 맺으며

103

앞으로의 계획은 무엇인가요?

DH 음… 잘 모르겠어요. 뭘 하려고 했는지. 회고전을 할 수 있으면 좋겠습니다. 아시아에서 하면 좋을 것 같네요. 전시 투어도 하고 싶어요. 보물 전시를 하고 싶은데 규모가 굉장히 커서 다른 곳에서는 못할 수도 있고요.

104

아시아에서 전시를 한다면 반드시 미술관에서만 하고 싶은 건가요?

DH 아니요, 꼭 그런 건 아니에요.

105

전시 장소를 고르는 데 기준이 있나요?

DH 건물이 중요한 것 같습니다. 공간과 접근성에 관한 문제죠. 사람들이 많이 볼 수 있는 큰 작품을 하고 싶어요. 사람들은 별로 작업을 보지 않기 때문에 큰 공간들을 선호합니다. 전시를 만들면서 관계가 시작되는 것은 좋은 일이에요.

106

내가 한국에서 전시 가능한 공간을 찾아봐도 될까요?

DH 좋죠. 어떤 아이디어든 공유해주세요.

107

좋습니다. 노력해볼게요. 2016년에 나와 같이 진행했던 프로젝트죠. 영종도의 파라다이스시티에 설치된 작품 〈골든 레전드(Golden Legend)〉는 한국 사람들에게 엄청난 인기를 끌었어요.

DH 설치 사진을 봤습니다. 정말 멋져요.

108

한국인들이 정말 좋아했습니다. 이 작업은 어떻게 시작했나요?

DH 〈골드 레전드〉 작업은 원래 레오나르도 디카프리오의 캐릭터를 위해 만들었어요.

109

시간이 있을 때 한국에 오면 정말 좋겠네요.

DH 정말 가보고 싶습니다. 특히 내 작업물이 많기 때문에 가고 싶어요.

110

이젠 인터뷰를 마칠 시간이네요. 덧붙이고 싶은 얘기가 있나요?

DH 없는 것 같네요. 정말 모든 걸 다뤘어요. 준비를 많이 해주셨어요.

귀한 시간 내주셔서 감사합니다.

위: 파라다이스시티에 전시된 작품 〈골든 레전드(Golden Legend)〉, 2014년, 도색 청동, 금박,
457.5×226×259cm

아래: 파라다이스시티에 전시된 작품 〈시안화제일금(Aurous Cyanide)〉, 2016년, 캔버스에 가정용 광택 안료,
금박, 300×900cm

에필로그

내가 데미언 작품을 처음 보게 된 것은 1993년 베니스 비엔날레의《아페르토》에서였다. 이 전시는 해럴드 제만이 35세 미만의 젊은 작가들만을 위해 처음 기획 · 개설한 전시였다. 그래서인지 전시장 분위기는 마치 세계 각국의 젊은 작가들의 경연장과 같은 열기로 뜨거워 곳곳에서 새로운 경향을 볼 수 있던 섹션이 많았다. 여기서 나는 두 조각난 어미 소와 송아지가 포름알데히드에 담긴 데미언의 작품 〈분리된 어머니와 아이〉를 보고 놀라고 말았다. 이후 이 작가에 관심을 갖고 작가로서의 그의 삶을 추적해왔다.

그로부터 20여 년 뒤 갤러리 큐레이터로 일했으므로 세계적인 아트페어와 미술관 전시를 통해 데미언의 작품을 또 다시 마주할 기회를 갖게 되었다. 2007년 런던 화이트 큐브 갤러리의 메이슨스 야드와 헉스턴 스퀘어에서 그의 대규모 개인전과 다이몬드 해골 작업을 접하면서 그의 작업에 대한 관심은 더 깊어만 갔다.

데미언을 직접 만나게 된 것은 그로부터 5년이 지난 2012년 영국 테이트 모던 미술관에서의 회고전에서였다. 나는 그와 잠시 대화를 나눌 기회를 갖게 되면서 작가에 대한 관심은 호기심으로 더욱 커져갔다. 이때의 조우는 내가 2016년에 영종도 파라다이스시티의 아트 분야 기획을 맡게 되면서 개인적인 친분으로 이어졌다. 이를 계기로 데미언의 초대를 받아 2016년 사이언스 회사를 방문해 그의 작업 환경을 차분히 돌아볼 수 있는 기회를 가졌다. 그리고 드디어 2017년, 새롭게 꾸린 그의 작업실을 찾아가 평소 궁금했던 그의 작품 세계에 대하여 장시간 인터뷰를 하게 되었다.

인터뷰는 그가 시작한 '벚꽃' 회화 작업을 위해 템스강 변에 마련한 오피

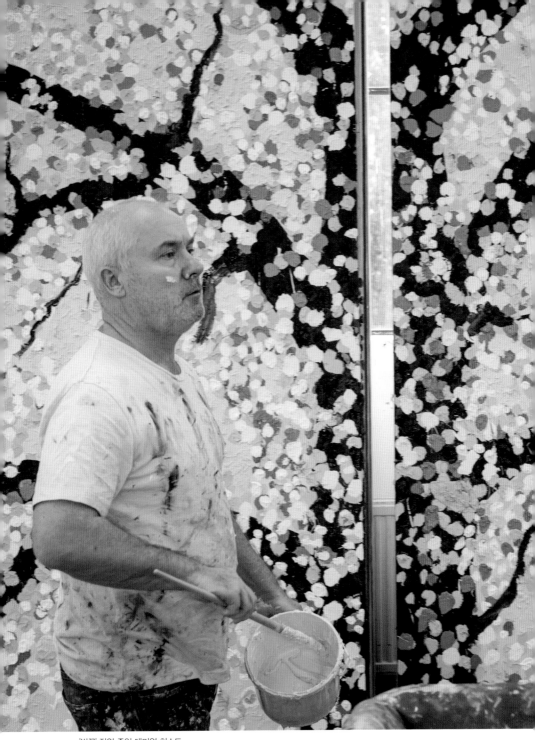

'벚꽃' 작업 중인 데미언 허스트

스 건물 3층 작업실에서 이루어졌다. 오른쪽으로 템스강이 한눈에 들어왔고 나머지 3면에 높이 3미터 정도의 큰 캔버스가 세워져 있었다. 가을임에도 마치 봄의 한가운데 있는 듯한 느낌이 드는 곳이었다. 그의 어시스턴트 안내를 받아 작업실에 들어서는 순간 내가 본 그는 2미터 정도 길이의 긴 붓으로 점을 찍듯이 벚꽃 꽃잎을 찍고 있었다. 가까이 다가가 인사를 나눌 때 그의 모습은 2년 전 만났을 때보다 은빛 흰머리가 확연히 눈에 띄고 체중도 다소 늘어 보이는 50대 초반의 작가였다. 하지만 눈동자만은 2012년 데이트 모던 갤러리에서 처음으로 그를 가까이에서 보았을 때만큼이나 초롱초롱했다. 그의 해골 작품에 박힌 다이아몬드처럼 반짝 빛나는 눈빛으로 나를 맞아주었다.

작업실에는 유화 물감이 사방에 퍼져 있었기 때문에 그는 내게 신발에 덧신을 씌워주는 친절함을 보여줬다. 작업실용 허름한 테이블에 앉아서 편한 분위기로 그간의 인사를 나눈 다음 인터뷰를 시작했다.

인터뷰를 위해 데미언의 작가적 이력과 작품 성향을 조사하며 작성한 질문을 따라 장장 3시간 넘게 대화를 이어갔다. 이 과정에서 나는 작가의 태도가 작업 형식을 만들어낸다는 평범한 사실을 또 다시 확인하게 됐다. 작업과 관련된 문제에 있어서 데미언의 말과 태도는 한결같았고 그것은 그의 연속적인 문제의식에 기반을 두기에 가능하리라고 생각했다. 데미언만큼 초창기의 문제의식과 태도가 지금까지 연결고리를 이루며 일관성 있게 이어져온 작가는 그리 흔치 않다.

작가로서 데미언의 작품 여정은 한 그루 나무와 같다. 초기부터 최근까지 인터뷰에서 드러난 그의 모습은 겉보기에는 실로 다양한 듯하다. 그러나 내

필자와 인터뷰 중인 데미언 허스트

면은 줄곧 인간의 삶과 죽음, 선과 악, 안과 밖, 사랑과 욕망 같은 주제들로 일관되어 있다. 그는 이런 통속적인 주제를 가지고 시대적 배경에 맞게 다양한 표현 방식으로 대중과 소통해왔다. 그래서 그의 작품에는 개념에 치우친 현대미술과 달리 누구나 공감할 수 있는 멜팅 포인트(melting point)가 있다. 그리고 이 점을 작품 전면에 부각시키는 데 혼신을 쏟는다. 그의 작품은 시대적 이슈나 비평가들의 담론을 대변하는 작품으로 읽히기보다 그가 하고 싶은 내용을 담은 극대화된 시각적 언어로 표현된다. 예술 개념이나 사조는 작가라면 누구나 꿰뚫고 있어야 할 논리로 중요하게 여겨진다. 그럼에도 불구하고 그는 보여지는 시각의 중요성을 놓치지 않고 오히려 더욱 강조함으로써 시각예술의 핵심을 드러낸다. 바로 그 점이 수많은 현대미술 작가들 사이에 유난히 빛나는 데미언의 눈망울처럼 그에게 많은 사람들의 관심이 쏟아지는 이유가 아닐까.

인터뷰 답변 내용뿐만 아니라 말투, 심지어 장난기 어린 그의 태도는 세월과 상관없이 여전했다. 인터뷰 도중 코를 후빈다거나 자신의 생각에 몰입해 질문 외의 답변을 해서 말길을 잃어버리는 경우가 허다했다. 이런 그의 모습은 공인으로서 매우 가볍고 산만해 보일 소지도 있다. 그러나 손님의 옷에 묻은 페인트를 약품을 가지고 와서 직접 지워주는, 남을 배려하는 따뜻함과 세심함은 또 다른 데미언의 매력이기도 하다.

그는 인터뷰 도중에도 자신의 어머니와 아들들에게 보이는 애틋한 마음을 은근히 과시하기도 했다. 이미 아들 몫의 작품을 따로 구분지어 작업한다고 할 정도로 가족에 대한 애정이 깊은 사람이 데미언이다. 가족을 향한 사랑에서

뭔가 그를 강하게 붙들고 지탱해주는 힘 같은 것이 있음이 느껴지기도 한다.

인터뷰를 마치자 그는 나에게 자신이 어머니가 평소 좋아했던 '벚꽃' 작업을 하고 있는 현장을 둘러보게 해주었다. 작가가 외부 손님에게 미공개 작품을 보여준다는 것은 큰 배려였다. 마침 작업실에 작은 베란다가 있어 유리문을 열고 나가보니 템스강이 유유히 흐르고 있었다. 그 풍경은 윌리엄 터너의 작품을 보는 것 같았다. 데미언이 머물고 싶은, 바라보고 싶은 순간이 새로운 정경으로 다가오는 듯했다. 데미언도 새로운 환경 속에서 다시 자신을 다듬고 있는 것 아닐까?

자신의 생각과 삶을 바라보는 태도가 인생의 행로를 결정한다. 그는 항상 조용한 연못에 돌을 던지는 사람이다. 그 파문이 이슈거리로 또 작품이 되어 21세기 초반을 들뜨게 만들었다. 데미언 허스트… 그런 그가 흥미로워 나는 그를 만나 인터뷰하고 작품을 조사해 이 책으로 정리했다.

내가 받은 그에 대한 깊은 인상은 삶을 바라보는 일관된 태도였고 누가 뭐래도 그 맥락을 줄기차게 끌고 간다는 점이었다. 지금 많은 이들이 그의 태도를 인정하고 그만의 고유하고 독특한 작품 형식을 갖고 있다고 평가한다. 이런 사실을 이 글의 줄기로 여러분께 소개하게 된 것을 참으로 다행스럽게 생각한다. 그리고 그를 만난 보람이라고 말하고 싶다.

요즘 그가 회화의 세계에 심취해가고 있는 모습에서 또 다른 기대감이 샘솟는다. 그것은 어떻게 다시 정리될 수 있을까? 내일의 그에 대한 나의 기대이기도 하다.

데미안 허스트Damien Hirst

British, b.1965~

 데미안 허스트는 1980년대 후반부터 설치미술, 조각, 회화, 드로잉을 통해 현대사회가 의식적으로 외면하거나 놓치면서 만들어낸 고정관념/신념 체계를 고찰하며, 미술과 과학, 종교, 그리고 대중 문화의 전통적인 경계에 도전해 왔다. 그는 특히 '죽음' 속에 있는 강렬한 생명의 아름다움과 그 일시성의 불가피한 부패 등 삶의 이면에 담긴 숭고한 관념에 주목하며, 이를 관객 개개인이 직관적으로 이해할 수 있는 사물과 물질의 기발한 조합으로 표현한다.

 골드스미스 대학에 재학 중이던 1988년 프리즈(Freeze) 전시를 기획하며 영 브리티시 아티스트(yBa)를 탄생시켰다. 허스트의 전시와 작업은 초기에 영국 사치 갤러리(Saatchi Gallery)와 서펜타인 갤러리(Serpentine Gallery)를 기반으로 시작하여, 1995년 터너상(Turner Prize) 수상 이후 화이트 큐브(White Cube), 파리 페로탱 갤러리(Galerie Perrotin), 베이징 수도미술관(Capital Museum)외 다수의 기관으로 이어졌다. 주요 소장 기관으로는 뉴욕 현대 미술관(Museum of Modern Art), 런던 테이트(Tate), 암스테르담 시립미술관(Stedelijk Museum), 카타르 박물관국(Qatar Museum Authority), 워싱턴 D.C. 허쉬혼 미술관과 조각 정원(Hirshhorn Museum and Sculpture Garden), 서울 리움미술관(Leeum, Samsung Museum of Art)등이 있다.

주註

1 뱅크시라는 이름은 가명이며, 그의 풍자적인 거리 예술과 파괴적인 풍자시는 특유의 스텐실 기술로 제작되는 어두운 유머와 그래피티를 결합한다. 그의 작품은 예술가와 음악가들의 협력을 의미하는 브리스틀 지하 무대에서 성장했으며, 정치적, 사회적 논평이 담긴 작품은 전 세계 도시의 거리, 벽, 다리 위에 제작되었다. 뱅크시는 그래피티 아티스트이자 이후 영국 일렉트로닉 밴드인 매시브 어택의 창립 멤버인 로버트 델 나자에게 영감을 받았다고 말한다. 그는 자신의 예술 작품을 공개적인 장소에 전시한다. 뱅크시는 사진이나 그래피티를 판매하지 않지만, 미술 경매인들은 그의 거리 작품들을 팔려고 시도하는 것으로 알려져 있다.

2 Ann Gallagher(ed.), *Damien Hirst* (London: Tate Publishing, 2012), 215.

3 고딕에 대한 체험은 나비로 스테인드글라스를 형상화한 2007년 작품 〈천국의 문〉 등으로 나타났다.

4 Gallagher, *Damien Hirst*, 95.

5 이런 그의 생각은 〈나는 세계의 파괴자, 죽음이 되었다〉(2006)로 표현되었다.

6 데미언은 〈떡갈나무〉를 보고 "개념주의 조각 중 가장 위대한 작품이라고 생각한다. 나는 아직도 내 머릿속에서 그 작품을 지울 수 없다"라고 언급한 바 있다. Cressida Connolly, "Michael Craig-Martin: Out of the Ordinary," *The Telegraph*, November 24, 2007. https://www.telegraph.co.uk/culture/3669527/Michael-Craig-Martin-out-of-the-ordinary.html

7 데미언 허스트, 스티븐 애덤슨, 안젤라 블록, 매트 콜리쇼, 이안 다벤포트, 앵거스 페어허스트, 아냐 갈라치오, 게리 흄, 마이클 랜디, 아비가일 레인, 사라 루카스, 라라 메레디스 불라, 리처드 패터슨, 사이먼 패터슨, 스티브 박, 피오나 래 등이 참여했다.

8 1969년, 26세 나이에 사치는 미국 미니멀리즘 작가인 솔 르윗의 작품을 시작으로 예술품 컬렉션을 시작했다. 초기에 런던 메릴본에 있는 미국 미니멀리스트 작업을 전문적으로 전시하는 리슨 갤러리와 거래하며 이후 로버트 맨골드의 전시된 작품을 모두 구입했다.
1985년, 사치는 세인트 존스 우드의 런던 교외에 위치한 창고를 구입해 사치 갤러리를 오픈했다. 이후 그는 도널드 저드, 솔 르윗, 안젤름 키퍼, 앤디 워홀, 줄리언 슈나벨 등의 작품을 모았다. 1990년대 들어와 사치는 미국 추상과 미니멀리즘에서 yBa 작가들, 데미언 허스트, 마크 퀸 등의 작품을 수집하면서 영국의 yBa 작가들의 후원자로서의 명성을 얻었으며 세계 현대미술에서 그의 위치를 확고히 했다.

9 니콜라스 세로타는 미술사학자로, 뉴욕 현대미술관의 런던 디렉터, 테이트 모던 미술관 디렉터로 일한 인물이다. 화이트채플 갤러리 디렉터와 터너상 심사위원회 회장을 지낸 바 있으며 2017년부터는 영국 문화예술위원회 위원장을 맡고 있다.

10 노먼 로젠탈은 영국 독립 큐레이터이자 미술사가이다. 1970년부터 1974년까지 브라이튼 미술관 전시 담당원으로, 1974년부터 1976년까지 런던 현대미술연구소의 큐레이터로 일했고, 1977년에는 런던 로열 아카데미의 전시부서 관장으로 부임했다. 독일 작가 요셉 보이스, 게오르그 바젤리츠, 안젤름 키퍼, 줄리언 슈나벨, 이탈리아 화가 프란체스코 클레멘테 등을 지지한 바 있다. 1990년대 초에는 로열 아카데미의 《센세이션》전에 힘을 실어주었으며 yBa를 적극 후원하기도 했다.

11 Michael Craig-Martin in conversation with Brian Sherwin, "Art Space Talk: Michael Craig-Martin," *myartspace〉blog*, August 16, 2007. https://myartspace-blog.blogspot.com/2007/08/art-space-talk-michael-craig-martin.html

12 Damien Hirst and Gordon Burn, *On the Way to Work* (London: Faber and Faber, 2001), 124.

13 매트 콜리쇼, 그레인 컬런, 도미닉 데니스, 앵거스 페어허스트, 데미언 허스트, 아비가일 레인, 미리엄 로이드, 크레이그 우드 등이 참여했다.

14 댄 번슬, 도미닉 데니스, 스티브 디 베네데토, 앵거스 페어허스트, 팀 헤드, 데미언 허스트, 마이클 스콧 등이 참여했다.

15 이 전시는 런던 도클랜드 부동산 개발회사와 프린스 신탁 및 사우스뱅크 센터, 안토니 도페이 유한회사, 제이콥과 타운슬레이, 에드워드 리 부부, 알렉산더 루소 갤러리, 사치 앤드 사치, 템즈 앤드 허드슨, 리처드 샐먼, 카르스텐 슈베르트 유한회사, 지오 마르코니, 리처드 쉐네, 노만 로젠탈, 펠리시티 웨일리-코헨, 마우린 페일리, 벌링턴 매거진, 로어 제닐라르, 빅토리아 미로로부터 후원을 받아 진행되었다.

16 http://www.damienhirst.com/exhibitions/group/1990/gambler

17 1963년생인 조플링은 요크셔에서 자랐으며 에든버러 대학교에서 영문학과 미술사를 전공했다. 1984년 런던으로 이주해 같은 세대인 젊은 작가들과 함께 일하기 시작했다. 1980년대 후반 조플링은 데미언 허스트와 우정을 쌓고 1993년 화이트 큐브 갤러리를 오픈했다. 이후 그는 데미언을 포함해 제이크 채프먼, 다이노스 채프먼, 트레이시 에민, 마커스 하비, 게리 흄, 마크 퀸, 샘 테일러 우드 등 주요 yBa 예술가들과 일했다. 2000년에는 화이트 큐브 혹스톤 스퀘어를 운영했고, 2006년에는 듀크 스트리트 부근의 화이트 큐브 메이슨 야드를 열었다. 이후 2012년에는 화이트 큐브 버몬지에 전시 공간을 꾸몄으며, 화이트 큐브 홍콩을 오픈하기도 했다.

18 젊은 기획자이자 딜러로 활동을 시작한 제이 조플링과 젊은 기획자이자 작가로 활동을 시작한 데미언 허스트의 만남은 필연이었다. 그 시기를 단축시켜준 건 당시 조플링의 여자 친구이던 패션 디자이너 마이아 노먼이었다. 그녀는 조플링에게 허스트를 소개했고 훗날 데미언 허스트의 아내가 된다. 제이 조플링과 데미언 허스트, 이 둘은 무척이나 다른 성장 배경을 지녔는데, 앤서니 도페이 갤러리와 어떤 관계였느냐에서 극명한 대조가 드러난다. 부잣집 도련님 조플링은 14세에 앤서니 도페이 갤러리에서 첫 컬렉션으로 영국의 듀오 작가 길버트와 조지의 작품을 구매했고, 가난한 미혼모의 아들 데미언 허스트는 대학생 때 앤서니 도페이 갤러리에서 임시직으로 일을 하며 생활비를 벌었다. 하지만 지나칠 정도로 솔직한 두 사람, 조플링과 허스트는 만나자마자 죽이 맞았다.(김영애, 『갤러리스트』, 마로니에북스, 2018, 160쪽)

19 안젤라 블록, 이안 데븐포트, 아냐 갈라치오, 데미언 허스트, 게리 흄, 마이클 랜디, 사라 스태턴, 레이철 화이트리드 등이 참여했다.

20 www.serpentinegalleries.org/exhibitions-events/broken-english

21 요하네스 알버스, 애슐리 비커튼, 소피 칼, 앵거스 페어허스트, 데미언 허스트, 마이클 호아킨 그레이, 마이클 주, 애비게일 레인, 로버트 피콕, 알렉시스 록맨, 제인 심슨, 안드레아 슬로민스키, 키키 스미스, 히로시 스키모토 등 15명의 국제적 예술가들이 참여했다.

22 Damien Hirst, Richard Shone, and Johannes Albers, *Some Went Mad, Some Ran Away* (London: Serpentine Gallery, 1994)

23 당시 선정 위원은 윌리엄 피버, 게리 가렐스, 조지 라우든, 엘리자베스 맥그리거, 니콜라스 세로타였다.

24 제니 사빌, 사라 루카스, 개빈 터크, 제이크 채프먼, 다이노스 채프먼, 레이첼 화이트리드가 참여했다. 트레이시 에민은 처음에 사치와 적대적인 관계였기 때문에 1997년 《센세이션》 전시에만 함께했다.

25 사치 갤러리는 1985년 런던의 북쪽 변두리 바운더리 로드의 옛 페인트 공장을 개조해 문을 열었다. 2003년 런던 관광의 중심지인 템스강 변에 위치한 카운티홀에 재개관했으며, 2008년 지금 자리인 첼시의 킹스 로드로 이전했다.

26 김현성, 「영국 미술을 세계에 알린 찰스 사치」, 『비자트』, 2017년 11월.

27 이후에도 존 체임벌린, 댄 플래빈, 솔 르윗, 로버트 라이만, 프랭크 스텔라, 칼 안드레, 리처드 세라 등의 작품을 선보였다. 또한 제프 쿤스, 로버트 고버, 피터 할리, 하임 스타인바흐, 필립 타프, 캐럴 던햄 등의 전시를 열었으며, 이후에도 안젤름 키퍼, 시그마 폴케, 필립 거스턴, 에릭 피슬, 로버트 맨골드, 브루스 나우먼, 루시안 프로이트, 프랑크 아우어바흐, 리언 코소프를 포함한 런던 예술학교 출신 예술가들의 일련의 전시회가 열렸다.

28 손경란, "yBa(young British artists) 형성 과정과 성공요인 연구: 프리즈(Freeze)—센세이션 (Sensation) 중심으로", 동국대학교 대학원 석사학위 논문, 2008, 29쪽.

29 Stuart Jeffries, "What Charles did next," *The Guardian*, September 6, 2006. https://www.theguardian.com/artanddesign/2006/sep/06/art.yourgallery

30 이 작품은 2005년 헤지 펀드 매니저인 스티븐 코언에게 625만 파운드(약 134억 원)에 팔렸다.

31 대런 아몬드, 리처드 빌링엄, 글렌 브라운, 사이먼 캘러리, 제이크 채프먼, 다이노스 채프먼, 아담 초즈코, 매트 콜리쇼, 키스 코번트리, 피터 데이비스, 트레이시 에민, 폴 피네건, 마크 프랜시스, 알렉스 하틀리, 마커스 하비, 모나 하툼, 데미언 허스트, 게리 흄, 마이클 랜디, 아비가일 레인, 랭 글랜드와 벨, 사라 루카스, 마틴 말로니, 제이슨 마틴, 알랭 밀러, 론 뮤익, 크리스 오필리, 조나단 파슨스, 리처드 패터슨, 사이먼 패터슨, 하드리안 피고트, 마크 퀸, 피오나 래, 제임스 라일리, 제니

사빌, 잉카 쇼니바레, 제인 심슨, 샘 테일러 우드, 개빈 터크, 마크 윌링거, 질리언 웨어링, 레이첼 화이트리드, 세리스 윈 에반스 등 44명 작가의 작품 110점을 출품했다.

32 Martin Maloney, "Everyone a winner! Selected British art from the Saatchi Collection 1987–97," published by Royal Academy of Arts, *Sensation: Young British Artists from the Saatchi Collection* (London: Thames & Hudson, 1999), 34.

33 Maloney, 34

34 *The Truth About Art*, created by Waldemar Januszczak, ZCZ Films, Channel 4, 1998; Damien Hirst, Gordon Burn, and Stuart Morgan, *Damien Hirst: I Want to Spend the Rest of My Life Everywhere, with Everyone, One to One, Always, Forever, Now* (London: Booth–Clibborn Editions, 1997), 32; Hirst and Burn, *On the Way to Work*, 19.

35 Alastair Sooke, "Damien Hirst, 'We're Here for a Good Time, not a Long Time'," *The Telegraph*, January 8, 2011. https://www.telegraph.co.uk/culture/art/art–features/8245906/Damien–Hirst–Were–here–for–a–good–time–not–a–long–time.html

36 윤난지, 「데미언 허스트, 죽음에의 관음증」, 『월간미술』, 2001년 2월, 84쪽.

37 《센세이션》에 관한 논쟁은 마커스 하비의 1960년대 어린이 연쇄 살인범이던 미라 힌들리의 얼굴 사진을 바탕으로 한 작품인 〈미라〉로 촉발되었다. 그 후 1999년 10월 뉴욕에서 열린 전시에서, 크리스 오필리가 코끼리 분뇨를 첨가한 재료로 그린 〈동정녀 마리아〉가 공개되며 가톨릭에 대한 모욕이라는 이유로 논쟁의 중심에 놓였다.

38 사치는 자신이 모은 안젤름 키퍼, 줄리언 슈나벨, 산드로 키아 등 블루칩 작품들을 판매하고 yBa 작품을 대거 구입함으로써 작가들이 작업에 전념하도록 했다. 그의 개인 소장품으로 로열 아카데미에서 《센세이션》전을 열어 시장에서의 우위를 선점하는 전략을 구사했다.

39 1984년 탄생한 터너상은 항상 논란의 중심에 있다. 경쟁에서 탈락한 작가를 '루저'로 만들 수 있는 선발 후보 제도가 미술에 대한 모독은 아닌지, 영국을 대표하는 중견 작가가 아닌 이제 막 두각을 드러내기 시작한 신진 작가에게 주는 것이 맞는지, 상업적인 영향력으로부터는 자유로울 수 있는지 등의 논쟁이다. 1988년 테이트에 새로 부임한 디렉터 니콜라스 세로타는 선발 후보 제도의 잔인한 경쟁 구조를 생략했다. 심사위원이 수상자를 발표하고, 다음 해에 테이트 미술관에서 개인전을 열어주기로 한 것이다. 그러자 미술 평론가들은 물론, 일반 대중까지 작품을 비교하고 감상할 기회를 박탈당했다며 공정성을 비판했다. 결국 선발 후보 제도는 1년 만에 부활했고, 그해 리처드 롱이 수상자로 선정되지만 1990년 후원사의 부도로 시상식이 열리지 못한다.

40 데미언은 이런 오브제들을 선물받거나 옥션, 이베이 등을 통해 구입했다.

41 http://www.damienhirst.com/texts/2015/wunderkammer

42 http://damienhirst.com/texts/2015/wunderkammer

43 데미언은 "나는 수집품을 저장해서 상자에 넣는 것을 싫어했다. 그것들을 그냥 두면 집에서 조각 더미와 함께 살게 된다. 수집품을 보며 함께 사는게 의미가 있고, 삶이 무엇인지, 무엇이 될지, 또는 무엇으로 끝날지를 생각하게 되는데, 나는 매일 그런 문제에 직면하는 것을 좋아한다"라고 말한 바 있다. 수집품에 대한 그의 태도가 나타나는 구절이다. http://damienhirst.com/texts/2015/wunderkammer

44 프랜시스 베이컨, 뱅크시, 댄 브라운, 안젤라 블록, 존 커린, 트레이시 에민, 앵거스 페어허스트, 스티븐 그레고리, 마커스 하비, 레이첼 하워드, 존 아이작, 마이클 주, 제프 쿤스, 짐 램비, 숀 랜더스, 팀 루이스, 사라 루카스, 니컬러스 럼브, 톰 오먼드, 로런스 오언, 리처드 프린스, 하임 스타인바흐, 개빈 터크, 앤디 워홀 등의 작품이 포함되었다.

45 서펜타인 갤러리에서 선보였던 그의 컬렉션은 2012년 토리노의 아넬리 미술관에서 《천재가 아닌 자유》전으로 대규모로 개최되었다.

46 Damien Hirst cited in Hans Ulrich Obrist, "Interview with Damien Hirst, June–September 2006," Damien Hirst, *In the darkest hour, there may be light: Works from Damien Hirst's Murderme Collection* (London: Serpentine Gallery/Other Critieria, 2006).

47 전시, 전후 동시대 작가들의 개인 소장품을 소개하는 영국 최초의 주요 전시회로, 바비칸 아트 갤러리(2015년 2월 12–25일)에서 열렸다. 대량생산된 기념품 및 인기 있는 수집품에서부터 희귀한 인공물 및 견본에 이르기까지 《위대한 집념》은 예술가의 영감, 영향, 동기 및 강박 관념에 대한 통찰력을 보여준 전시다.

48 건축가 카루소 세인트 존이 디자인한 이 갤러리는 크기가 3,437제곱미터에 달하며 천장 높이가 11미터인 6개의 전시 공간이 1–3층에 배치되어 있다. 2층에는 데미언의 '약' 시리즈 작품으로 도배된 유명 레스토랑 '약국 2'가 위치한다.

49 호이랜드는 1960년에 시작된 영국 추상화 전시 《시추에이션》의 최연소 참가자였다. 이후 화이트채플 갤러리에서 개인전을 가졌지만 《센세이션》의 개념미술과 팝 아티스트 때문에 그의 인기는 빛을 잃었다.

50 Catherine Mayer, "Damien Hirst: 'What have I done? I've created a monster,'" *The Guardian*, June 30, 2015.
https://www.theguardian.com/artanddesign/2015/jun/30/damien-hirst-what-have-i-done-ive-created-a-monster

51 SCIENCE (UK) LIMITED Eighth Floor, 6 New Street Square, London, EC4A 3AQ

52 플라스틱 제조를 위해 제작된 기존 강철 포털 프레임 구조를 재사용한 것으로 예외적으로 높은 구조적 하중 요구 사항과 혁신적인 클래딩 및 유약이 적용된 건물이다. 리셉션과 갤러리, 작품 생산 및 수장 시설의 세 구역으로 나뉘며 각 영역은 대비되는 색상의 클래딩 패널을 통해 외부에서 진입할 수 있다. 냉동 보관 및 화재 방지 아트 스토어를 비롯한 고도로 전문화된 숙박시설이 있으며 서쪽의 강변 경계에는 조각 정원이 있다. www.propertyfundsworld.

com/2018/10/04/269066/damien-hirst-acquires-gbp40m-soho-office-building-studio-and-art-complex

53 팩토리는 앤디 워홀의 작업실을 의미한다. 워홀은 1964년 뉴욕 맨해튼 이스트 47번가에 창고형 작업실을 임대했고 그 공간을 스튜디오라고 부르지 않고 '팩토리'라고 명명했다. 실내는 온통 알루미늄 포일과 은색 물감으로 덮여 있었으며 고용한 조수들을 시켜, 실크스크린 기법을 통해 마치 공장에서 물건을 생산하듯이 기계처럼 예술 작품들을 쏟아내기 시작했다. 작업실 인근에는 클럽을 운영해 사교의 장으로도 활용했다. 처음 임대했던 창고가 아파트 건축을 이유로 헐리게 되어 1968년 유니언 스퀘어에 있는 데커 빌딩으로 이전했으며, 1985년 사망하기 직전인 1984년까지 이 공간에서 작업을 이어갔다.

54 www.damienhirst.com/texts/20071/feb-huo

55 www.thesquidstories.com/pharmacy2_london/

56 '약국 2' 레스토랑은 영국 셰프 마크 힉스와 협업한 것으로 데미언은 "가장 위대한 나의 열정인 예술과 음식을 결합한 것이다"라고 말했다. Chloe Pantazi, "Damien Hirst's pharmacy-themed restaurant in London just opened – here's what it looks like inside," *Business Insider*, February 24, 2016.
https://www.businessinsider.com/damien-hirsts-pharmacy-2-restaurant-in-london-photos-2016-2

57 Pantazi, no page.

58 프랭크 던피는 트레이시 에민, 제이크 채프먼, 다이노스 채프먼, 레이 윈스턴과 같은 예술가, 배우들과 일을 해왔다. 데미언 허스트와는 1995년부터 일했는데, 데미언의 어머니가 그를 추천했다고 한다.

59 *Damien Hirst – Beautiful Inside My Head Forever (Evening Sale)* at Sotheby's London, September 15, 2008.
https://www.sothebys.com/en/auctions/2008/damien-hirst-beautiful-inside-my-head-forever-evening-sale-l08027.html
Damien Hirst – Beautiful Inside My Head Forever (Day Sale) at Sotheby's London, September 16, 2008.
https://www.sothebys.com/en/auctions/2008/damien-hirst-beautiful-inside-my-head-forever.html
Arifa Akbar, "A formaldehyde frenzy as buyers snap up Hirst works," *Independent*, September 16, 2008.
https://www.independent.co.uk/arts-entertainment/art/news/a-formaldehyde-frenzy-as-buyers-snap-up-hirst-works-931979.html

60 Gallagher, *Damien Hirst*, 95.

61 Hirst and Burn, *On the Way to Work*, 36.

62 Hirst and Burn, 22.

63 Hirst and Burn, 35.

64 Gallagher, *Damien Hirst*, 21.

65 Sooke, "Damien Hirst, 'We're Here for a Good Time, not a Long Time'," no page.

66 Gallagher, *Damien Hirst*, 216.

67 www.damienhirst.com/texts/20071/feb—huo

68 Gallagher, *Damien Hirst*, 192.

69 Hirst and Burn, *On the Way to Work*, 25.

70 Jay Jopling, Sophie Calle, and Charles Hall, *Damien Hirst* (London: Institute of Contemporary Arts, 1991).

71 김성희, 「삶과 죽음, 그리고 예술에 대한 도전자」, 『월간미술』, 2008년 1월, 103쪽.

72 데미언은 "사람들은 약은 완전히 믿지만 예술은 믿지 않는다"라고 했다. http://www.damien hirst.com/texts/2010/jan—arthur—c—dan

73 심상용, 「데미안 허스트(Damien Hirst)의 약품 연작의 비평적 읽기 '약을 믿는 것처럼 예술을 믿어야 하는가?」, 『유럽문화예술학논집』 Vol.10 No.1, 유럽문화예술학회, 2019, 32쪽.

74 https://www.tate.org.uk/art/artworks/hirst—pharmacy—t07187/explore—damien—hirsts—pharmacy

75 《불확실한 시대의 로맨스》는 2003년 화이트 큐브에서 열린 개인전이다.

76 Gallagher, *Damien Hirst*, 214.

77 Adrian Searle, "So what's new?," *The Guardian*, September 9, 2003. https://www.theguardian.com/culture/2003/sep/09/1

78 Adrian Searle, "Damien Hirst—review," *The Guardian*, April 2, 2012. https://www.theguardian.com/artanddesign/2012/apr/02/damien—hirst—tate—review

79 김성희, 위의 글, 102쪽.

80 "나는 오래된 아이디어들을 좋아한다. 삶과 죽음, 선과 악, 뜨거운 것과 차가운 것, 사랑, 섹스, 죽음, 욕망. 이 거대한 아이디어들, 로맨스. 나는 테러리즘은 좋은 주제지만 영원한 것은 아니기 때

문에 예술은 영원성을 탐구해야 한다고 생각한다. 죽어가는 사람의 생각이 더 나은 주제다. 나는 종교, 과학, 그딴 것들, 그리고 작은 것과 큰 것, 회화를 사랑한다. 나는 그것의 복합성을 사랑한다.”
http://www.damienhirst.com/texts/2009/feb—takashi-murakami

81 “빅토리아 앤드 앨버트 박물관의 입구 아치에 좋은 글귀가 새겨져 있다. '모든 예술의 훌륭함은 그것의 목적을 얼만큼 달성했냐에 달려 있다.' 나는 그 문구를 정말 좋아하고 보편적인 측면이 있다고 생각한다. 나는 보편적인 동기들을 찾고자 한다. 내 말은 바나나를 밟아 미끄러져 넘어지는 건 어느 문화에서나 재밌다. 항상 그래 왔고 앞으로도 그럴 것이다. 예술가로서 나는 항상 그런 것들을 찾아다닌다. 그리고 또 브루스 나우먼이 만든 멋진 네온 조각에 '진정한 예술이란 신화적인 진실들을 드러냄으로써 세계를 돕는다'는 문구가 있다. 당신이 어느 시공간, 어느 문화에 있든 그게 내가 말하고자 하는 전부다.” http://www.damienhirst.com/texts/2009/feb—takashi-murakami

82 www.damienhirst.com/texts/2009/jan—richard-prince

83 재산 115억 달러(12조 원)로 전 세계 갑부 순위 67위에 오른 프랑수아 피노는 구찌와 알렉산더 맥퀸, 발렌시아가를 비롯한 여러 명품 브랜드와 1등급 와인 샤토 라투르를 소유한 세계적인 거부이다. 최대 미술품 경매업체인 크리스티 경매사를 소유하고 있으며 소장품만 2,000여 점(14억 달러 가치)에 달한다. 자신의 총 재산의 10분의 1을 미술품에 투자한 기업가로, 가장 영향력 있는 미술품 컬렉터 1위를 차지하기도 했다.

84 푼타 델라 도가나는 1682년 주제페 베노니의 손을 거쳐 완공된 대저택이자 17세기 베니스의 세관이 있던 건물로, 역사적으로 중요한 기능을 한 건축물이다. 프랑수와 피노는 지난 100년간 버려져 있던 건물을 리노베이션을 통해 새로운 공간으로 만들었으며 현재 피노 재단이 운영 중이다. 푼타 델라 도가나와 팔라초 그라시 공간의 건물 보존과 운영권은 베니스와의 33년간 계약을 통해 피노 재단에 맡겨졌고, 33년 후에는 베니스에 기부 체납될 예정이다. 2008년부터 2년간 일본 건축가 안도 다다오가 리노베이션을 맡았고 약 220억 원을 들여 새단장했다.

85 게우나는 자신의 에세이 『산호 잠수부(The Coral Diver)』를 동화 같은 대목으로 시작한다. “옛날 옛날 노예 신분에서 벗어나 매우 부유한 컬렉터가 된 시프 아모탄이 1세기 중반경에서 2세기 초 무렵의 안티오크에 살고 있었다.” 애너그램(철자를 바꾸어 새로운 단어로 만들어낸 것은 아모탄과 불운한 여정을 맞이한 '믿을 수 없는 난파선'에 대한 의심을 없애준다. 그러나 이 서사를 뒷받침하는 다양한 노력은 훌륭한 타당성을 보여주는 다채로운 삶의 이야기를 제공한다. 아모탄은 엄청난 재산을 모은 후 전통적인 로마 귀족의 생활양식을 거부하고 창조적 환상의 모험과 지구 곳곳에서 모은 수집품들의 세계로 빠졌다. 조각과 보석으로 장식된 공예품뿐만 아니라 자연 경관, 민족학 자료, 로마 귀족의 취향에 맞는 온갖 신기한 것들을 모으게 된 것이다. 아모탄의 새로운 태양 신전에 헌납하기 위해 거대한 선박에 실린 채 항해하던 이 모든 수집품은 로마인들이 세계의 가장자리로 여겼던 잔지바르 근처 동아프리카 해안에서 사라져버렸다. Elizabeth S. Greene and Justin Leidwanger, “Damien Hirst's Tale of Shipwreck and Salvaged Treasure,” *American Journal of Archaeology* (2018): no page.
www.ajaonline.org/online-museum-review/3581

86 Greene and Leidwanger, no page.

87 문제는 이 이론이 실제로 존재한다는 사실이다. 자연사 박물관에서 선사시대 코끼리의 화석 두 개골 옆에서 비슷한 기록을 읽을 수 있다. 이 전시회를 통해, 명백한 가짜에 대한 실제 역사적 정보가 제공되기도 한다. Jonathan Jones, "Damien Hirst: Treasures from the Wreck of the Unbelievable review – a titanic return," *The Guardian*, April 6, 2017. https://www.theguardian.com/artanddesign/2017/apr/06/damien-hirst-treasures-from-the-wreck-of-the-unbelievable-review-titanic-return

88 놀라운 것은 그가 16살 때 해부학 박물관에서 찍은 사진 속 웃음이 여기서 또다시 드러났다는 점이다. 데미언과 뱅크시 사이에는 한 가지 공통점이 있다. 박물관에 대한 해프닝을 연출했다는 사실이다. 뱅크시는 대영 박물관에 잠입해 쇼핑하는 원시인이 그려진 돌을 몰래 진열해놓고 도망갔는데, 며칠 동안 사람들은 그것이 가짜인 줄 몰랐다고 한다. 메트로폴리탄 박물관, 브루클린 박물관, 뉴욕 현대미술관에서도 똑같은 행위를 했고 미국 자연사 박물관에 놓아둔 미사일 딱정벌레는 23일 동안 전시되기도 했다. 뱅크시는 예술을 겉치레로 여기고 제대로 감상하지 않는 사람들을 비판하기 위한 행위 예술을 했다. 그는 예술계를 비판할 뿐만 아니라 반전, 반권위적, 제도 비판 성향도 띤다. 그러나 데미언은 친제도권적이다. 브리스틀이라는 같은 도시에서 태어난 이 두 작가는 서로 비슷한 생각을 했으나 결과에는 상당한 거리가 있다.

89 모마트 수장고 회사의 화재로 인해 그의 작품을 포함한 일부 소장품이 소실되고 보험 처리된 사건을 빗대어 말한 듯하다.